非物质文化遗产丛书

Intangible Cultural Heritage Series

密云蝴蝶会

北京市文学艺术界联合会　组织编写

陈海兰　编著

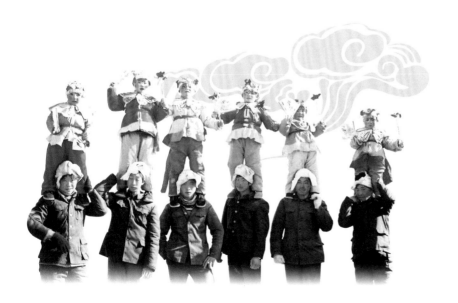

北京出版集团公司
北京美术摄影出版社

图书在版编目（CIP）数据

密云蝴蝶会 / 陈海兰编著；北京市文学艺术界联合
会组织编写. — 北京 ：北京美术摄影出版社，2018.1
（非物质文化遗产丛书）
ISBN 978-7-5592-0063-1

Ⅰ. ①密… Ⅱ. ①陈… ②北… Ⅲ. ①民间舞蹈—介
绍—密云区 Ⅳ. ①J722.21

中国版本图书馆CIP数据核字（2017）第298195号

非物质文化遗产丛书
密云蝴蝶会
MIYUN HUDIEHUI
陈海兰　编著
北京市文学艺术界联合会　组织编写

出　　版　北京出版集团公司
　　　　　北京美术摄影出版社
地　　址　北京北三环中路6号
邮　　编　100120
网　　址　www.bph.com.cn
总发行　北京出版集团公司
发　　行　京版北美（北京）文化艺术传媒有限公司
经　　销　新华书店
印　　刷　北京方嘉彩色印刷有限责任公司
版印次　2018年1月第1版第1次印刷
开　　本　787毫米×1092 毫米　1/16
印　　张　12.5
字　　数　180千字
书　　号　ISBN 978-7-5592-0063-1
定　　价　68.00元

如有印装质量问题，由本社负责调换
质量监督电话　010-58572393

组织编写

北京市文学艺术界联合会

北京民间文艺家协会

序

PREFACE

赵 书

2005 年，国务院向各省、自治区、直辖市人民政府，国务院各部委、各直属机构发出了《关于加强文化遗产保护的通知》，第一次提出"文化遗产包括物质文化遗产和非物质文化遗产"的概念，明确指出："非物质文化遗产是指各种以非物质形态存在的与群众生活密切相关、世代相承的传统文化表现形式，包括口头传统、传统表演艺术、民俗活动和礼仪与节庆、有关自然界和宇宙的民间传统知识和实践、传统手工艺技能等，以及与上述传统文化表现形式相关的文化空间。"在北京市"保护为主、抢救第一、合理利用、传承发展"方针的指导下，在市委、市政府的领导下，非物质文化遗产保护工作得到健康、有序的发展，名录体系逐步完善，传承人保护逐步加强，宣传展示不断强化，保护手段丰富多样，取得了显著成绩。

2011 年，第十一届全国人民代表大会常务委员会第十九次会议通过《中华人民共和国非物质文化遗产法》。第三条中规定"国家对非物质文化遗产采取认定、记录、建档等措施予以保存，对体现中华民族优秀传统文化，具有历史、文学、艺术、科学价值的非物

密云蝴蝶会

质文化遗产采取传承、传播等措施予以保护"。第八条中规定"县级以上人民政府应当加强对非物质文化遗产保护工作的宣传，提高全社会保护非物质文化遗产的意识"。为了达到上述要求，在市委宣传部、组织部的大力支持下，北京市于2010年开始组织编辑出版"非物质文化遗产丛书"。丛书的作者为非物质文化遗产项目传承人以及各文化单位、科研机构、大专院校对本专业有深厚造诣的著名专家、学者。这套丛书的出版赢得了良好的社会反响，其编写具有三个特点：

第一，内容真实可靠。非物质文化遗产代表作的第一要素就是项目内容的原真性。非物质文化遗产具有历史价值、文化价值、精神价值、科学价值、审美价值、和谐价值、教育价值、经济价值等多方面的价值。之所以有这么高、这么多方面的价值，都源于项目内容的真实。这些项目蕴含着我们中华民族传统文化的最深根源，保留着形成民族文化身份的原生状态以及思维方式、心理结构与审美观念等。非遗项目是从事非物质文化遗产保护事业的基层工作者，通过走乡串户实地考察获得第一手材料，并对这些田野调查来的资料进行登记造册，为全市非物质文化遗产分布情况建立档案。在此基础上，各区、县非物质文化遗产保护部门进行代表作资格的初步审定，首先由申报单位填写申报表并提供音像和相关实物佐证资料，然后经专家团科学认定，鉴别真伪，充分论证，以无记名投票方式确定向各级政府推荐的名单。各级政府召开由各相关部门组成的联席会议对推荐名单进行审批，然后进行网上公示，无不同意见后方能列入县、区、市以至国家级保护名录的非物质文化遗产代表作。丛书中各本专著所记述的内容真实可靠，较完整地反映了这些项目的产生、发展、当前生存情况，因此有极高历史认识价值。

第二，论证有理有据。非物质文化遗产代表作要有一定的学术价值，主要有三大标准：一是历史认识价值。非物质文化遗产是一定历史时期人类社会活动的产物，列入市级保护名录的项目基本上要有百年传承历史，通过这些项目我们可以具体而生动地感受到历史真实情况，是历史文化的真实存在。二是文化艺术价值。非物质文化遗产中所表现出来的审美意识和艺术创造性，反映着国家和民族的文化艺术传统和历史，体现了北京市历代人民独特的创造力，是各族人民的智慧结晶和宝贵的精神财富。三是科学技术价值。任何非物质文化遗产都是人们在当时所掌握的技术条件下创造出来的，直接反映着文物创造者认识自然、利用自然的程度，反映着当时的科学技术与生产力的发展水平。丛书通过作者有一定学术高度的论述，使读者深刻感受到非物质文化遗产所体现出来的价值更多的是一种现存性，对体现本民族、群体的文化特征具有真实的、承续的意义。

第三，图文并茂，通俗易懂，知识性与艺术性并重。丛书的作者均是非物质文化遗产传承人或某一领域中的权威、知名专家及一线工作者，他们撰写的书第一是要让本专业的人有收获；第二是要让非本专业的人看得懂，因为非物质文化遗产保护工作是国民经济和社会发展的重要组成内容，是公众事业。文艺是民族精神的火烛，非物质文化遗产保护工作是文化大发展、大繁荣的基础工程，越是在大发展、大变动的时代，越要坚守我们共同的精神家园，维护我们的民族文化基因，不能忘了回家的路。为了提高广大群众对非物质文化遗产保护工作重要性的认识，这套丛书对各个非遗项目在文化上的独特性、技能上的高超性、发展中的传承性、传播中的流变性、功能上的实用性、形式上的综合性、心理上的民族性、审美上的地

密云蝴蝶会

域性进行了学术方面的分析，也注重艺术描写。这套丛书既保证了在理论上的高度、学术分析上的深度，同时也充分考虑到广大读者的愉悦性。丛书对非遗项目代表人物的传奇人生，各位传承人在继承先辈遗产时所做出的努力进行了记述，增加了丛书的艺术欣赏价值。非物质文化遗产保护人民性很强，专业性也很强，要达到在发展中保护，在保护中发展的目的，还要取决于全社会文化觉悟的提高，取决于广大人民群众对非物质文化遗产保护重要性的认识。

编写"非物质文化遗产丛书"的目的，就是为了让广大人民了解中华民族的非物质文化遗产，热爱中华民族的非物质文化遗产，增强全社会的文化遗产保护、传承意识，激发我们的文化创新精神。同时，对于把中华文明推向世界，向全世界展示中华优秀文化和促进中外文化交流均具有积极的推动作用。希望本套图书能得到广大读者的喜爱。

2012 年 2 月 27 日

序

董敏芝

　　陈海兰同志写的《密云蝴蝶会》一书，感人至深，充满激情，写出了她对密云民间艺术的热爱和她的成长历程。她是我的学生，又是我的战友，我们曾并肩整理编纂《中国民族民间舞蹈集成·北京卷》（以下简称《北京卷》）达十年之久，曾一起下乡采访老艺人，录像、记录、编辑、整理各种资料等，非常辛苦。我为她这本书写序，尽一点微薄之力确实值得。

　　密云蝴蝶会是编入《北京卷》的舞蹈之一，也是北京市级非物质文化遗产名录中的项目，具有独到朴素的风土人情。密云蝴蝶会集舞蹈、杂技、音乐于一体的表演形式，表达的是具有密云地区特点的传说故事。其深受群众喜爱，是密云流传至今活体传承下来的优秀项目之一。

一、北京民间花会之一——密云蝴蝶会

　　密云蝴蝶会至今仍叫"会"，这是与北京民间花会紧密相连的。1981年9月，由中华人民共和国文化部、中华人民共和国国家民族事务委员会、中国舞蹈家协会联合向全国各省市发出通知，决定

密云蝴蝶会

编著《中国民族民间舞蹈集成》，要求各地文化局及民委、舞蹈家协会等有关单位尽早组织力量，制订切实可行的编写计划，争取早日出书。

1983年10月，《中国民族民间舞蹈集成》总部在北京召开了编写工作会议，会上进一步明确了编辑方针及编写条例。条例中写道："本书是包括全国56个民族的舞蹈历史、现状、风格特色、节令习俗、音乐、文学、工艺美术等方面的一部历史文献性的翔实资料，是一部中国民族民间舞蹈理论和历史研究的专著。它被列入国家艺术学科的'六五'跨'七五'重点科研项目。"会上，时任文化部代部长的周巍峙同志做了重要讲话，强调这是舞蹈界的一件大事，将起到承上启下、继往开来的作用，是"千秋大业，万年大计"。

1986年，北京市艺术科学规划领导小组正式成立。领导小组决定对十大集成统一领导，各编辑部集中办公，有组织有计划地开始了正规的编辑工作。

1986年12月，《北京卷》正式成立编委会，特聘舞蹈专家贾作

◎ 董敏芝在密云蝴蝶会专家论证会上发言（密云区文化馆张永红摄）◎

光为主编，周述曾、赵书、刘恩伯、董敏芝、丁良欣为副主编。编委会下设编辑部，董敏芝任办公室主任，丁良欣任副主任。编辑部还配备了舞蹈、音乐、文学、美术等编辑人员，分别有刘恩伯、涂达远、彭彩凤、陈海兰、姚宝苍、杜宏奇（特邀）、海倩雯（特邀），临时特邀《中国民族民间舞蹈集成·河北卷》的美编赵淑琴、刘永义二位同志专门绘图，另外又聘请工作人员徐赛男同志管理资料工作。

《北京卷》编辑部成立后，重整旗鼓，组织新队伍，认真贯彻全国编辑条例要求，进行补查，重点抓撰稿工作，并对原来遗漏的城区街道、工厂等地方统一调研，对民间艺人进行专访，并专门进行了录像、录音。如东城区的太狮，原宣武区（今西城区）的高跷，白纸坊的太狮，原崇文区（今东城区）的藤牌、云车会，大兴区的龙灯，朝阳区的地秧歌，怀柔县（今怀柔区）的竹马、小车，密云县（今密云区）的蝴蝶会等。

通过细致的挖掘整理、录像、绘图、记录，《北京卷》终于编纂成功。最后成书时全书共收编23种形式、47个项目，精选照片

◎ 中国十部文艺集成志书（北京文化艺术活动中心张平摄）◎

45幅，全书约100万字。经编委会审定送总部终审，并请舞蹈专家资华筠、吕艺生、罗雄岩，清史学家朱家溍，民间文学专家段宝林等审读，得到充分肯定。《北京卷》于1992年正式发行。该书资料翔实，图文并茂，质量高，品种全，基本上反映了北京民间舞蹈面貌。

编纂《北京卷》的艰苦历程，为今天的北京非物质文化遗产保护提供了坚实的基础。密云蝴蝶会就是这样被发现，并进行翔实的整理记录、被选入卷的。它是北京民间花会中具有独特性的一种表演形式。

北京民间花会活动，历史悠久，源远流长。北京是辽、金、元、明、清五代都城，现在又是全国人民的政治、文化、国际交往、科技创新中心。北京自古就是多民族聚居之地，各民族的文化传统习俗被带入京城，互相融合、互相吸收，共同形成了绚丽多姿的文化。

北京的民间歌舞活动历史上是以"走会"形式表演的，民间歌舞形式包含在会队之中，也叫"过会"。清光绪年间富察敦崇所著《燕京岁时记》云："过会者乃京师游手，扮作开路、中幡、杠箱官儿、五虎棍、跨鼓、花钹、高跷、秧歌、什不闲、耍坛子、耍狮子之类……"在清潘荣陛所著《帝京岁时纪胜》中又载："骑竹马、扑蝴蝶、跳白索、藏蒙儿、舞龙灯、打花棍、翻筋斗、竖蜻蜓。"由此可见，北京自明清时期以来民间走会活动十分活跃，形式也非常丰富，它包括了我们今天的音乐、舞蹈、杂技、武术等多种艺术形式。

北京走会分文会和武会。据清末民初奉宽居士所著《妙峰山琐记》一书载："沿途设碧霞行宫，施粥茶供客食宿，曰'茶棚'。

纠合朋党，酬神献供，为'文会'。结客少年，搬演社火，为'武会'。"文会是以从事行善服务性活动的，如茶棚、茶会、掸尘会、粥茶会、缝绽会、拜席会、燃灯会等。仅当年去妙峰山有记载的就有154档之多。武会是表演形式的会档，如高跷、秧歌、五虎棍、少林会、开路、中幡、龙灯会、小车会、跑旱船、跑竹马、舞狮子、武吵子、文吵子等。民国初年，《妙峰山琐记》中记载的武会就有200多档，大量的民间歌舞即在武会之中。各种文、武会档都有会名，俗称"会蔓儿"，如文会有叫迴香亭义兴万缘茶棚、万寿同心献油会的，武会有叫白纸坊永寿长春太狮、中顶村一统万年大鼓会、西草厂万寿无疆秧歌的，会名都是先写地名，后写"会蔓儿"，取其吉祥含义之句，最后写是什么表演形式。

北京民间走会组织严密，每档会的组织分工明确，责任到人。北京在走会中表演的各种民间组织都叫"会"，如高跷会、狮子会、龙灯会、中幡会等，一档会就是一个民间艺术团体。每档会都有较完整的组织方法和礼仪。组织一档会，需要有资金，置办服装道具和各种响器，及供会员的茶水食用等。办会有多种形式，在农村，由全村各户出资、出粮办会叫"合村公益"；由村会会员出资办会叫"村会公益"；由城里一条街的住户拿钱办会称"合街公益"；由几个商号合资办会叫"合义助善"；还有很多是由有钱的富户为了"耗财买脸"出钱办会。参加会的成员不同，城市以小手工业者和平民百姓较多，在农村有的全村入会，或部分爱好者入会。凡入会成员必须遵守该会会规，如走会中"笼箱自备，茶水不扰，分文不取，毫厘不要"等会规。

每档会成立时，需经"贺会"（也叫"贺排"）仪式，办会者下请帖邀请本地区已建会的会头前来参加，由一位德高望重的老会

密云蝴蝶会

头主持仪式、告知各会首及街坊四邻，从即日起正式建会和"会蔓儿"名称。请一位长者挑开被盖者的会旗，接着来宾祝贺，该会进行表演，最后设宴款待大家。从此该会即被大家承认，可正式出村演出；否则被认为是"黑会"，只能在本村表演，不能出村走街演出。

每档会的会名书于会旗上，先地名，后会名，如白纸坊永寿长春太狮老会、北新桥义顺同祥秧歌圣会等。一般建立不久的会，称"圣会"；历史悠久的会，叫"老会"；清代时由宫廷官府办的会和应过皇差，经"圣览""御赏"的会，名"皇会"。

每档会有"会头"，也叫"督官"，负责承办走会事务，包括组织会员排练演出等。下设各"把头儿"，如"钱粮把儿"（挑笼箱的），"中军把儿"（乐队），"中和把儿"（管伙食的），"大车把儿"（运道具、食品的），"练把儿"（演员），还有前引、执纛（dú）把辕门的各种人员。

每档会出会时，人员分工细致，各负其责，前后有序。队伍前边由"前引"（也叫"打知"的）手拿小拨旗（小三角旗）引路，前引要口齿伶俐，熟悉会规会礼，遇事会联络处理。队头由两人手持门旗开道。门旗是一种镶着火焰边的大三角旗，上绣村会会名。两旗中间有会头手持令旗或大筛锣指挥队伍，然后是"钱粮把儿"，即由四人挑着笼箱，笼箱为圆形，分高矮两种，高的约1米，矮的约0.5米，直径为0.6米。高的也叫"瓶"，为勾脸化装的会档装化妆品用的；矮的叫"笼"，放香蜡纸祃、吉祥表文。"瓶"上插两面小拨旗，"笼"上插四面小拨旗，也叫"幌"，旗的飘带上书写本会的起会时间、重整年月等，旗与旗之间拉上绳子，上系小铜铃，走起来哗哗作响。笼箱后边是"中军把儿"，为锣、鼓、钹、

唢呐等乐器组成的乐队。起会时得先"打三参",全体演员参拜神佛。走香道会时,有的要抬"娘娘驾",左右有"狮子舞"保驾。接着是"练把儿",边走边演。其后跟执大纛者。最后为"中和把儿""大车把儿",负责管理伙食和运输道具、炊具、粮油等。整个队伍之内叫"辕门里",前后有人手拿小拨旗照顾队员,前边叫"把前辕门的",后边称"把后辕门的"。每个会档组织严密,就老北京的全市而言,也已形成一套较完整的组织系统,有大家公认的总会头,有自然形成的会规会礼。旧时民间会档有"井字里"和"井字外"之分。"井字里"的会是按一定的会规会礼仪式成立的会。它是各会头共同认可的组织,成立时得经过"贺会"(也叫贺牌)仪式。凡被大家认可的会即可行乡走会,否则便被称为"黑会",不能出村表演。

"井字里"的会有"幡鼓齐动十三档"之说。据传,十三档表演的道具都是娘娘庙里的设备和器具演变而来的,如杠子是庙门的门闩,石锁是庙门上的石墩,太狮是山门前的石狮子,中幡是山门两侧的旗杆等。民间艺人用生动形象的语言编成顺口溜流传下来:"开路打先锋,五虎紧跟行,门口摆设侠客木(指高跷腿子),中幡抖威风,狮子蹲门分左右,双石门下行,石锁把门挡,杠子门上横,花坛盛美酒,吵子响连声,杠箱来进贡,天平称一称。神胆(指跨鼓)来蹲底,幡鼓齐动庆太平。"用顺口溜把民间走会的顺序排列出来,到出会时由总会头按顺序列队,叫"排档子"。只有皇会例外,一般出会或过会,皇会必在前边,所有会都要让路给皇会。皇会即清代官府和王公贵族办的会,如"兵部的杠子、礼部的中幡、工部的石锁、吏部的双石、户部的秧歌(指高跷)、刑部的棍、老太府的花缸,掌礼司的狮子"。这些会在民间称为"内八

档"，主要是为皇宫内各种筵宴活动承差表演的，同时也参加民间走会。凡是受过皇帝、皇后封赏或受皇帝赏赐过物品（如半副銮驾、金爷、太子冠等）的也称为皇会。密云蝴蝶会是皇帝去避暑山庄路经密云时受封赏的会档，最鼎盛时曾为慈禧庆过寿，在颐和园宫门外走过会。

民间走会有很多不成文的会规会礼，凡是会便都会自觉遵守。据传说是清雍正八年（1730年）一位老道士所立，当时各会"起驾兴程，参拜接送，逢都者必拜，出入不乱，各守为规"。两会同程为"距"，见会参拜为"礼"，有语同答为"法"。走香道会时，去时叫"保香"，笼幌上的旗角要系在一起；回来时叫"回香"，旗角要打开。两会见面，回香要让保香的先行，去者要对来者说："您回香大喜，有功之臣，礼当先行。"两会首要互相参拜，互道"虔诚"，或交换"拜知"（拜帖或名片）。如互不接帖，便互相"盘道"（盘会规，会礼）。两会相遇，要停后息鼓而过。如后边的会要超过前边的会，则必须联系好，经同意后分至路两旁，后边的会偃旗息鼓、持瓶（捧着灯幌）而过。如某会需要通过某村，需要给该村会头"打知"（联系通知），待对方送出打知人或允许通过后才能通过该村，否则只能另择其道。

民间走会活动在以前分走香道会和走局会。北京庙宇很多。据《北京历史风土丛书》载："京城内外以及郊垌边地、僧寺约千余所。"《宛署杂记》也称："宛平县境内即有寺、巷、宫、观、庙、堂、祠等五百七十五处。"凡开庙日期，各民间会档届时自愿前去朝庙进香，顶佛礼拜，称之为"走香道会"。北京过去主要走三山（妙峰山、丫髻山、天台山）、五顶（东直门外东顶、蓝靛厂西顶、永定门外南顶、安定门外北顶、右安门外中顶）碧霞元君

庙。其中尤以妙峰山的朝顶进香活动最盛。妙峰山称金顶娘娘庙，苍松翠柏、云雾缭绕。每年春秋两季有进香活动，春期为农历四月初一至十五，秋期为农历七月二十五至八月上旬。春期人烟极盛，届时不仅北京的民间会档前往进香献艺，连河南、河北、山西、陕西等地区的民间社火也会前来。妙峰山距北京城西七八十里，有五条道路可上山朝拜。开庙之前，各种文会如掸尘会先去殿堂掸灰尘，搞卫生；海灯老会要去添油进香。而各茶棚、善会、茶会等沿途设摊，可供游人和民间会档休息进餐。武会跟会档一路见庙要拜，见茶棚要参，边走边演，艺人不怕山高路远，从城里挑着箱笼，自带干粮，要走三天三夜才能到达山顶，朝拜进香献艺后方可返回。据新华社1946年6月21日一篇报道中说，妙峰山春期庙会香火最盛时，仅观光人数就达15万，足见当时之壮观。北京城里的庙会还有广安门内的白云观、崇文门的蟠桃会、宣武门外江南城隍庙、朝阳门地区的东岳庙等，都曾是明代会档云集之地。

"走局会"是指由某一团体或个人请会档前去参加献艺，由主办单位下请帖，方可前去，属义务善举活动。这些局会一般表演文场或什不闲等形式。"打中台"是指在固定的场地表演，如新庙落成或重修后进行"开光"（开庙的祭祀仪式）时，请几档民间会档在庙场或戏台上表演，也有和戏曲一起演出的。

北京民间走会活动在郊区县，又根据地区不同各有风格，如怀柔每次走会前，由总会首发出请帖，邀请各会档督官商议走会事宜，定下出会日期，由各"值年"督管发帖请本会成员。出会时在总会首带领下，拜本村的庙宇，上香祈福，请出"三官"爷（天官、地官、水官）牌位置于佛龛中抬着列于队首，此名叫"佛尺"（民间称"无督无尺不叫会"）。遇到"街桌"（商店、富户摆的

茶桌）队伍要停下来表演，然后休息喝水，会档会首要对主人表示感谢。密云出会则是以炮声为号，一声炮响为起会号令，届时锣鼓齐动，整队出会。这种严格组织纪律和指挥方法，在民间早已约定俗成，民间艺人说"走会走的是个礼字"，这是多么朴实无华的语言。这也正是北京人的行为标准，重礼仪、讲文明。

二、密云蝴蝶会的特色

1. 北京民间花会具有浓郁的京城文化特色。密云地区是元明清时期通往关外的交通要道，特别是清代在承德建立了避暑山庄和木兰围场后，为方便皇帝频繁出游，从北京至热河修建了1200里京热御道以及多处行宫。凡所到之处，庙宇众多，民间走会上香也多。书中写到白龙潭庙会是最典型的盛况之一。八家庄村十几档花会表演备受乾隆皇帝赏识，被立即赐予半副銮驾，封为皇会，并带进皇宫表演。受皇封的故事还有很多，书中描写得生动活泼，引人入胜。

2. 密云蝴蝶会表演形式独特。表演时大人为腿子，小孩为蝴蝶，站在大人肩上，做各种技巧动作。它起源于民间传说故事，当年密云八家庄等地村民闹眼疾，百姓深受其苦，有一位游方到此的大夫用蝴蝶为原料制成药，医好了百姓的眼疾，于是蝴蝶就成了人们敬仰的形象。人们为感恩，视蝴蝶为吉祥之物，并创编了密云蝴蝶会流传下来。各家的小孩争当上肩表演的蝴蝶，老艺人都说上肩的孩子好养活，这是当时人们的心理祈福。而扮演腿子扛小孩的青壮年与小孩是父子的关系，所以小孩的安全绝对保证。小孩演蝴蝶高高站在肩上，表演时在人群中特别突出，在很远的地方就可以看见，十分吸引观众的眼球，非常适合走街表演。这种形式在

山西、河北、天津叫"节节高"，在湖北称"造跃"，在北京则有独特的表演形式。小孩在大人肩上手拿蝴蝶彩扇，没有任何依靠，大人只是双手抓住小孩的双小腿外侧进行表演。给笔者印象最深的一个动作是大人前俯时把小孩向后一甩，小孩瞬间向后仰随后立即站起来，非常惊险，在动作中叫"后仰"。还有小孩在肩上做"探海"动作，双手打开，上下飞舞，非常优美。还有一个动作叫"转花"，即大人双手托举小孩在头顶上方做飞转动作，几组人同时转起来形成全场旋转的场面，常常博得观众喝彩。还有演腿子的演员，以青壮年居多，他们双手抓住小孩小腿中部，上下一体配合默契，上托小孩做各种技巧动作，下边双腿健步如云，用"圆场步"走出各种图形，如"开花""云花""别花""裹花""圆花""转花""顶花"等，表演非常精彩，引人入胜。

3. 密云蝴蝶会在长期的表演中不断发展。密云蝴蝶会最早参加祭祀活动并没有伴奏，只是大人举着小孩表演，而其他会档则很热闹，锣鼓震天，后来他们就和当地的吵子会结合，在实践中摸索出打击乐配合表演的形式，队员们通过听锣的声音来变换队形和动作。笔者认为这是很好的结合，具有当地的特色。"｜抄斗 0 抄斗 0｜ 抄斗 0 抄斗 0｜"，连续紧打的节奏欢快而热烈，犹如一群蝴蝶扑面而来，小孩紧追其后；而｜叮令 0 叮令 0｜ 叮令 0 叮令 0｜，短促而清脆的节奏，似一群小蝴蝶在无忧无虑地玩耍，一闪一闪地抖动着美丽的翅膀；还有大锣恰当的指挥，相互配合，浑然一体，很受群众欢迎！

三、对密云蝴蝶会的保护急需重视

随着时代的发展，民间艺术需要文化主管部门的重视支持，并

需要有具体的保护措施。

密云蝴蝶会只有长期扎根在村镇，有百姓的喜欢与支持，才能活态地、原汁原味地传承下来，并在继承的基础上发展，这是最好的保护。

作者陈海兰同志，是北京市文化艺术活动中心副研究员，非物质文化遗产专家组成员。她是在身体欠佳的情况下撰写这本书的。其文字热情洋溢，激情满怀，写出了她对民间艺术的真知灼见，为北京市文化宝库增砖添瓦。

2016年12月

董敏芝，北京市文化艺术活动中心副研究员，《中国民族民间舞蹈集成·北京卷》编辑部副主编，北京市非物质文化遗产项目申报评委之一，中国舞蹈家协会会员，原北京市舞蹈家协会理事。

前言

密云蝴蝶会是北京市民间花会中特有的一种民间舞蹈表演形式，是密云地区劳动人民智慧的结晶，也是祖先留给后人的宝贵财富。它集音乐、舞蹈、杂技、服饰于一身，不仅给劳动人民的生活带来了祥和与快乐，也成为先人们赖以满足自身精神文化需求的重要载体。在漫漫的历史长河中，密云人民以蝴蝶会为依托，抒发了无限的感恩之怀和乡邻之情，倾诉了无限的劳动愉悦，也表达了对美好生活的无限企盼。

在蝴蝶会生成之初，这种双人叠加式的表演几乎可以说是别出心裁。人们将小孩高高举过头顶，视他们为蝴蝶并赋予了其丰富的内涵：第一，体现了人们对蝴蝶的喜爱和崇拜；第二，走街表演时，小孩高高在上，可以使人们在很远的地方就能看到蝴蝶的身影，即使人群拥挤也不会伤到小孩。第三，人们巧妙地赋予小孩双重角色，即以小孩身份出现时，可观望空中蝴蝶飞舞，并不时与蝴蝶嬉戏，以蝴蝶身份出现时，可抖动双臂扇动翅膀做飞翔状，并不时做出各式动作花样，以表达蝴蝶兴奋之情。密云蝴蝶会在表演动作、行走队形的设计以及服饰道具的制作和音乐的节奏上，皆来源于生活而

高于生活，充分体现了劳动人民的朴素情感、无穷智慧以及丰富的想象力、创造力。

密云地区民众独创的这种民间艺术形式，从其形成原因到表现形式、动作技巧、队形套路、活动习俗、沿革历程，无不蕴含着深厚的中华民俗、历史人文、民族精神、传统美德、艺术魅力，对于研究和继承优秀传统文化以及民众的理念与审美标准等具有重要作用。

为此，我们只有将历史如实记录下来，才能留给后人一个真实翔实的有价值的参考数据。如何记录密云蝴蝶会，笔者也颇费一番周折。本书是"非物质文化遗产丛书"中的一本，要求真实记录项目的历史人文、民俗，要有可读性，既不枯燥又要耐人观赏。但这对于舞蹈项目来说，还有很多具体问题不好掌握，如要不要记录它的每一个动作和每一个队形变化，因为这些内容记录起来非常复杂烦琐，且专业性强，不易懂。如不记录，就不能将舞蹈表演完整地呈现给读者，也是一种遗憾，不完整的项目留下来也对不起后人。笔者最终还是选用了两者相结合的办法，就是将项目最具特色和有价值的内容进行详细记录，其他内容尽量选其精华部分记录。这样，读者选读，后人可研究，可谓两全其美。

另外，对于蝴蝶会在密云地区的传承演变情况该不该记录，如何记录，也着实让人费心思。事实上，任何事物都不是一成不变的，由一支根派生出来的主干和枝蔓是与其有着血肉关系的。在一定的历史时期和一定的生活环境下，有契机将其记录下来，以供后人赏析也是一个不错的抉择。为此，本文中除重点介绍了八家庄的蝴蝶会外，也将西康各庄村、古北口河西村、城关镇滨阳村、河南寨村、武术学校、城管大队和世纪英才实验幼儿园传承蝴蝶会的情况做了

简要的介绍，以使读者对密云地区传承蝴蝶会的情况有个全面的了解。

本文叙述的内容有借鉴书籍上的内容，有文化馆提供的申报材料，但大部分是笔者多年来的研究成果和脑海中的强烈记忆。因为对群众文化的热爱，对蝴蝶会的钟情，才抒写出了密云蝴蝶会的流金岁月。

但因为时间久远，密云蝴蝶会的很多往事都不得考证。笔者曾走访了几个居委会，找到了城关镇滨阳村 12 名姑娘扮演者其中的一位，叫李淑贤，当时她是幼儿园的园长。她不但要管理 9 名扮演蝴蝶的小孩，还是其中一名表演者，是个热心爽朗之人，而今她已 70 多岁，出家当了居士。她还记得一些以前的事儿，但名字却记不起来了。而当年的其他参与者因搬迁全住进了楼房，也互无来往，很难再查当年参与蝴蝶会的情况了。

以前参与表演的人没有找到，但是祖宗留下的玩意儿没有丢。在历史长河中，饱经沧桑的密云蝴蝶会几经风雨，几起几落，1978 年后，只有八家庄村在任守满、罗克祥两位老艺人的带领下恢复了蝴蝶会的表演。

1982 年，密云县在全国启动的"十大集成"保护工程部署下开始了密云县的普查工作。

1983 年，在全县境内民间舞蹈的普查筛选后，决定对比较稀少且濒危的民间舞蹈项目如牛斗虎、蝴蝶会、狮子会、什不闲、凤秧歌、高跷、竹马、旱船、小车会、五虎棍等再做详细调查，以备上报《北京卷》编辑部。

1983 年 12 月，《北京卷》编辑部在门头沟召开《北京卷》编写工作会议，其中对密云县布置了重点搜集整理的五个项目：高跷、

密云蝴蝶会

竹马、旱船、蝴蝶会、凤秧歌。

1984年1月，在春节民间花会活动准备期间，密云县文化馆对蝴蝶会进行了再次深入调查，对蝴蝶会的历史、表演技巧均做了详细记录，并按照《北京卷》编辑部的编写要求将其整理上交。其间，《北京卷》编辑部的老师们来到八家庄村，为蝴蝶会进行了录制和拍照，这使八家庄村的蝴蝶会有史以来第一次留下珍贵的影像和图片资料。最后，密云蝴蝶会这一表演形式因是北京市的唯一，所以被选入《北京卷》。1992年《北京卷》正式出版。

2004年至2006年，密云县文化馆又将蝴蝶会分别传授给了本县河南寨乡及当地的一个武术学校，使其得到了很好的传承及发展。

2005年，密云县召开"密云蝴蝶会申报北京市市级非物质文化遗产代表性项目专家论证会"，并于2006年申报成功。

2012年，密云县文化委员会、密云县文化馆组建了蝴蝶会创编

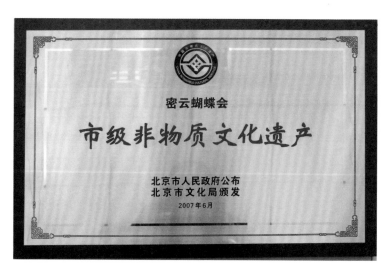

◎ 北京市市级非物质文化遗产牌匾（密云区文化馆李娟摄）◎

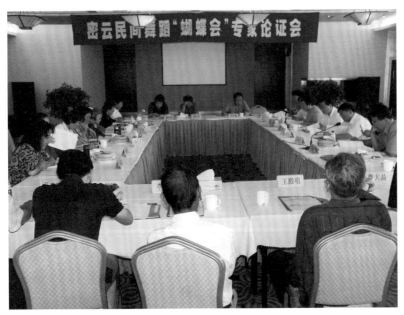

◎ 密云蝴蝶会专家论证会（密云区文化馆张永红摄）◎

小组，以密云蝴蝶会为元素，编排了"吉祥彩蝶"这个节目，参加北京市文化局和北京电视台联合举办的艺术品牌活动——第八届"舞动北京"群众舞蹈大赛，获得了本届大赛的金奖。

　　蝴蝶会这支民间艺术之花深深扎根于密云这块鱼米之乡的肥沃土壤之中。它带着密云青山秀水的芳香，带着劳动人民的辛勤汗水，带着密云人民热爱祖国、热爱家乡、热爱大自然的纯朴情感，如高寒中的傲雪梅花，正惊艳绽放。

目录
CONTENTS

目
录

第一章

密云蝴蝶会概述

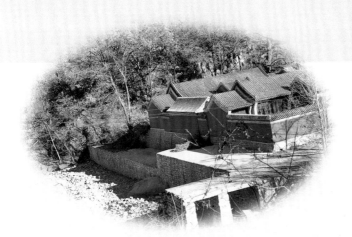

密云蝴蝶会是北京市民间花会活动中特有的一种舞蹈表演形式[1]，它是密云人民在与天斗、与地斗、与自然灾害斗之中衍生的本土文化的产物。

密云蝴蝶会由一个民间传说演化而来，相传起源于元代初年。虽年代久远，并无相关的历史依据，但却一直在密云太师屯、巨各庄、古北口、西田各庄、溪翁庄一带广泛流传。中华人民共和国成立之前，密云蝴蝶会一直在民间传承。"文革"期间曾被叫停，后又得以恢复。

第一节

密云地域概况

密云历史悠久，距今约10万年前已有人类活动。据密云县燕落寨出土文物考证，在6000年以前，密云就有了人类聚居村。又根据转山会夏家店遗址[2]等多处地下文化遗址考证，当时密云已进入奴隶制社会，为商汤领地。西周和春秋时，密云属燕国。燕昭王设五郡，密云为渔阳郡。秦始皇二十二年（公元前225年），设渔阳县。这是密云地区行政建制最早的记载。

公元前207年，陈胜、吴广戍守渔阳。王莽建新朝，改渔阳县为得渔县，东汉时期又改为渔阳县。三国时期密云为魏地。曹操战乌桓，即在密云。西晋初，郡、县俱废。密云属幽州燕国，后又设渔阳郡、渔阳县。北魏皇始二年（397年）设置密云县，原址在今河北丰宁大阁镇南关村。因县城南15千米处有高山，常年云雾缭绕，名为密云山。这就是密云县志所载"密云"得名的由来[3]。

隋开皇十六年（596年），在旧玄州处设檀州。隋大业三年（607年）改檀州为安乐郡。唐乾元元年（758年）又改密云为檀州。后晋天福元年（936年），割幽州十六州给契丹，檀州为十六州之一，密云成辽

地。北宋宣和五年（1123年），辽归还宋六州二十四县，宋改檀州为横山郡；宣和七年（1125年），金收回六州二十四县，仍改横山为檀州。金太宗天会四年（1126年）废檀州，密云归中都路顺州管辖。金末复檀州，以密云入檀州。元代时，密云为大都路檀州地，后又复设密云[4]。

明洪武元年（1368年）十一月，省密云入檀州，十二月复置密云，并省檀州入密云，属北平府。永乐元年（1403年）改属顺天府。正德元年（1506年）改属昌平州。正德九年（1514年）复属昌平州。

清初密云仍属昌平州。康熙二十七年（1688年）改属顺天府北路厅。雍正六年（1728年）直属顺天府。

1914年，密云属京兆地方。1928年改京兆为北平，密云改隶河北省。

1937年8月，日本侵略军完全占领密云，12月隶伪河北省冀东道。1938年6月，八路军第四纵队挺进冀东，于密云、滦平、昌平三县交界地区建立昌滦密联合县，密云西部地区属之；于密云、平谷、蓟县三县交界地区建立密平蓟联合县，密云东南部地区属之。10月，二联合县撤销。1940年4月，蓟平密联合县建立，隶晋察冀边区冀东办事处，密云县潮河东地区属之。1940年11月，蓟平密联合县西北办事处扩建为平密兴联合县，密云潮河东地区为第三区，隶冀东十三专署。1942年11月，平密兴联合县改称平三密联合县。密云潮河以东地区仍为第三区，隶冀东十三专署。1940年6月建丰滦密联合县，密云潮河西地区属之，隶晋察冀边区平北专署。1943年11月，丰滦密联合县划归冀东十四专署，1945年5月又重新划回平北专署。

1945年9月，抗日战争胜利，日伪军拒向八路军投降。国民党政府军乘机攻入密云，在原日伪军控制区建立县政府，隶河北省冀东道。1945年11月，承兴密联合县撤销，在密云潮河东地区建密东办事处，隶属关系未变。1946年6月，丰滦密所属密云潮河西地区与密东办事处所辖潮河东地区合并，恢复密云建制，隶属冀东十四专署。1947年2月，密云复分为东西两县，潮河东地区建密云县，隶冀东十四专署；河西地区建乙化县，隶平北专署（后改冀察专署）。1948年12月5日，密云县

城解放。1949年8月，密云、乙化两县合并，仍称密云县，隶河北省通县专署。

中华人民共和国成立后，1958年4月，河北省通县专署撤销，密云县改属河北省承德专署。1958年10月，密云县划归北京市管辖。2015年11月，国务院公布撤销密云县，设立密云区[5]。

密云在历史上建制多变，县域变迁频繁，其境域面积大致相当于密云全境及怀柔的东部和北部。

密云区地理坐标西起东经116°39′33″，东至117°30′25″，东西长69千米；南起北纬40°13′7″，北至北纬40°47′57″，南北宽约64千米。密云区位于北京市东北部，地处华北平原与蒙古高原的过渡地带，境内多山，属燕山山脉，山峦起伏，古老的长城蜿蜒穿越其间，海拔高度在45～1730米之间，东西两侧高，自北向西南倾斜，是华北通往东北、内蒙古的重要门户，故有"京师锁钥"之称。

密云区现有面积2229.45平方千米，是北京市面积最大的行政区。2014年，户籍人口43.3万（常住人口47.8万）。2015年，密云区辖2个街道（鼓楼街道、果园街道）；17个镇（密云镇、十里堡镇、河南寨镇、溪翁庄镇、穆家峪镇、巨各庄镇、西田各庄镇、大城子镇、石城镇、太师屯镇、北庄镇、高岭镇、不老屯镇、古北口镇、冯家峪镇、东邵渠镇、新城子镇）；1个乡（檀营满族蒙古族乡，也称檀营地区办事处）。

密云蝴蝶会的起源

密云蝴蝶会相传起源于一个凄美的传说。

据当地老人们讲，相传元代初年（元太祖成吉思汗时期），密云为大都路檀州地之时，其北部和西北部地区出现了一种极为罕见的眼病，蔓延极为迅猛，名医高手均束手无策。当地的人逃的逃，亡的亡，到处是一片凄凉景象。眼见遍地横尸，求生无门，人们哭天不应，叫地不灵。此时，一位游方到此的民间郎中以蝴蝶为药引子[6]，配制良方，用草药治好了人们的眼病，赶走了肆意蔓延的病魔。而郎中本是沿途行医的游医，待百姓们病愈后寻找救命恩人时，才发现郎中早已不见踪影。

人们揣摩，郎中来无声，去无影，又那么神通广大，治好了这么难治的怪病，一定是上天派来的神仙。村中最有威望的任四爷说话了："是上天有眼，救了我们的性命，我们从今天开始就要年年敬天。"任四爷的话落地千斤，也说出了大家的心声，人们没有不响应的。于是大家七嘴八舌地说我出一头猪、我出10斤面、我管做纸供品、我出力、让我做啥我做啥……不一会儿工夫，就万事俱备了。这时有人说："光供奉没响动，不热闹，老天爷也不知我们在干吗！"又有人说："不如在正月搞，和村里的社火一块搞，热闹！"

这时，村里的二嘎肩上驮着他五岁的儿子慢悠悠地来到院子里，任四爷见了，一杵拐杖"腾"地站了起来，顺口说："就是他了！把孩子扮成蝴蝶，老天爷一见到蝴蝶，就会想起药引子，也就能想起是我们在感谢上天。蝴蝶也是我们的救命恩人，也是我们崇拜的'神'，也要供之敬之，是蝴蝶做出了牺牲才给我们带来了吉祥。"大家听了，一致说好。

人们为了祈求永久的安康吉祥，永远能得到保佑，怀着感恩的心情，开始缝制小孩穿的蝴蝶式服饰，让孩子们头顶花环，身穿五彩衣，

密云蝴蝶会

肩披蝴蝶云肩[7]，双手各拿一把蝴蝶花束，同时让肩扛小孩的青年身穿蓝色的长衫。就这样，密云蝴蝶会最初的雏形便产生了。

密云蝴蝶会最初的表现形态是将小孩装扮成蝴蝶形象，站在成年人肩上，没有任何表演动作。前两年，密云蝴蝶会只是作为一个会档，在村头、场院敬拜过后，随走会队伍走街串巷，朝庙进香，以此表示对蝴蝶的崇敬，同时也为提醒人们不要忘记给人们带来吉祥福音的美丽蝴蝶。密云蝴蝶会最开始还是非常吸引人的，主要是因为站在男青年肩上高出人群的稚嫩小孩，和他们鲜艳的装束比较显眼，引得很多人追着观看小蝴蝶。可没过多久，人们就有点儿不满足蝴蝶呆板的样子了。于是有的说："小孩就只站着，要是能动一动就好了。"还有的说："像个木头疙瘩。"更有甚者说："死蝴蝶来了。"这些话深深刺痛了任四爷和每一位装扮者的心，于是大家开始思考如何让蝴蝶"活"起来。后来在二嘎的提议下，人们把生活中小孩与蝴蝶嬉戏的场景运用到其中。同时为了体现小孩观察和扑逮蝴蝶并与之嬉戏的需要，把小孩右手拿的花束道具改为折扇，这才有了"照"（瞭望蝴蝶）和"抄蝴蝶"（捉蝴

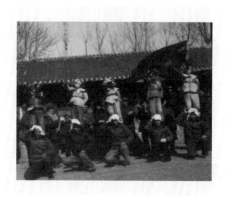

◎ 1983年巨各庄乡八家庄村村民表演的蝴蝶会之一（陈海兰摄）◎

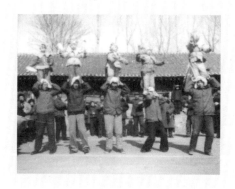

◎ 1983年巨各庄八家庄村村民表演的蝴蝶会之二（陈海兰摄）◎

蝶）的逼真动作，进而又有了"单腿飞""展翅飞""后仰"等一系列动作。要使蝴蝶飞起来，男青年就要跑起来，行跑的路线演化成表演的套路名称。此后，密云蝴蝶会的表演套路不断丰富，并始终活跃在民间

香会的活动中。

密云的民间香会活动历史悠久，它是人们自发凝聚在一起为朝庙进香活动而成立的一些祭祀、庆典等民事活动，主要承载人们与天、地、神灵沟通及寄托情感。香会，顾名思义，"香"指敬神、祭祖时必然焚香，一是表示对神的崇敬，二是祈求风调雨顺、五谷丰登、六畜兴旺、国泰民安、幸福绵长。这是人们美好愿望的真切表达。"会"是数个虔诚者组成的民间组织，他们从中选出有威望的长者作为会头，制定严格的会规，并各有分工。有钱的出钱，有力的出力，从秋后开始至来年正月间，一直忙碌着做各项活动的筹备工作及活动事宜。

香会有文会、武会之分，文会多指为朝庙进香活动服务的组织，如掸尘老会是专为庙宇打扫卫生的，香茶圣会、馒头公益老会等是为前来进香之士免费提供服务的；而武会则指前来献艺表演的组织，如大鼓老会、高跷会、小车会、狮子会、龙灯会等，是具有一定动作技巧和表演技能的队伍。密云蝴蝶会就是武会中的一个会档。

密云蝴蝶会出自本土，表达了人们对传说中济世救民的郎中和牺牲自我的蝴蝶有着无限的感激和崇敬之情。其小孩装扮的蝴蝶形象可爱漂亮，且他们站在成年人肩上，明显高出人群一截，非常醒目，因此密云蝴蝶会一直备受人们的青睐。

后来，密云蝴蝶会经过不断变化和发展，逐渐形成了一种民间舞蹈的表演形式，即由3～7名5～9岁的小孩装扮成蝴蝶形象，分别站在相同人数的男青年肩上，运用舞蹈、杂技等表现方法进行表演，同时配以吵子音乐以及合适的服饰、道具，通过动作技巧、队形变化，形象地表现蝴蝶翩翩起舞以及儿童与蝴蝶嬉戏的欢快场景，从而展示出独特的艺术魅力。

第三节

密云蝴蝶会的流传地区及习俗

密云在群山环抱的秀美大自然中，还有亚洲最大的密云水库，山清水秀，人杰地灵，境内留有丰厚的文化遗存，包括世界文化遗产司马台长城在内的有形文化资产232处，来自民间的无形文化遗产有故事、笑话、谚语、歌谣、风物传说、花会、曲艺等10类50余项。其中，密云的民间花会资源占有不可忽略的重要地位。

1982年，密云地区曾组织人力对区域内的民间花会资源进行过一次摸底调查。据当时的统计，仅民间花会一项，密云就有39种形式约400个会档。它们主要分布在古北口、高岭、新城子、北庄、四合堂、卸甲山、穆家峪、河南寨、太师屯、大城子、溪翁庄、西田各庄、石城、东庄禾、冯家峪、东邵渠、不老屯、上甸子、密云县城、半城子、十里堡、巨各庄等22个乡镇区域。由此可见，当时密云的传统文化活动是非常丰富而活跃的。在历史长河中，这些古老的民间艺术代代相传，流传至今，它们如一朵朵奇葩，绽放于乡村沃土。而密云蝴蝶会就是其中一个重要的花会表演形式，它与其他的民间花会形式相互依托，相互映衬，竞相绽放。

密云蝴蝶会主要流传于现今密云区的西北部（卸甲山、西康各庄）、北部（溪翁庄、尖岩）及东北部（太师屯、巨各庄、古北口）三条支线，而具体哪一支线是最早发起的蝴蝶会，因老人们相继去世，又没有留下任何文字记载，因此后人很难说得清楚。1982年密云进行民间花会调查时，当时全县八档蝴蝶会会档中，仅前八家庄村[8]的蝴蝶会还在活态保留着完整的表演形式。因此，当时调查只对前八家庄村的蝴蝶会进行了采录和文字整理，将其作为密云独具特色的民间舞蹈形式载入当时编纂的《北京卷》中。当时也在西康各庄村进行过采访，该村张进江老艺人还能记起许多表演套路及技巧动作。如男青年肩扛蝴蝶，做前

抬腿动作，再下叉，然后在保障蝴蝶安全的情况下做翻滚动作，然后再收腿起身。这种高难动作一般需要有武术功底，又要和肩上的小孩有长久的磨合才能练就。在古北口河西村采访时也发现，该村的蝴蝶会由七组人员表演，队形和技巧动作也非常丰富。

当年在调查中还发现，八家庄与河西两个村的民间花会情节有很多相似之处：第一，蝴蝶会的表演人数虽不同，但同为单数表演，蝴蝶会的来历也是同出一辙，表演的主要内容也是相同的；第二，两个村都有狮子会，都带两头小狮子，而且小狮子的来历说法也是相同的，都说是参加平谷丫髻山庙会时，因技艺没有比过其他狮子会，让另外的狮子骑在了背上，按当地的风俗就成了"交配"了，因此来年无论去哪里表演都要带着两头小狮子。

八家庄村的老艺人回忆，八家庄村的蝴蝶会每年一进农历腊月就开始排练，正月在本村走会，三月初三参加白龙潭庙会。因为是扛着小孩表演，从老远看去就像是在拥挤的人群上方飞着的蝴蝶一样，追着看的人可多了。那时上会的其他会档没有那么小的小孩参加，所以挺抢眼的。在调查中，村民们一说起蝴蝶会当年的情景就滔滔不绝，显得非常自豪。

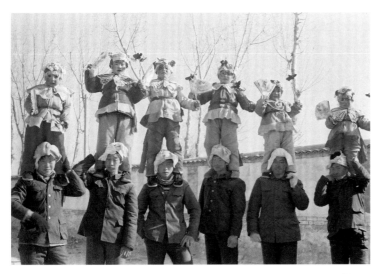

◎ 1983年巨各庄乡八家庄村蝴蝶会的表演者们（陈海兰摄）◎

◎ 1985年密云县县城内春节走会情景（陈海兰摄）◎

◎ 密云蝴蝶会第六代传承人
任守满（陈海兰摄）◎

以前，蝴蝶会腿子表演者一般都是扛自己家的小孩表演蝴蝶，这样能保障小孩排练与表演时的安全，又保障在走会期间能对小孩有更周全的照顾。老艺人任守满回忆，过去人们都认为，上过蝴蝶会的孩子好养活，不爱生病闹灾。其实是小孩胆子练大了，通过排练和运动身体强壮了，见过了场面，出门上哪儿都不怯场。所以当时要求带小孩参加走蝴蝶会的人还是很多的。任守满还说，过去的小孩给个烧饼吃就很高兴，排练时就非常听话，现在给他蛋糕吃他都不理会，排练时总是精神不集中。任守满还说："不知是哪年形成的规矩，我们村的蝴蝶只能上单数。自我记事以来，我们村的蝴蝶会从没见有过双数蝴蝶表演的，到我掌会[9]时也是这样。这个习俗一直沿袭至今。"

蝴蝶会只是八家庄村众多会档中的一档，因此它的活动时间是随

着村里整个民间花会的队伍行动的。老艺人罗克祥说，每年一进农历正月，各项准备工作就开始了。首先由村民选出有威望的总督[110]，正月十五左右再由总督召集宴请四位值年[111]及各会档的会头。会头一般出自殷实之家。当年的值年要在二月二十五左右做小米面茶请上会的男女老少吃。然后各会档的会头也要在二月二十七、二十八以前，分别请本会档的人吃馒头、饼子，意思是希望参加走会的人各负其责，拿出浑身解数，把会走好，为本会档和本村争光。

一般农历正月十五，蝴蝶会随村里花会一起，要在本村先走街串巷热闹一番。旧时走会，有钱的人家都会"请会"，东家提前与总督商量妥当，要求哪个会档到此表演，然后总督就会通知哪个会档的会头。届时，东家在自家门前摆放点心、水果或烟酒，被邀请的会档走到此处，会头就会先上前与东家恭敬地抱拳行礼，道几句吉祥话儿，然后进行打场表演，以示谢意。打场表演后，将所赠食品收走，等走会活动完全结束后，分与所有本会档的人享用。也有不提前打招呼的，那就是哪个会档赶上了，会头有意在这家表演，那就按上面的礼节与东家寒暄一番后，再进行打场表演，桌上所设礼品也就理所当然地收走，由本会档分享。

正月十五忙过后，就该忙三月三白龙潭庙会了，这是本辖区内最具规模和影响力的庙会。关于三月三白龙潭庙会的来历，人们相传着一段美丽的神话。

在密云太师屯镇城东，有一条秀丽的峡谷，那里隐居着一条小白

◎ 龙潭峡谷（方穗萍摄）◎

龙。平日小白龙化身为白衣少年，为当地百姓排忧解难，保佑着一方水土。一日，白衣少年来到曾相互帮助过彼此的老汉家，告之明日他将与强居在白龙潭内的凶恶黑龙交战，胜者居潭败者走，并请老汉能够助阵帮助。正当老汉不知如何是好时，白衣少年将助阵的方法如此这般告诉了老汉。第二天，百姓们备好十车馒头，十车山石，在潭口等待交战的开始。一会儿黑水翻了上来，说明是黑龙占了上风，人们就往下不断地扔石头，口里喊着"下去，下去"；一会儿白水翻了上来，人们知道是小白龙占上风了，于是赶紧往下扔馒头，并为白龙高喊"斗啊、斗

◎ 第一神潭口（方穗萍摄）◎

啊"，加油鼓劲，此战竟连战了三天三夜。到第三天午夜，潭中一声骇人的长吟，黑龙大败，腾出潭口，带着满身的伤血和一阵腥雨仓皇逃走了。过了一个时辰，小白龙疲惫地浮出水面，向百姓们频频点头。自此，小白龙在此长居下来。它不仅更加保佑四方百姓，其居住的三个潭穴还出现了神奇的现象：每年入秋后，细沙封塞潭口，沉寂无声；农历三月三春耕时节，细沙深陷，清澈潭水浮起，溢出潭口，顺山而下，流成一条清凉溪水。溪水所到之处，山青了，树绿了，草茂了，花开了。不管别处有多么干旱，这里永远清爽宜人。而且在这个开潭日的三天内，准会有一场细雨降临，滋润着万物。人们为感谢小白龙的恩德，在潭边修筑了一座龙王庙，把三潭称作"白龙潭"，把三月三开潭日定为

◎ 龙王庙，也称为五龙祠（庙内供奉四海龙王及小白龙）（方穗萍摄）◎

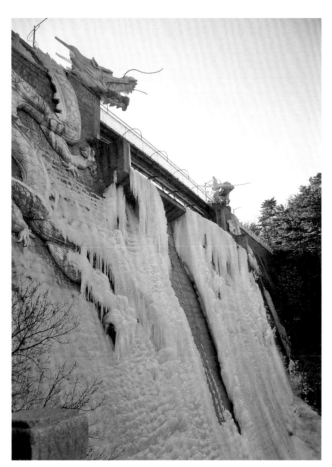

◎ 白龙潭坝体，现为白龙潭标志景观（方穗萍摄）◎

祭拜神龙的日子。从此，每年三月初三，龙王庙香客繁多，香火烟雾缭绕，飘浮于峡谷之中，仿佛将人们带入仙境。这时不仅农副产品、山珍果品、日常百货、民间手工制品、搭台唱戏等事项应有尽有，更少不了形式多样、五花八门、服饰艳丽、装扮神奇、技艺高超的民间花会表演，并逐渐形成规模越来越大的白龙潭庙会。到了庙会那一天，不但有皇帝前来参加开潭日的祭典，方圆几百里的老百姓也都会慕名而来。一般从三月初一开始，直至三月初三进入高潮。

八家庄村的蝴蝶会，每年都随村里的十档民间花会一起出会，蝴蝶会排在第七位。这十档会的排列顺序为五首中幡（四个样幡，一个耍幡）、三十二面大鼓（也称讶鼓）、十六面大筛（两人抬一面大筛，后面人持木槌敲击）、高跷会、什不闲、小车会、蝴蝶会、吵子会、音乐会、狮子会[12]。

三月初二都在本村走会。上午9时许，村头响起第一声枪（土枪），各会档即开始做准备；第二声枪响时，各会档均到村西大庙聚齐；第三声枪响，准时在本村出会。走会队伍先奔东大庙，然后绕村一周，沿途遇到"接顶"[13]人家，要打场表演一通。那时，村里能接顶的人家计有十四五户。

三月初三当日，正式到白龙潭走会。天不亮就响第一声枪，所有会档上的人开始化装，做各项准备；第二声枪响，所有会档队伍集合；第三声枪响是出发的号令，由两面会旗开道，接着是交叉着的一对金棍，上书"御赐金棍，打死勿论"的门标，再接下来是中幡、狮子、高跷、什不闲、蝴蝶会、吵子会、小车会、十六面大筛（大锣，青铜制）、三十二面大鼓、音乐会（一对管子、一对笛子、箫、笙等），然后是香尺[14]，最后是銮驾。整个队伍浩浩荡荡，能达到300多人。

上午9时左右到达白龙潭。到了白龙潭，先在龙泉寺下的神龙门等候，其他村的花会队伍不管是近处来的，还是远道来的，甚至是外区县或外省市来的，都要排在八家庄村皇会的后面。这时，龙泉寺庙里的和尚沐浴更衣完毕，到銮驾前叩头接驾。礼仪结束后，锣鼓喧天，鞭炮齐鸣，各会档才得依次上山。一般先由神龙门往上经普阴殿到龙王庙，

◎ 龙泉寺庙门（方穗萍摄）◎

◎ 白龙潭神龙门（方穗萍摄）◎

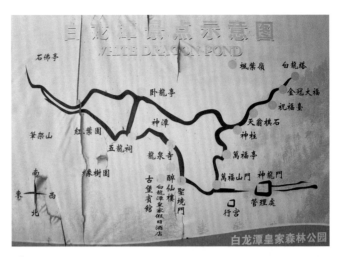

◎ 白龙潭路线图，三月三日所有民间花会要在神龙门等候龙
泉寺和尚来举行接驾仪式后方能上山（方穗萍摄）◎

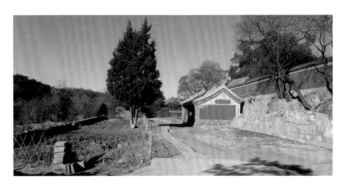

◎ 普阴殿，花会队伍从此处上山至龙王庙——五龙祠
（方穗萍摄）◎

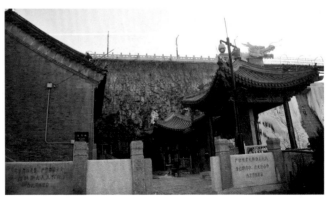

◎ 五龙祠侧面入口处（方穗萍摄）◎

老人们讲，先有龙王庙，后有龙泉寺，龙是此山的主人，所以要先到龙王庙敬拜小白龙和四海龙王；由总督带领各会档会头在庙前进行焚香叩头，一是告之龙王祭拜之事，二是祀求五位龙王保佑衣食丰足，健康平安。仪式完毕，各会档在庙前敲锣打鼓小绕一周后下山，从龙泉寺南侧门下至龙泉寺前。同样，由总督带领各会档会头进龙泉寺内上香拜佛，所不同的是，因龙泉村归八家庄村管理，所以在此要有一个特殊的仪式，即敬香同时焚烧本年度本会档攒会的明细账单。待仪式完毕，总督

◎ 龙泉寺前月台，旧时此场地有个大戏台，各会档在戏台前打场表演（方穗萍摄）◎

挥旗示意开始打场。届时，所有会档在龙泉寺前月台处打场，狮子会可随意全场玩耍，一是维护场上秩序，二是活跃场上气氛。高跷会表演的是《水浒传》中"三打祝家庄"的故事。其中"大头行"角色是鲁智深（又叫陀头和尚）；"小头行"是燕青（又叫小二哥）；"文扇"是扈三娘（又叫老座子）；"武扇"是王英（又叫公子）；"渔翁"是萧恩（或阮小二）；"樵夫"是拼命三郎石秀（又叫砍柴的）；两个颠锣的，俊锣是孙二娘，丑锣是顾大嫂；两个敲鼓的，俊鼓是李俊，丑鼓是时迁；还有傻子、卖药的、先生、丑婆等几位杂角。他们要在龙泉寺台阶（台阶高度共73级）上表演"跳礓磋儿"（跳台阶），这一环节是最

密云蝴蝶会

◎ 龙泉寺台阶（73级）是高跷会中公子显示技艺的场
地（方穗萍摄）◎

吸引人的。高跷会中的公子要在台阶上往返数次将高跷会中的角色逐一接上73级台阶，遇到扭捏的老座子或是平日有过节的队友，公子就要不厌其烦、卖弄绝技，取得他们的首肯，才能一一将其接上台阶。观众们往往是目不暇接，紧紧盯住角色间幽默的挑逗神情和滑稽的肢体语

言，一会儿捧腹大笑，一会儿欢声雀跃，入情入境，表演者与观众浑然一体，其乐无比。而公子的表演者就惨了，一场表演下来往往是累得半死。

◎ 寺内和尚与村民提前准备三月三日走会人员所用午餐 ◎

表演过后，八家庄会档上的人就在龙泉寺的菩萨殿用餐，简单的食品是殿里的和尚和当地的村民事前备好的。因龙泉寺是清代乾隆皇帝指派给曹天印监管的，八家庄民间花会又是御赐皇会，便有这个特权享用。而其他村及外地的花会队伍一般是自带干粮。

会档随后还要到不远的老爷庙走场子、"接顶"。"接顶"时，香尺要看桌上摆的是什么"祃儿"[15]，然后高声报出。这时，表演队伍中的高跷会就会接唱相应的曲儿。如果摆的是"龙祃儿"，则要唱内容与龙王有关的唱词，如"你想望那老龙神，风调雨顺保平安"等。如此一天下来，会档要到傍晚才能回村。虽然参会人员往往都会感觉疲惫不堪，但来年又会精神百倍、兴致勃勃地参加白龙潭庙会，周而复始。

第四节

密云蝴蝶会的鼎盛时期

在人们的记忆中，密云蝴蝶会的鼎盛时期是在清代。这要从远近闻名的白龙潭和历代皇帝去承德避暑山庄下榻密云境内的行宫说起。

富有传奇色彩的白龙潭因潭中有小白龙而世代被颂为佳话。山下有龙泉寺，始建于元世祖忽必烈至元二十四年（1287年），内有三尊铜铸镏金三世佛坐像及十八罗汉彩塑。

山腰处有五龙祠，始建于宋真宗咸平年间，内供奉四海龙王和小白龙，塑造的小白龙塑像、红脸银装、气宇轩昂。两旁是四海龙王，台下侍立四位巡海夜叉。祠额御书"普泽昭霖"四个大字，明柱上联是"宅

◎ 祠额御书（方穗萍摄）◎

胜境而灵川亭岳岭"，下联为"润群生者广云行雨施"。祠南设有石牌坊，牌坊面额为"石林水府"，两侧为"云影""天光"。牌坊两侧是乾隆、嘉庆两位皇帝的御碑亭。传说，白龙潭的小白龙是东海龙王的小儿子，它同情百姓疾苦，为造福生灵来到这里，千百年来调理风雨，

◎ 五龙祠前的石牌坊（方穗萍摄）◎

◎ 石牌坊两侧为清乾隆皇帝（左）和嘉庆皇帝（右）的御碑亭 ◎

造福民众。潭侧有海眼通东海，每年农历三月三前后，小白龙从东海带足全年所需要的雨水回到白龙潭，届时潭口泥沙喷溅而出，继而涌出清澈的泉水，人们称其象为"开潭"。秋后，不知不觉中，潭口被泥沙封住，人们习惯称其为"封潭"。遇大旱年，无论百姓还是皇帝差官来五龙祠庙内求雨，小白龙都会普降细雨，滋润万物。

由于"祈雨畅时，鸿麻利民"的缘故，继而有了三月三白龙潭庙会的盛况。百姓以庙会集庆的方式敬奉着小白龙，为此也引来历代的帝王及达官、文人前来观光祈雨。北宋著名文学家苏辙、明代抗倭英雄戚继光、蓟辽总督阎鸣泰，以及清康熙、乾隆、嘉庆、道光皇帝都曾在白龙潭留下奇观妙语。"白龙昼饮潭，修尾挂石壁。幽人欲下看，雨雹晴相射。"苏辙这首诗逼真地反映出白龙潭的壮观景象：潭水瀑布像龙尾挂在石壁上，瀑布水花飞溅，晴天也如同下起了雨雹一般。蓟辽总督阎鸣泰笔下的白龙潭更为传奇："……须臾心定凝真性，寂照澄潭明月镜，有物蠕然出穴唉，乍浮乍沉游且泳；人言即此是真龙，余亦贪看为改容。"意思是说他并不相信传言中白龙潭中真有白龙，但为好奇心驱使，趁月明之夜来到白龙潭，恍惚间，见有一物从潭中跃出，在清澈的潭水中忽上忽下地游动着，一行人观察良久，确信为龙，真是越看越神奇，越看越让人惊心动魄，此景使人惊讶得改变了容颜。在众多文人墨客的诗赋中，更有许多描绘山石潭水、苍松翠柏的诗句，如诗如画，恍如人间仙境，令人对白龙潭的神奇惊叹不已，同时对小白龙的爱民举止产生无限的敬仰。正应唐代诗人刘禹锡《陋室铭》中所述："山不在高，有仙则名，水不在深，有龙则灵。"特别是在清乾隆四十六年（1781年），乾隆皇帝在白龙潭建了一座行宫，设房18间。当时百姓

◎ 历代皇帝下榻的行宫，中华人民共和国成立后此处为民间花会化装及起会的地方（方穗萍摄）◎

认为"真龙天子"与"神龙"同居白龙潭，更增加了白龙潭的仙气与皇威。

三月三白龙潭庙会要举行三天，而三月三是正日子。千百年来，这天人最多，香客云集，山货及民间手工技艺聚拢。除当地的民间花会前来参会，更有百余里外的民间花会也前来拜会助兴。这一天，八家庄村的蝴蝶会是不可或缺的表演项目。

据传，清朝历代皇帝去承德，都要经过八家庄村。一次乾隆皇帝经此村到附近的白龙潭观赏风光，见白龙潭因长年受山洪冲击，不但龙泉寺摇摇欲坠，而且流失的泥沙碎石填满了白龙潭，于是传旨，一年之内修复白龙潭。同时，他还封当地一位身高力大、智勇双全名唤曹天印的人为总监。第二年三月三开潭日，曹天印复旨完工。只见名胜古迹修葺一新，殿宇高矗，潭水清冽，青枝翠蔓，参差披拂。这天，八家庄村各会档在曹天印的指挥下，前来表演助兴。乾隆皇帝见后大悦，要封曹天印为官，曹天印表示不愿为官，只愿在家乡做众会档的会首。于是乾隆就把八家庄村所有会档封为皇会，允许带进皇宫表演。八家庄村的花会被尊为皇会，身价暴涨。

乾隆皇帝封八家庄村的会档为皇会后，允许曹天印将会档带到皇宫表演，这真是天大的喜事。在一次皇宫举办的进贡大会[16]上，曹天印带本村高跷会、狮子会、少林会、蝴蝶会等前去表演，在场的大臣、嫔妃们无不为高跷会的高难技艺和角色间幽默滑稽的表演所叫好，为少林会的刀枪棍棒的绝技表演所惊异，为蝴蝶会可爱的小蝴蝶那喜人的扮相、稚幼的表演及时而出现的惊险动作吸引。观者不断喝彩，表演者兴头儿更浓。就在这时，乾隆皇帝差人把曹天印召见过去。一会儿，表演的会档撤了场，中间留出很大一块空地。一个蒙古大汉晃晃悠悠地走了上来，嘴里说了一大通话。翻译说他想摔跤比武，如果能赢他，他们照常进贡，如果不能赢他，他们将不再进贡。话音刚落，场上一片哗然。这时，只见曹天印大步跨入场中，一副自信的神态。然而围观的人却为曹天印捏了一把汗，曹天印能赢吗？村里的人心里有数，他们知道曹天印从小习武，练就一身钢筋铁骨，又聪明机灵，一定能赢。两个回合下

密云蝴蝶会

来两人打成平局。曹天印想，三局两胜，怎么也不能让他得手，于是在第三回合交手没多久，他就用声东击西、上抢下扫的快攻强势，迅猛地将其打倒在地，场上掌声、欢呼声一片。乾隆皇帝更是乐得合不拢嘴，他知道曹天印不愿在朝廷为官，于是高声喊道："赏曹天印满副銮驾。"[17]此举轰动全京城，曹天印和他会档上的人更是在心里、脸上都写上一个大大的"喜"字。他们金棍开路，銮驾显威，欢天喜地踏上了回家的路。然而刚要出京城时（今东直门处），一队清兵追赶上来，道明来意："太后出宫才满副銮驾，为不失皇威，宫里要收回半副銮驾。"其实是乾隆皇帝说了大话，大臣们（传说是刘墉）便谏言，曹天印有如此大的本事，如今又有了满副銮驾，唯恐他将来造反。曹天印虽说没有太多的文化，但这个理儿他还是懂的，所以最终带回八家庄村的是半副銮驾，但这在当时仍是风光无限。在以后白龙潭庙会上，八家庄村的花会没到场，所有会档均不得上山，銮驾在上，视为皇帝驾到。此后，八家庄村的所有会档也就成了此地群会之首，这其中就包括了蝴蝶会。

密云地区较为知名的文人孙敬魁在《龙潭漱玉·白龙潭边"蝴蝶飞"》一文中这样记述："八家庄村的蝴蝶会……那可是久负盛名，京东一绝……被乾隆皇帝御封为'皇会'……"该文很好地印证了八家庄村的蝴蝶会不但被乾隆皇帝御封为皇会，而且是白龙潭庙会中的魁首。

另外，据老艺人们讲，除八家庄村的民间花会外，古北口的蝴蝶会也曾受过乾隆皇帝的御封。清朝在承德建造离宫——避暑山庄后，皇帝每年都要到此来避暑，而密云是京城通往承德避暑山庄的必经之路。因皇帝沿途要休息、膳食，为此沿途每隔30千米都要建一座行宫。在密云境内120千米的路途中，就在县城东门外、北省庄村、石匣北门外、瑶亭村、古北口下甸子村（原为下殿村）建有五处行宫。皇帝每次到古北口下榻，古北口河西村的民间花会（包括蝴蝶会）都会去表演助兴。一次，在去往给皇家表演的途中，正遇乾隆皇帝一行人为过一条河犯难。花会队伍中的强壮男子，接过乾隆皇帝的轿杆，帮助他们一行过了河。乾隆皇帝大惊，认为这个队伍的人太神奇了，皇帝都过不了的河，他们

轻而易举地像踩着水面一样就渡过了。于是乾隆皇帝将自己备用的两根轿杆赐予了花会队伍，并将古北口河西村花会"福缘善会"改封为"福善老会"。其实据当地人讲，当时的河只不过脚面深，是因为皇帝的身子金贵罢了。另传说古北口河西村的民间花会队伍曾多次得到慈禧太后赏赐的胭脂粉钱。相传，慈禧在围剿叛乱捉拿肃顺时就利用了这支民间花会队伍，让他们乔装打扮混入肃顺的府邸，从而顺利地完成了平叛计划。古北口河西村的民间花会声势浩大，技艺高超，服饰也相当考究，这些都是名不虚传的。

当时，古北口的花会队伍有十八会档，走在最前面的是四名下穿红色彩裤，上穿黑色"号坎儿"[18]，头戴红色高毡帽，手持"军棍"[19]的人。接下来才是十八会档：

一档狮子会，一对铜锣开道，两个瓮筒仰天高吹，两头大狮子和一对小狮子出场戏耍。

二档中幡，一面耍幡，由耍幡人上下翻飞地表演各种绝活。

三档蝴蝶会，由七名化装成蝴蝶的小孩，手持蝴蝶花在胸前交叉翻舞，站在七名壮年男子（其亲族）的肩上表演各种蝴蝶飞舞姿态。

四档吵子，是配合蝴蝶会演奏的，有钹、镲、唢呐（海笛）、底鼓（也叫板鼓，因声音清脆，当地人又俗称脆鼓）等乐器，吹奏各种曲牌。

五档压鼓，由八名壮汉分别将八面直径1.2米的大鼓斜挎在肩上，鼓槌缠鼓飞舞，鼓声惊天动地。

六档高跷会，渔、樵、耕、读、公子、老座子、陀头、卖药的、四眼儿先生等，两鼓两锣，一应俱全。挑逗的、耍活儿的，满场那是一个热闹。

七档旱船，两名男青年扮成两个娇美的少女，各盘坐一船，两只"三寸金莲儿"[20]，在裙下半掩半露，另有两名船夫撑船。小船实际是由所谓的坐船人背在身上的，正如人们所说："坐了一天船，撺了两脚疱。"

八档凤秧歌，由四名男童扮成古装少女，金莲寸子，蹬矮高跷，两

名身背挎鼓，两名手持铜旋儿，撂场儿时，围成圆圈，面向圈内，边敲击挎鼓和铜旋儿，边唱《凤秧歌》。

九档地排子，与高跷中的人物和表演相同，只是不蹬高跷。

十档大头和尚逗柳翠，两人戴大头和尚的面具，两人戴少女的面具，穿肥大的彩衣彩裤，相互逗趣。

十一档老汉背少妻，和尚背尼姑。两名男青年，一人上身扮少妻，下身扮老汉，胸挂老汉上半身模型，后背少妻下半身模型；一个人上身扮尼姑，下身扮和尚，胸挂和尚上半身模型，后背尼姑下半身模型；实际是：一人表演出两人的戏。

十二档竹马，五个都督，五个马童，另外有两个人化装成武士，骑大骆驼，二人负责打场；五个马童绕场两圈后，做翻跟头、旋子、飞脚、前空翻等技巧动作，再分别接出五个都督唱曲儿。唱曲儿时，两马和两骆驼相对跪卧，共同合唱，共同念白："我大都督是也，家住在北国，好吃牛羊肉，好骑大骆驼，闷斗，闷斗，亚巴，亚巴！"竹马的伴奏乐器（当地称"随手"）有唢呐、手镲、手锣、低鼓、小战鼓等，唱腔似京剧。

十三档皇杠箱，这是乾隆皇帝添设的。两个木箱，上面插有许多小黄旗，木箱下拴有绷簧，一头儿系有小木疙瘩。四名头戴马尾透风巾，身穿对襟软靠，类似戏剧中"时迁"装束的壮汉抬箱，碎步行走，双肩颤动，箱旗飘舞，木疙瘩随颤动节奏敲击箱帮，发出"咣当咣当"的声音，非常好听；打场表演时，壮汉们娴熟地让杠子在身体的前后左右、上下腰腿间翻转，玩耍儿各种高难动作，围观者掌声不断，叫好声不断。

十四档少林会，各类型武士身穿彩色软靠，持枪舞刀，挥鞭耍叉，表演各自的绝活儿。

十五档什不闲，由三人分别扮成先生、丑婆和老汉，先生、丑婆扭逗唱，老汉身扛锣鼓架子（架子上有一鼓一镲），除唱固定的段子，还见景生情，编曲儿编词演唱。一次，在警察三分局门前，因编唱内容涉及局长生活作风问题，惹怒了局长，局长下令停止走会，不料整个皇会

将三分局围个水泄不通，赶跑了局长王俊峰。

十六档音乐，笙、管、箫、笛及各种打击乐器组成的乐队，吹打曲牌。除随花会队伍走街朝庙进香，村中及邻村有钱人家的红白喜事都要请其到场演奏。

十七档号佛，为娘娘驾（架），驾前有两行还愿的道童，时而诵佛，时而跪佛。

十八档杠上官，两面御赐飞虎旗开道，后跟手持旗、罗、伞、扇及"肃静""回避"牌（每项双数）的执事衙役。另有四名衙役轮流抬一根竹杠，杠上官斜跨杠上，其扮相为丑脸，断梁胡子，倒戴黑纱帽，帽翅在前后扇动，身穿红袍，肩挎玉带，足蹬朝靴，手持折扇，身背圣旨。其动作轻巧灵活，幽默滑稽。抬杠衙役配合默契，时而头顶杠加转身，时而左右肩颠颤杠，时而二人面对面将杠压成"U"形，突然放开，将杠上官弹起，时而仰身抬起双腿，用双脚掌交替颠杠。三人玩耍自如，彰显功底。

古北口的十八档花会因是清代沿袭下来的皇会，不但有皇帝御赐的一对杠箱、一副轿杠以及慈禧太后赏赐的胭脂粉钱，而且在捉拿反贼中立了战功。自此，十八档会所到之处无不敬之，如同皇帝亲临。在所有会档当中，又数杠上官的权力最大。例如在走会的三天里，杠上官如同县令，他有拘押、审案、判案的权力，当地官府是认可的。杠上官在走会期间，行到衙门，都被敬为贵宾，坐在官府正座，县官侧坐相陪，如稍有怠慢，便以藐视皇家论处。待走会三天结束，总会首就要带上杠上官的扮演者到衙门请罪，如果平日他再无故登衙门口，照样免不了挨板子。

注　释

[1]　依据《中国民族民间舞蹈集成·北京卷》"全市民族民间舞蹈调查表"的统计。

[2]　转山会夏家店遗址位于密云北庄镇转山会村，为新石器时期遗址，在《密云县文化委员会关于公布密云县第三次全国文物普查成果（不可

移动文物保护单位名单）的公告》中有记载。

[3] 以上文字引自《北京旅游》"密云旅游概述"中"密云历史文化"章节。

[4] 以上文字引自网络资料。网址：http://wenda.so.com/q/1373686706068925。

[5] 以上资料引自百度"北京密云区简介"。

[6] 经查阅《本草纲目》《青藏高原药物图鉴》《中国昆虫学报》等医药学著作，蝴蝶的药用价值均可得到证实。

[7] 蝴蝶云肩：以前人们在劳动时为肩膀不被磨破而特制的垫肩。

[8] 因修建密云水库，密云将库区内的八家庄村一部分村民搬出库区。搬出部分为前八家庄村，留下部分为后八家庄村。

[9] 掌会指当上会头。

[10] 总督即总会头。

[11] 值年即配合总督分别管理各项事物的人。

[12] 狮子会一般除撂场表演外，还负责维持场上和走街表演时的秩序，哪里比较拥挤，哪里有人闹事，它都要跑前跑后地干预。因狮子会表演动作幅度较大，围观者一见到狮子跑过来，就会迅速散开。

[13] 接顶即在住家门前摆桌，上放点心等物，来迎接会档。

[14] 香尺是为解决走会时各会档间发生纠纷而专设的调解人员，该人手中拿一把尺子，必要时用它丈量各会应占面积。

[15] 祃儿分"龙祃儿"和"菩萨祃儿"，前者摆整头猪，后者摆放点心。

[16] 清朝时，每年都要有一次周边列国向皇帝奉献礼品的盛宴。届时，列国会带来上等厚礼及歌舞技艺，皇上也用好酒好肉以及宫廷的、民间的好歌好舞技艺款待客人。

[17] 满副銮驾含金瓜、钺斧、朝天凳、旌罗伞盖及一对金棍、一对狐狸尾巴。

[18] 号坎儿即坎肩儿。

[19] 军棍为中间红色、两头黑色的木棍，有人说是皇上赐的轿杆，以示皇威。

[20] 三寸金莲儿以前指妇女的小脚。

第 ② 章

密云蝴蝶会的表演

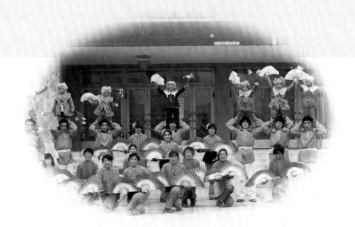

密云蝴蝶会是由5～9岁的小孩扮成蝴蝶形象，站在男青年肩上表演，男青年行走各种队形，小孩模仿蝴蝶飞舞及顽童戏蝶等各种动作，以蝴蝶为形象特征进行的一种民间舞蹈表演形式。密云蝴蝶会有三组、五组、七组几种组合。在表演时，角色进出很快，时而是蝴蝶展翅飞舞，时而是儿童戏蝶。因密云蝴蝶会通常随民间花会队伍走街表演，也被视为一个会档。

以蝴蝶为形象载体的舞蹈形式在全国各地多有存在，而密云蝴蝶会从起源到表演都与其他地区不同。它采取成人与儿童叠加上肩的表演形式，拓展了表演的空间，增加了表演的观赏性。再者，小孩角色的转换较有创意，时而是蝴蝶飞舞，时而是顽童戏蝶，这也是其一个极其鲜明的特点。

密云各村的蝴蝶会，从形式到表现大致相同，只是表演的人数和个别动作有所不同。如西康各庄是四只蝴蝶，古北口是七只蝴蝶，八家庄村是五只蝴蝶。各村蝴蝶会在动作上也因演员条件的不同而有所差异。八家庄村的蝴蝶会最具代表性，它的动作技巧性、表演性极强，队形变化丰富，是流传至今最具特色和颇有影响的会档。

密云蝴蝶会中的青壮年作为腿子，他们肩扛小孩用快而稳的步伐行走套路队形，同时配合蝴蝶做各种技巧动作；小孩称为蝴蝶，身着青色服饰的为雄性，着彩色服饰的为雌性，小孩左手持一束蝴蝶道具，右手持纸扇，做各种类似蝴蝶或与蝴蝶嬉戏的动作，情趣颇丰。

密云蝴蝶会现存的基础动作有"上肩""捂扇""照""行走势""抄蝴蝶"等。

现存的技巧动作有"顶花""后仰""探海""狗撒尿"等。

队形套路原有"挖门""夹篱笆""散子架"。20世纪80年代恢复蝴蝶会时，任守满老艺人将"挖门"改名为"云花"，将"夹篱笆"改名为"别花"，将"散子架"改名为"顶花"，同时又丰富了队形套路，其中有"圆花""裹花""转花"等[1]。

密云蝴蝶会具有独特的表演特色，主要显示在以下五个方面。

一是腿子的步伐快而稳。因为只有腿子跑得起来，蝴蝶才能"飞"

得起来，只有腿子跑得稳，蝴蝶才能舞得自如。所以，艺人们总结出"腿子跑得稳快欢，夹住大腿膝要弯，步子均匀踩云走，身上不晃也不颠"的动作规律，给人以轻盈流畅之感，恰当地表现出蝴蝶穿梭飞舞的形象。

二是蝴蝶的动作美又险。小孩在表演"行走势""探海""狗撒尿"等动作时，动作舒展、平稳，体现出蝴蝶飞翔时双翅瞬间停顿以及落下时采花粉的静态美；在做"抄蝴蝶""照""后仰"等动作时，动作迅速、惊险，突出聪慧机灵的顽童形象。这样，在动作的静与动、美与险上就形成了鲜明的对比。

三是动静结合、化入化出。腿子肩上的表演者，时而扮演蝴蝶，时而表现顽童，"蝶飞人无影，人来戏蝶群"。当表演者做"探海""顶花"等动作时，只见蝴蝶展翅飞舞；当表演者用右手的扇子扑捉蝴蝶时，便出现了顽童戏蝶的生动情景。

四是乐与舞相映相谐。蝴蝶会由吹打乐（吵子）和海笛伴奏，乐声清脆、嘹亮、欢腾、火爆，能充分体现蝴蝶穿梭飞舞及顽童戏蝶的热烈气氛。吵子的节奏处理和乐器的使用，与舞蹈结合巧妙。如曲二（见本书82页）中的第三、第四小节，是由手锣、小钹、云锣（锅子）来伴奏的，其声音短、脆、亮，再加上每拍的前半拍用短促的十六分音符的节奏处理，如"| XX o XX o | XX o XX o |"，就生动地表现出蝴蝶轻盈飞舞的形象。曲二第六小节至结尾，为配合"抄蝴蝶"的动作，加上了低音锣和铙的伴奏，锣声洪亮，铙声沙沙，衬托出顽童扑蝶的欢快情绪。

五是增加了女童扮演者。中华人民共和国成立前，蝴蝶的扮演者均由男孩子担任，中华人民共和国成立后，增加了女童扮演者，从俊美形象到动作的舒展柔软上，都为蝴蝶形象平添了几分亮色。

第一节

八家庄村蝴蝶会

蝴蝶会的表演主要由十个基础动作和七个队形套路组成。

基础动作有"上肩",这是表演前的准备动作;"行走势""捂扇""照""抄蝴蝶""狗撒尿""探海""展翅飞""鲤鱼打挺"等,是表演时的特殊动作。而"骑肩"则是表演后为表演者提供休息时的动作,即打场表演后,由另外一组男青年来完成队伍行进时保护小孩的任务,大家习惯称他们为"替肩",就是替换一下表演的男青年,让表演的男青年歇歇肩膀。

队形套路有"开花""云花""圆花""别花""转花""裹花""顶花"。

◎ 打场表演后替换腿子休息的替肩(陈海兰摄)◎

一、基础动作

第一个动作"上肩"。

做法:扮演腿子的男青年蹲式,扮演蝴蝶的小孩站其左侧,男青年右手握住小孩的右手腕,左手握住小孩的左手腕,右手在上左手在下呈交叉状。小孩左脚踩在男青年左肘内关节处,男青年站起,顺势双手将小孩使劲往

◎ 上肩(陈海兰摄)◎

左后上方一悠，小孩左脚使劲蹬起，顺势右脚迅速踩在男青年的右肩上，左脚踩在男青年的左肩上，松开相握的双手，迅速站起，双膝夹住男青年的头。小孩双臂侧平举，男青年右手叉腰，左手紧按住小孩左小腿外侧。

第二个动作"行走势"。

做法：男青年走平稳的戏剧"圆场步"，双手掌按扶在小孩的小腿肚处。小孩双手侧平举，不停地抖动手中的蝴蝶花束和折扇道具。

第三个动作"捂扇"。

做法：男青年右手叉腰，左手扶在小孩左腿外侧。小孩用右手的扇子将左手的蝴蝶花束遮挡于腹前。

第四个动作"照"。

做法：男青年右膝跪蹲，双手按在小孩小腿外侧，小孩左手背后，右手扇面平遮于额前，呈瞭望状。

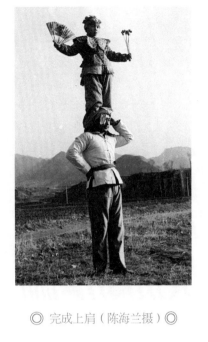

◎ 完成上肩（陈海兰摄）◎

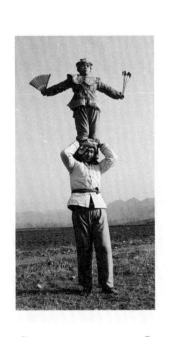

◎ 行走势（陈海兰摄）◎

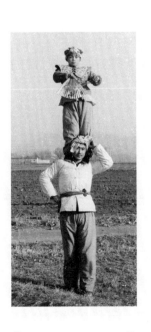

◎ 捂扇（陈海兰摄）◎

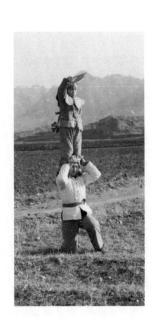

◎ 照（陈海兰摄）◎

第五个动作"抄蝴蝶"。

做法：准备动作为男青年双膝稍屈，左脚在左前虚点地，以腰为轴，右肩带动上身向右后画下弧线，小孩双手向前扣腕成虎口向前，道具向下，再顺势微提腕；第一拍为男青年右肩带动上身向左前画一小的上弧线，双腿顺势直立，重心移至左脚，右脚点地，上身转向左前，同时小孩双手从下抄于胸前，用扇面托住蝴蝶花束，做用扇子抄蝴蝶状；第二拍为男青年回至准备动作，小孩双手撩至头上方向两侧分开，落至准备动作。

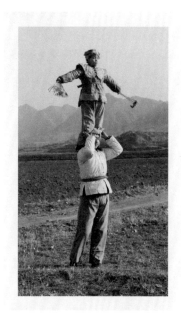 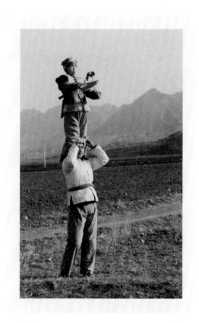

◎ 抄蝴蝶之一（陈海兰摄）◎　　◎ 抄蝴蝶之二（陈海兰摄）◎

第六个动作"狗撒尿"。

做法：男青年右臂旁举，小孩右腿屈膝开胯后抬。

第七个动作"探海"。

做法：男青年右臂旁举，左手用力按住儿童左小腿外侧；小孩右腿向后抬起，双手侧平举抖动手中道具。

第八个动作"展翅飞"（顶花）。

做法：小孩蹲下，同时男青年双手手心向内，虎口卡在小孩的腋

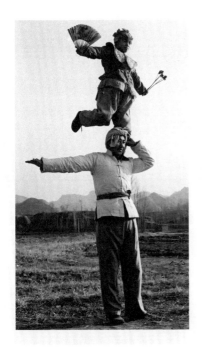

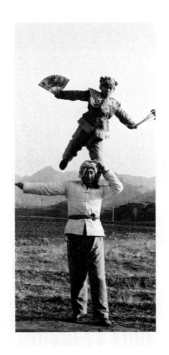

◎ 狗撒尿（陈海兰摄）◎ ◎ 探海（陈海兰摄）◎

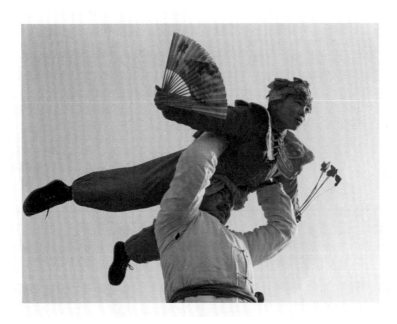

◎ 展翅飞（陈海兰摄）◎

下，小孩将腹部压在男青年的头上，四肢展开呈"大"字形，抬头向前看。

第九个动作"鲤鱼打挺"（后仰）。

做法：男青年左脚向前跨出一步，成左前弓步，双手紧紧揽住小孩的小腿肚子，上身前俯；小孩蹲下迅速上身后仰，与男青年背贴背，双手于侧平举位，不停地抖动道具，收起时，男青年用力拱背，小孩顺势收腹起上身，男青年收右脚于左脚旁站直，接做"行走势"。

◎ 鲤鱼打挺侧面（陈海兰摄）◎

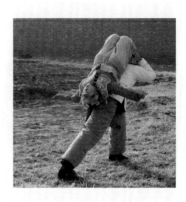
◎ 鲤鱼打挺正面（陈海兰摄）◎

第十个动作"替肩"。

做法：扮替肩的男青年右肩对着扛儿童的男青年，小孩跨骑在替肩男青年的右肩上，替肩男青年左手叉腰，右手抓紧小孩右小腿，小孩上身右拧，双手同"行走势"姿态或自然放松。

二、队形套路

（一）图示说明

队形套路的介绍需要用图示方式加以说明。为方便读懂绘

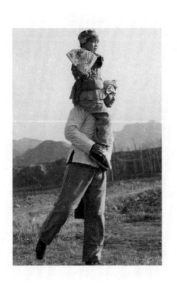
◎ 替肩（陈海兰摄）◎

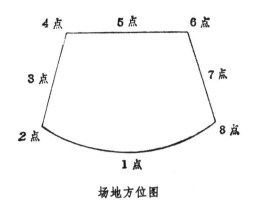

场地方位图

图，先将绘图符号做一下介绍。

场地方位图：场地方位图分1点到8点方向。

人物符号为菱形，代表乐队人员，长方形代表黑蝴蝶，圆形代表彩蝶，形状内空白部分为面朝方向，黑色部分为背朝方向，虚线为行进路线，箭头为所到位置。

黑蝴蝶（1）：由一名小孩扮演，右手握扇，左手拿蝴蝶花束。

彩蝶（②~⑤）：由四名小孩扮演，右手握扇，左手拿蝴蝶花束。

腿子：由五名男青年扮演，上肩时，按顺序扛小孩上场，场记中肩扛蝴蝶时，在图上只标小孩的符号。

替肩（△~△）：由五名男青年扮演，场记中肩扛蝴蝶时，在图上只标小孩的符号。

乐队（◇~◇）：共九人，按半圆形排列于台后，其中◇为底鼓，◇为唢呐，◇为小钹，◇为曲牌钹，◇为小钹，◇为低音锣，◇为铙，◇为手锣，◇为铙。

（二）队形套路演示

1. 开场位置

无伴奏，腿子与蝴蝶在场外做"上肩"，然后由⑤领④、1、③、②做"捂扇"，面向7点方向，由台右侧位出

◎ 开场位置图之一 ◎

密云蝴蝶会

◎ 开场位置图之二 ◎

◎ 开花场记图 ◎

◎ 云花场记图之一 ◎

◎ 云花场记图之二 ◎

场，按图示路线走成一行，到位后相继左转身面向5点方向（见开场位置图之二）。持大锣者，见演员到位站好，随即击锣一下，音乐演奏开始。

曲一 第一遍（音乐部分见附录曲谱）

第1小节静止。第2到第3小节无限反复，全体左转身成面向1点方向，做"照"的动作，然后保持姿态，众小孩做寻觅蝴蝶状。第4到第5小节仍做寻觅蝴蝶状（小孩视线先看向左方，再平移至右方，反复两次）。

2. 开花

第6到第7小节无限反复，腿子站起，右转身面向3点方向，由②带领做"行走势"，按图示路线走"开花"队形至台后，右转身成面向5点方向的一排。第8小节静止。第9小节腿子左转90°，众小孩左手背至身后，右手做"抄蝴蝶"动作一次。

3. 云花

第10到第11小节无限反复，全体做"行走势"，按图示路线由②带领走"云花"队

形，至台前左转身成面向1点方向的一横排。第12小节静止。第13到第14小节做"抄蝴蝶"两次。第15到第16小节无限反复前两拍做"抄蝴蝶"，然后全体保持一横排，左脚起每拍一步做"行走势"，后退至台后，持锣者见演员到位后，击锣一声，乐队接着演奏第17至第18小节。第17小节演员静止。第18小节做"捂扇"，同时腿子左转半圈，面向5点方向站立。

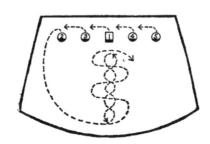

◎ 别花场记图之一 ◎

4. 别花

第二遍

第1到第9小节同曲一第一遍第1到第9小节场记及动作。第10到第11小节无限反复做"行走势"，由②带领按图示路线走"别花"后至下图位置。②领众按图示路线继续走"别花"队形，最后带至台前成一横排，面向1点方向站立。第12到第18小节同曲一第一遍第12到第18小节场记及动作。

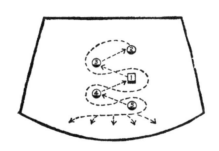

◎ 别花场记图之二 ◎

5. 裹花

第三遍

第1到第9小节同曲一第一遍第1到第9小节场记及动作；第10到第11小节无限反复做

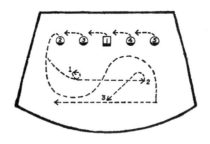

◎ 裹花场记图 ◎

"行走势"队形，由②带领走"裹花"队形；①按图示路线走至箭头1处，左转身面向3点方向做"后仰"一次，然后左转半圈走"行走势"至箭头2处，再面向7点方向做"后仰"一次，然后做"行走势"向台前箭头

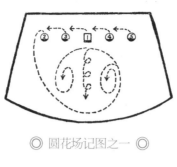

◎ 圆花场记图之一 ◎

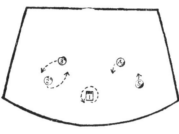

◎ 圆花场记图之二 ◎

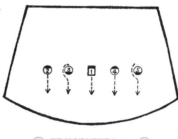

◎ 圆花场记图之三 ◎

3处插入③、④号之间，全体成面向1点方向的一横排。第12到第18小节同曲一第一遍第12到第18小节场记及动作。

6. 圆花

第四遍

第1到第9小节同曲一第一遍第1到第9小节场记及动作，第10到第11小节无限反复由②带领，全体做"狗撒尿"，走"圆花"队形，形成圆花场地图之一的位置。之后②与③，④与⑤，二人一组按逆时针方向各绕两圈；①原位向左绕三圈。当①绕第三圈时，全体仍成一横排。③、⑤左转半圈，全体面向1点方向成一横排做"行走势"，各至图示箭头处。第12到第18小节同曲一第一遍第12到第18小节场记及动作。

7. 转花

第五遍

第1到第9小节同曲一第一遍第1到第9小节场记及动作，第10到第11小节无限反复做"行走势"，按图示路线走"转花"队形：②、③和④、⑤各为一组，成面对面，边行进边绕两圈至台前（见分解场记图之一、分解场记图之二）；①边行进边向左转四圈，最后全体至台前时成面向1点方向的一横排。第12到第18小节同曲一第一遍第12到第18小节场记及动作。

8. 顶花

曲二

第1节到第9小节同曲一第一遍第1到第9小节场记及动作，第10到第11小节无限反复，众人边做"探海"边由②带领按图示路线走"顶花"队形，最后各按图示箭头顺序到位。第12小节时，众小孩迅速将右脚落下踩在腿子的右肩上，成"行走势"。第10到第12小节无限反复全体原位面向1点方向做"顶花"姿势；众小孩保持"顶花"姿态，腿子原地碎步左转三圈。第三遍时，腿子面向1点方向。众小孩各自将双脚踩在腿子的双肩上，成"行走势"静止片刻，然后各按图示路线走至台前，成面向1点方向的一横排，静止片刻。第13到第16小节动作及队形调度同曲一第一遍第12到第18小节场记及动作。

9. 骑肩

曲三无限反复。

五个替肩从台左后按图路线便步出场，分别与腿子面对面站立，右脚向前一步接过小孩，做"骑肩"，五个腿子与

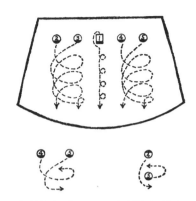

分解场记图之一　　分解场记图之二
◎ 转花场记图 ◎

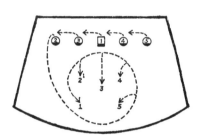

◎ 顶花场记图之一 ◎

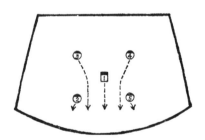

◎ 顶花场记图之二 ◎

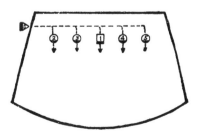

◎ 骑肩上场图 ◎

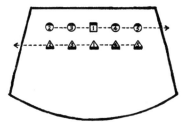

◎ 腿子与替肩上场图 ◎

◎ 乐队下场图 ◎

◎ 走街行进位置图 ◎

五个替肩面对面右转半圈换位。

众替肩左转身按箭头方向下场；同时，众腿子左转身按箭头方向下场。

乐队保持原队形，边演奏边走至台中，站定演奏，直至最后一遍乐曲结束。

10. 走街表演

五个腿子在右，五个替肩分别扛着小孩成"骑肩"在左，形成并列两竖行便步前行。乐队由底鼓带领也成两竖行跟在后面，边行进边无限反复演奏曲三。全体沿街游行，直至下一个表演场地。

滨阳村蝴蝶会

　　20世纪80年代，为了传承和发展优秀的民间文化艺术，当时的密云县文化委员会及密云县文化馆针对八家庄村蝴蝶会制定了"两条腿走路"的基本原则，即一条腿走"传统表演程式重点保护、原味传承"的路；一条腿走"弘扬传统文化"的发展之路。也就是说，第一，传统的表演程式要原汁原味地保护好，并保障有一支队伍活态进行传承；第二，其他村或单位可进行蝴蝶会尝试性的改革、加工、提高，使之与时俱进，更适合当今人民大众的文化需求，更具生命力。这样，密云蝴蝶会有了很好的传承原则和极大的发展空间。

　　1984年，密云县决定让蝴蝶会和地秧歌《西游记》参加全国农民运动会开幕式。为了满足现代人的艺术欣赏水平，为提高蝴蝶会的表演技艺，密云县文化馆本着县里对传统民间艺术的保护原则，将蝴蝶会传授给了城关镇滨阳村村民，并根据生活中"五彩缤纷的花园上空总会飞舞着斑斓彩蝶"的美丽场景，将原来的五只蝴蝶增加到七只（男青年与儿童的五组增加到七组），并增设12名姑娘，手持彩扇做陪衬，并将蝴蝶会的精华之点"角色转换"利用到姑娘的表演中。彩扇时而是花朵，时而是蝴蝶，她们时而是花仙子引蝶[2]飞舞，时而是快乐的姑娘们与蝴蝶嬉戏，相互呼应，别有一番情趣，给围观者以充分的遐想空间。此外，由于现代生活水平大有提高，因此服装在款式上虽无变化，但色彩与面料质地均发生了很大的变化，显得明亮艳丽。彩扇选用带飞边儿的宽彩扇，舞动起来有飘逸

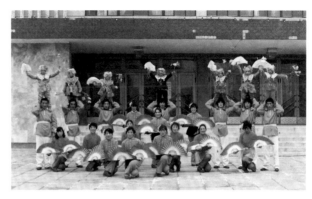

◎ 城关镇滨阳村村民表演的蝴蝶会（陈海兰摄）◎

密云蝴蝶会

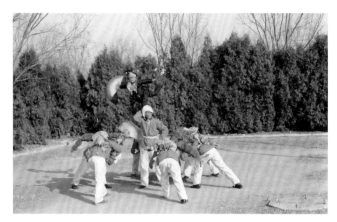

◎ 扮演黑蝴蝶的女孩在中心做"探海"动作（陈海兰摄）◎

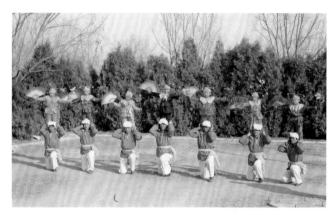

◎ 准备做"照"动作（陈海兰摄）◎

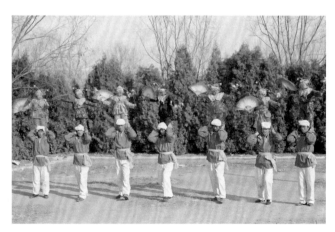

◎ 准备做"抄蝴蝶"动作（陈海兰摄）◎

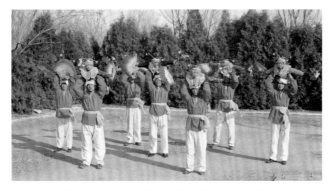

◎ 全体做"顶花"动作（陈海兰摄）◎

感，视觉上也非常醒目、美观。表演人员的增加使阵容扩大，服饰质地和色彩的变化让画面更加鲜艳夺目。

12名姑娘的陪衬基础动作和队形套路介绍如下。

一、基础动作

扇子部位说明图。

1. 端花：将扇面打开，手心向上握住扇柄，做单腿跪蹲动作。

2. 荷花：在"端花"动作基础上，将双臂向上经头上方

◎ 扇子部位说明图（武林润泽绘图）◎

◎ 端花（武德海摄）◎

◎ 荷花（武德海摄）◎

屈肘落至脸前，手心向外重叠，合拢双扇。

　　3.捏蝶：用拇指和食指捏住扇子侧面扇骨。

　　4.卡蝶：将扇子打开，拇指和小指在扇面一边，其余三指在扇子的背面伸开。

◎ 捏蝶（武德海摄）◎　　　　◎ 卡蝶（武德海摄）◎

　　5.移花：双膝跪地，臀部坐于双脚上，双手"端花"于体右侧，双手向左平移经前方至体左侧，与此同时双膝随之立起再坐下。

◎ 移花之一（武德海摄）◎　　　　◎ 移花之二（武德海摄）◎

　　6.拧花：双脚正步双膝微屈，双手"卡蝶"立放于胸前（手心向里），向左右拧腕。

　　7.团花：双脚正步双膝微屈，双手在"捏蝶"基础上，以腕为轴，

非物质文化遗产丛书
Intangible Cultural Heritage Series

密云蝴蝶会

用扇头儿带领，经胸前再向外，于
手臂上方画一平圆，再向下向里经
肋前向外前画一平圆。实际为双手
各画一个立"8"字。扇子在手腕
上和下各呈现一个平圆。

8. 翻花：右脚撤于左脚斜后方
成掀步，双手在"端花"基础上，
向里扣腕成扇边儿向下，再按"团
花"手的运行方法，于小臂上方画

◎ 拧花动作（武德海摄）◎

◎ 团花之一（武德海摄）◎

◎ 团花之二（武德海摄）◎

◎ 翻花之一（武德海摄）◎

◎ 翻花之二（武德海摄）◎

一平圆，再于下方画一平圆，使扇子在胸前翻滚，形如一束花朵。

9.落蝶：双手经胸前撩至头上方再向体两侧分开落下，然后，轻轻抖动双手。

10.追蝶：双手做"卡蝶"，右手扬至右上方，左手臂平抬于左侧。

◎ 落蝶（武德海摄）◎

◎ 追蝶（武德海摄）◎

◎ 小飞蝶（武德海摄）◎

11. 小飞蝶：将扇子竖放，用拇指和食指捏住扇子头，用腕和小臂的力量在体侧先下后上画"8"字，左手动作与右手对称，双膝随之起伏。

12. 大飞蝶：动作要领同"小飞蝶"，把动作幅度尽可能放大。

13. 高飞蝶：双手"卡蝶"举至头上方，扇边儿向上，手心向前双手轻轻转动手腕，使扇边儿飘动起来。

◎ 高飞蝶（武德海摄）◎

二、场记介绍

为介绍方便，将人物统一称呼为腿子、小孩、姑娘。

腿子（△）：由七名男青年扮演。姑娘（○）：由12名女青年扮演。小孩在腿子身上，图中未标注。

1. "开花"：12名姑娘双手各持一扇，做"追蝶"动作（对面出场人

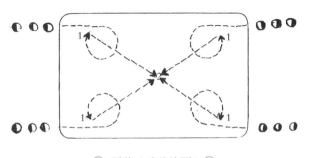

◎ 开花（武艺绘图）◎

密云蝴蝶会

◎ 蝶花（武艺绘图）◎

◎ 云花之一（武艺绘图）◎

◎ 云花之二（武艺绘图）◎

做对称动作），三人一组，从四角走戏剧台步上场，要求步伐稳而快，如行云流水，按图示路线形成四个小圆圈。接下来，每人行至第一个箭头处时做"落蝶"动作，继续行至箭头2处。

2．"蝶花"：姑娘们做"高飞蝶"，各自按图示路线行至箭头处，形成两个三角形，做"荷花"动作。

3．"云花"：腿子与小孩已做好"上肩"动作，做"捂扇"，按2号、3号、4号、1号、5号、6号、7号的次序上场，到第一个箭头处面向场地图5点方向成一横排，锣声响，左转身面向场地图1点方向做"照"动作；接着按图示路线走"云花"队形行至台前面向1点方向成一横排。做"抄蝴蝶"动作时，姑娘们打开双小臂成"端花"状，迅速按云花之二图示路线于两侧成两竖排。腿子后退时，姑娘们原地做"翻花"动作。

4．"别花"：腿子走"别花"队形套路，按图示路线行至箭头1处，2号腿子左转身，按图示路线分别从3号、4号，1号、5号，5号、6号，6号、7号中间穿过（其他人以此类推）至箭头2处。然后，按出场顺序分别到台前面向1点方向成一横排，小孩做完"抄蝴蝶"动作准备后退时，姑娘们站起，双臂屈肘于体前做"端花"动作，按别花

◎ 别花之一 ◎

◎ 别花之二 ◎

之二图示路线向台前合拢成半圆形双膝跪下，做"移花"动作两次，再于头上方做"翻花"动作四次，此组合反复进行。

　　5."裹花"：腿子退至后场成一横排后，接做"裹花"队形套路，待腿子将行至台前成一排时，姑娘们做"追蝶"动作撒向两侧成竖排；腿子做完"抄蝴蝶"动作后退时，姑娘们用"追蝶"动作按"裹花之二"图示路线从场地图1点位置开始，分三组依次经自绕一圈后再与对方穿插交换位置。

◎ 裹花之一（武艺绘图）◎

◎ 裹花之二（武艺绘图）◎

　　6."圆花"：腿子接做"圆花"队形套路，待形成后半圆时，蝴蝶做"狗撒尿"动作，黑蝴蝶组为中间一列，自转四圈；两侧为三组一列，互相穿插行进。姑娘们做"端花"跑向四角成四个三角形，做"移花"动作加"翻花"动作组合；待腿子至台前面向1点方向形成一横排

◎ 圆花之一（武艺绘图）◎

◎ 圆花之二（武艺绘图）◎

◎ 圆花之三（武艺绘图）◎

时，姑娘们做"追蝶"动作按图示路线成两横排。腿子做完"抄蝴蝶"成一横排后退时，姑娘们做"拧花"分别从七名腿子间隙中穿过。

7. "转花"：姑娘们成一横排做"荷花"动作，腿子做"转花"队形套路，待腿子后退时，姑娘们于胸前做"翻花"按图示路线形成三个圆，再形成两竖排（中间圆4人队，分向两侧各2人）。

◎ 转花之一（武艺绘图）◎

◎ 转花之二（武艺绘图）◎

8. "顶花"：姑娘们做"荷花"动作，腿子接做"顶花"队形套路，待腿子行至场中间准备"顶花"动作时，姑娘们迅速围成一大圆

圈，面向圆心双膝跪，上身后仰双扇于脸前做"翻花"，腿子做"顶花"动作转三圈后，小孩落脚成"捂扇"，六人面向圈里做"鲤鱼打挺（后仰）"一次，黑蝴蝶面向场地图5点方向做"鲤鱼打挺"。腿子起身时姑娘们也起身，迅速形成顶花之二位置，小孩做"抄蝴蝶"三次，姑娘们做"翻花"动作，二人一组互转一圈。

9."探花"：小孩做"探海"动作，腿子自转三圈，姑娘们做"团花"动作，按图示路线六人分别奔向圈心，另六人各自围腿子绕一圈，腿子反方向自转三圈，姑娘们做"团扇"动作，各自按图示路线行至箭头处（从圆心向外的姑娘动作从高姿势至低姿势，从外向里的姑娘动作从低姿势起至头上方），然后迅速形成"探花之二"位置。

◎ 顶花之一（武艺绘图）◎

◎ 顶花之二（武艺绘图）◎

◎ 探花之一（武艺绘图）◎

◎ 探花之二（武艺绘图）◎

10."旋花"：全体形成旋花位置，儿童在"行走势"动作基础上不停地扇动手中道具；姑娘们做"小飞蝶"动作四次向左自转三圈，原地做"大飞蝶"动作四次；重复做以上动作一次，同时，腿子向右自转

◎ 旋花（武艺绘图）◎

◎ 亮花之一（武艺绘图）◎

◎ 亮花之二（武艺绘图）◎

◎ 亮花之三（武艺绘图）◎

三圈。

11."亮花"：姑娘们做"端花"经场地图1点方向向两侧分开成半圆形；腿子转身向场地中心聚拢，最后成为三角形，小孩展开双臂，抖动扇子和蝴蝶花束，姑娘们做蹲式做"高飞蝶"全体亮相，稍停片刻，姑娘们做"追蝶"动作，按照图示路线下场，小孩做"行走势"动作，腿子按图示路线依次下场。

以上表演程序只是重点介绍，没有一一解说，因为音乐很多部分都是反复的，乐器中大锣是指挥，起着音乐和表演的转折变化作用，姑娘们的细小动作也省略了。但所述内容已能够让人欣赏到，姑娘们的表演仍以原蝴蝶会的表演为中心，只是贴切地陪衬，让表演画面更加丰满，更加绚丽，更加让人回味。

1985年，北京市文化局举办三民（民歌、民舞、民间器乐）文艺调演，密云县文化馆又将蝴蝶会带去参加了比赛，本次在儿童的后背安装上了绚丽的蝴蝶翅膀，五彩缤纷，去掉了双手的道具，双手侧平举，紧

紧抓住翅膀的两侧，这样的装束使人一看便知是蝴蝶，远观更加醒目。在此基础上又增加了20名姑娘，她们双手各持一团大花束（用彩色皱纹纸折叠而成），与彩蝶相互呼应，相互衬托，花引蝶，蝶恋花，追逐嬉戏，营造出一幅绚丽的画卷。蝴蝶会的改革并不是太成功，虽然花的道

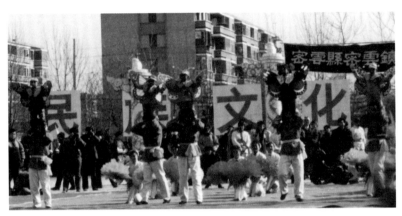

◎ 参加三民文艺调演（北京群众艺术馆摄）◎

具很真切，小孩安上翅膀装扮成的蝴蝶也很逼真，画面也很美观，但最后给人留下的印象却是花儿的形状单一，表演起来略显生硬，小孩的手完全被控制在翅膀上，不能随意舞动，确实显得比较死板。评委们给该节目提出的意见是蝴蝶会应突出蝴蝶的表演，现在蝴蝶被翅膀束缚，显得有些呆板。最终此舞蹈仅获得本次大赛三等奖。

　　不管怎样，这两次蝴蝶会的发展变化，是有成效的，既保留了传统的表演技法，又围绕蝴蝶的主题丰富了场景画面，使密云蝴蝶会更具有时代的生命力。

第三节

密云地区具有代表性的蝴蝶会表演

进入21世纪以来，密云蝴蝶会的传承经历了多次不同方式的探索，根据时代人们对自娱艺术的需求对其做了必要的改变，基本上达到了预期的效果。

一、河南寨乡蝴蝶会

2004年，密云县文化委员会及密云县文化馆再次将弘扬传统文化作为一件大事来抓，决定把密云蝴蝶会的表演传承给河南寨乡河南寨村。

密云蝴蝶会的表演对参与人员要求比较高。首先，担任腿子的表演者体力要好，肩扛小孩要走十来分钟的路，还要表演动作技巧，不是一般人能承受的。而今的年轻人已不再担水、挑筐、做力气活儿了，所以选人很难。其次，挑选表演蝴蝶的小孩更难，因为生活富裕了，小孩个子比20世纪80年代的同龄小孩高了、胖了，腿子就扛不动了，个子矮的胆小体弱的还不行，要选个头儿身材合适的，且胆子和接受动作及表演能力都行的孩子才可以。这一条件要求让河南寨乡领导为难了，因为许多年轻人都出去打工了，现在河南寨村里要找出十来个青年壮劳力都很难。于是，镇里决定从全镇所有学校里的青年体育老师中挑选腿子的扮演者，蝴蝶的扮演者则从河南寨小学一年级新生里选拔。人选定好后，对其分别进行了短期的培训，包括腿子的"跑圆场"基本功训练及基本形体训练，蝴蝶的基础动作和形体技能的训练。

几日后合练，问题就出现了。按说体育老师的体能应该是比较强的了，可他们把小孩扛起来绕操场半圈就气喘吁吁、大汗淋淋、叫苦连连。没两天，告病假的、家里有事的，以种种理由推辞不练了，最后只得另选替补。值得欣慰的是，最后投入正式排练的老师们还是令人敬佩的，他们认真对待每一次排练，只要有机会就主动要求扛着小孩训练，

有的体育老师回家后就用自己的小孩进行练习。这样，他们的体能和肩膀的耐力很快就磨炼出来，并达到了很好的效果。

此次传承是对密云蝴蝶会的原版移植，没做任何改动，只是新做了

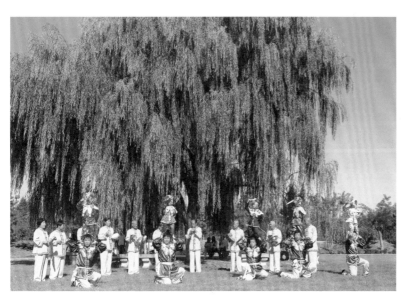

◎ 河南寨乡蝴蝶会表演"照"动作（密云区文化馆张永红摄）◎

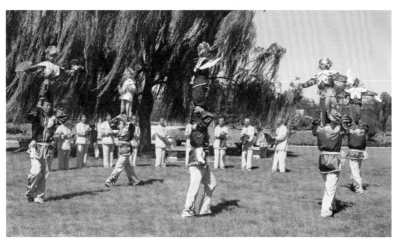

◎ 河南寨乡蝴蝶会表演"行走势"动作（密云区文化馆张永红摄）◎

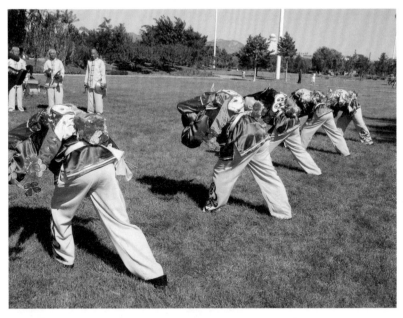

◎ 河南寨乡蝴蝶会表演"鲤鱼打挺（后仰）"动作（密云区文化馆张永红摄）◎

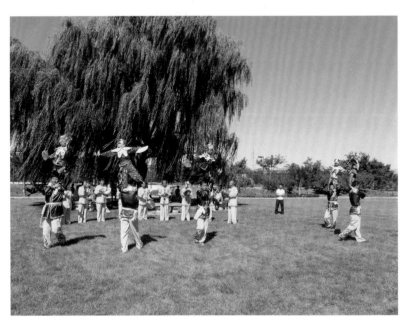

◎ 河南寨乡蝴蝶会表演"探海"动作（密云区文化馆张永红摄）◎

◎ 河南寨乡蝴蝶会全体表演人员合影（密云区文化馆张永红摄）◎

◎ 参加河南寨乡蝴蝶会传承工作的领导及全体人员合影（密云区文化
馆张永红摄）◎

服装和增加了乐队的盆鼓和木鱼，目的是让传统文化不断线，保留并传
承好蝴蝶会。

二、武术学校蝴蝶会

2006年，密云县文化馆选择有一定功底的本县武术学校教练与学员作为腿子和蝴蝶的扮演者，将蝴蝶会表演进行了有效的提高。

首先在蝴蝶的服饰上有了新的设计，更接近蝴蝶的原形，色彩也非常艳丽；在队形和技巧上也有很大的变化，特别是蝴蝶，因孩子练过武功，动作轻盈，麻利，从腿子的肩膀上下时，飞舞自如，做技巧动作时也比较挺拔、舒展、到位。此外，新增加了两个技巧动作，一是蝴蝶下后腰，即蝴蝶向后下腰，双手分别握住双脚脚腕；二是在表演结束时的下肩动作的变化，即蝴蝶先下蹲，用双手握住腿子的双手腕，腿子用双手掐住蝴蝶的腋下，蝴蝶头向前翻下。这样，表演者的功底给蝴蝶增加了精气神儿和灵气，使腿子的动作更加矫健潇洒，给蝴蝶会增加了新的色彩，使之更具观赏性。

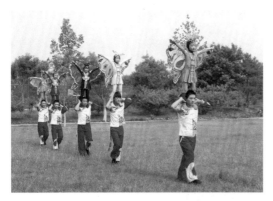

◎ 武术学校蝴蝶会"行走势"上场场景（密云区文化馆张永红摄）◎

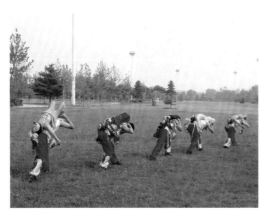

◎ 武术学校蝴蝶会"鲤鱼打挺（后仰）"动作（密云区文化馆张永红摄）◎

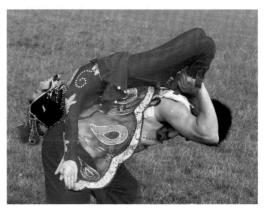

◎ 武术学校蝴蝶会"鲤鱼打挺（后仰）"侧面动作（密云区文化馆张永红摄）◎

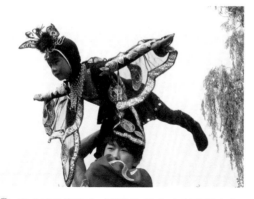

◎ 武术学校蝴蝶会"探海"动作（密云区文化
馆张永红摄）◎

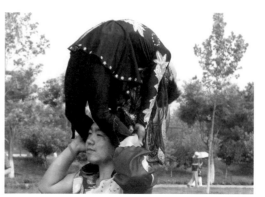

◎ 武术学校蝴蝶会技巧动作"折蝶"（密云区
文化馆张永红摄）◎

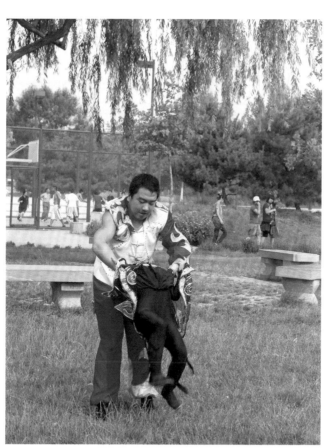

◎ 武术学校蝴蝶会下肩时的技巧动作"翻蝶"（密云区
文化馆张永红摄）◎

三、城管大队和世纪英才实验幼儿园蝴蝶会

2012年，为了展现密云蝴蝶会的风采，传播其价值，同时为参加北京市文化局和北京电视台联合举办的"舞动北京"群众舞蹈大赛，密云县文化委员会、密云县文化馆组建了蝴蝶会改编小组，以密云蝴蝶会为基础，将其元素改编成了舞台表演，并邀请北京文化艺术活动中心及原宣武区文化馆的舞蹈老师、北京舞蹈学院的音乐老师进行改编，还外请专业服装设计制作新的表演服装。这次的改编，展现了密云蝴蝶会的传统精华部分，同时还注入了时代气息，让密云蝴蝶会在新时代更具鲜活的生命力。

扮演腿子的演员是从密云县城管大队挑选的一线工作人员，蝴蝶的扮演者是从本县的世纪英才实验幼儿园选中的小朋友，表演村民的姑娘则是幼儿园的教师。经过反复进行的分别排练与集中合练以及多次的修改，最终在全体人员的共同努力下，被称为"吉祥彩蝶"的传统舞蹈获得了本届大赛的金奖。

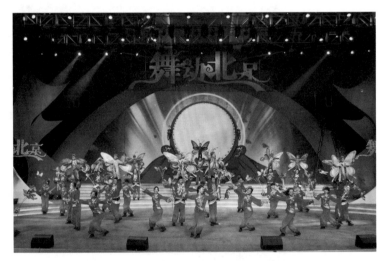

◎ "吉祥彩蝶"全景照（密云区文化馆张永红摄）◎

改编的密云蝴蝶会，腿子和蝴蝶的人物没变，基础动作及技巧动作做了保留，同时将原来的纯情绪舞蹈增加了故事情节：春节期间，清晨，老艺人向孙辈们传授蝴蝶会技艺；小伙子们和姑娘们被村中热闹的

◎ 老艺人在向孙辈们传授蝴蝶会技艺场景（密云区文化馆
张永红摄）◎

场面所吸引，纷纷跑来参与其中；小伙子们你追我赶，操练体魄，孩子
们练起了武术，姑娘们忙着缝制蝴蝶服饰，最后大家共同舞起村里的传
统舞蹈——蝴蝶会，人们的欢笑声与满天飞舞的蝴蝶形成欢乐的海洋，
喜庆、和谐、幸福、吉祥缭绕在秀美村庄的上空。情节的设计丰富了舞
台画面，渲染了场上氛围，让人印象深刻，挥之不去，兴奋不已，细细

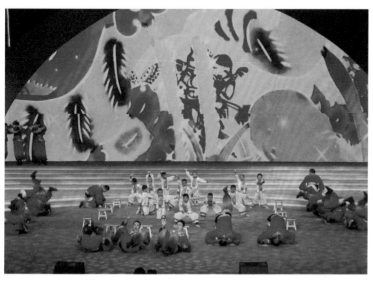

◎ 小伙子们和孩子们全都操练起来（密云区文化馆张永红摄）◎

密云蝴蝶会

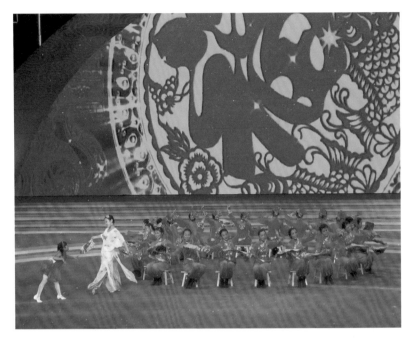

◎ 姑娘们为孩子们量制衣服（密云区文化馆张永红摄）◎

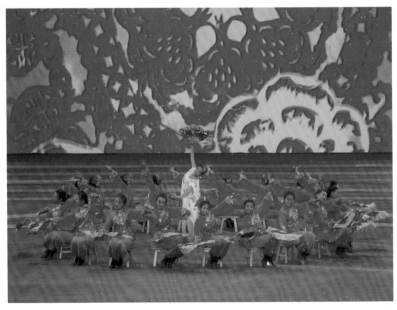

◎ 姑娘们为孩子们缝制服饰（密云区文化馆张永红摄）◎

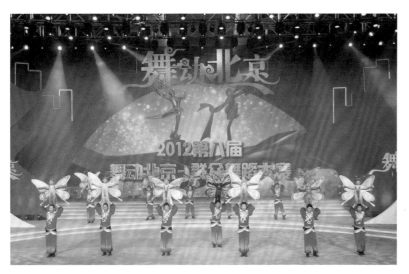

◎ 五彩蝴蝶展翅飞翔（密云区文化馆张永红摄）◎

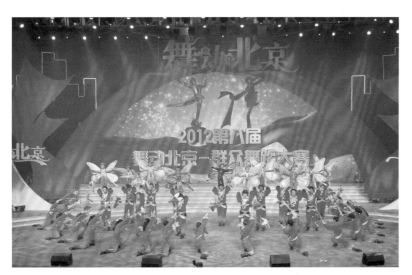

◎ 众多蝴蝶相互嬉戏，欢乐玩耍（密云区文化馆张永红摄）◎

咀嚼，回味无穷。

　　传统的密云蝴蝶会是民间自娱性质的舞蹈，腿子自始至终都是肩扛蝴蝶走出各种队形画面，只要扮演腿子的青年人有力气，能保证小孩的安全，记住动作和行走路线就可以了。而改编密云蝴蝶会为舞台舞蹈，腿子和蝴蝶都有了单独的表演，腿子先有一段比较轻松欢快、风趣幽默

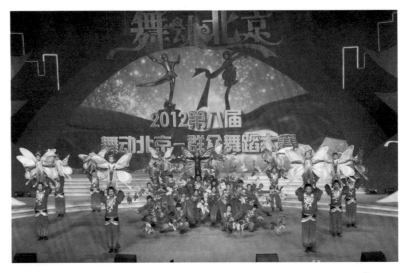

◎ 美丽的彩蝶把吉祥安康洒向人间（密云区文化馆张永红摄）◎

的舞蹈形体表演，之后蝴蝶有一段武术表演。姑娘们的表演舞蹈性更强，这就给从没接触过舞蹈的城管队员们和幼儿园老师们出了一个大难题。之前他们抬手投足都很不自在，现在举止身段甚至每一个眼神都要按音乐节奏和舞蹈形体要求来表演，可想他们付出了多大的努力和代价。他们中有大学生、研究生，有党员、团员，也有普通职员。他们一边上班工作，一边排练，有时白天排练，晚上还要到岗位上值夜班。有位男同志小孩刚几个月大，本来是夫妻两人轮流带孩子，排练紧张时，他白天累了一整天，晚上还要带孩子。他们面对众多的困难，却把排练放在了第一位。经过一段时间的艰苦训练，克服了体力、耐力、舞蹈基本功和表演多方面的重重困难，出色地完成了本次演出任务，不但突破了自我，更为中国传统文化的传承奉献了自己的力量。

世纪英才实验幼儿园是私立幼儿园，此次演出派出了幼儿老师20人，幼儿14人。幼儿园不仅要付出人力，而且还要贡献排练场地。幼儿园的园长是个女同志，做事干练，为排练这个舞蹈付出了许多，除了安排老师空岗的正常运转，还要协调场地，准备排练所用的灯光、音响以及饮水、加餐等事宜。每次排练她都会亲临现场，忙前忙后，为蝴蝶会的排练与演出提供了充分的保障和支持。密云蝴蝶会正是由于有了这么

◎ 合练中（密云区文化馆张永红摄）◎

◎ 排练中，扮演黑蝴蝶的小男孩（穿格子上衣）做的"探海"动作非常标准（密云区文化馆张永红摄）◎

◎ 世纪英才实验幼儿园提供的排练场地，正在遴选蝴蝶表演者（密云区文化馆张永红摄）◎

多热爱传统文化的人的支持帮助，才得到有效的传承和发展。

　　此次表演能够如此顺利，获得佳绩，还有一人至关重要，那就是密云县文化馆馆长宋歆鑫。从策划到实施，她无时无刻不在操劳。她思维敏捷，办事精干，从容地处理着活动全程的各种预料中和突发的事情。将表演命名为"吉祥彩蝶"，也是从她那睿智的头脑迸发出来的主意。她不爱声张，默默地做着大量的幕后工作。

◎ 宋歆鑫馆长在准备"吉祥彩蝶"总结大会上的讲演稿（密云区文化馆 张永红摄）◎

注 释

[1] 转花即儿童将腹部放在男青年的头上，四肢向外伸展，男青年再旋转数圈，似蝴蝶展翅飞翔。

[2] 引蝶指彩扇舞动时的象形蝴蝶及儿童们扮演的蝴蝶。

第（三）章

密云蝴蝶会的音乐

密云蝴蝶会

第一节

密云蝴蝶会的器乐配制与节奏

密云蝴蝶会的伴奏为传统民间音乐吵子会。吵子会本是一个独立的会档，旧时多为红白喜事服务。"白事"是指老人故去。有钱的人家认为老人去世是自然规律，也算是"喜事"，为了尽最后的孝心，于是要请音乐会、吵子会前去热闹一下，把老人体面地送走。"红事"的来头就多了，如结婚，老人的寿宴，孩子的满月、百岁、生日、上学，升迁，拜师学艺，结拜兄弟，认干亲等。红事当天，唢呐、锣鼓、吹打乐吹得越响，打得越洪亮，东家越满意。因为这是东家所要的效果：第一，告知全村人家中有喜事；第二，显示其在村中的地位；第三，寓示他们家日子越来越红火。于是，这么欢快热烈而火爆的音响效果就被蝴蝶会选中作为伴奏。

吵子会的打击乐器有底鼓（板鼓、脆鼓）、低音锣（大锣）、手锣、云锣（锅子）、小钹、曲牌钹、大铙、木鱼、盆鼓与堂鼓等，另有唢呐（海笛）吹奏。

◎ 底鼓（板鼓、脆鼓）◎

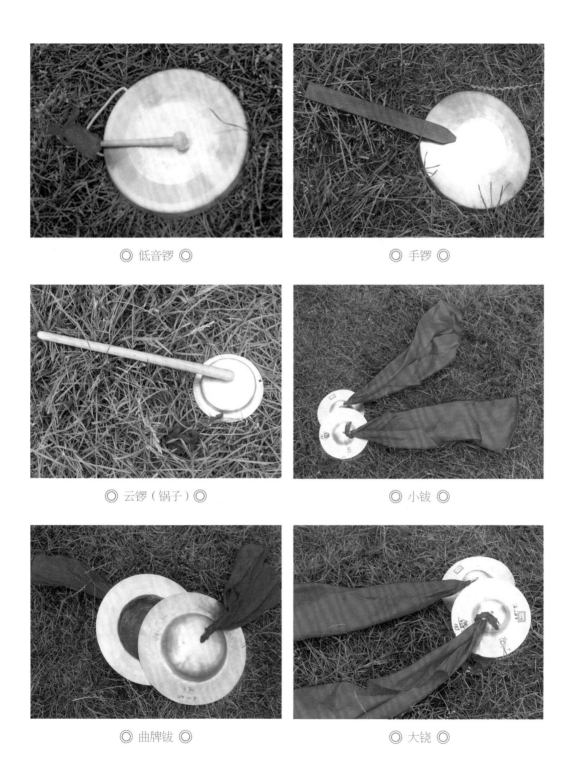

◎ 低音锣 ◎

◎ 手锣 ◎

◎ 云锣（锅子）◎

◎ 小钹 ◎

◎ 曲牌钹 ◎

◎ 大铙 ◎

◎ 唢呐（海笛）◎

密云蝴蝶会由打击乐和唢呐伴奏，其乐声清脆、嘹亮、欢腾、火爆，能充分体现蝴蝶穿梭飞舞及顽童戏蝶的热烈气氛。节奏的处理和乐器的使用，与舞蹈结合起来也相当吻合巧妙。

密云蝴蝶会中所有乐曲均为四二节奏，而曲中巧妙地运用了十六分音符"｜<u>抄斗</u> 0 <u>抄斗</u> 0 ｜<u>抄斗</u> 0 <u>抄斗</u> 0 ｜"。这种口读谱的节奏是由除低音锣外所有乐器演奏出来的，清脆与浑厚浑然一体，给人以欢快的

热烈感；又如，乐曲中"｜<u>叮令</u> 0 <u>叮令</u> 0 ｜ <u>叮令</u> 0 <u>叮令</u> 0 ｜"的音响效果，则是由底鼓、手锣、小钹、云锣演奏的，其声音短、脆、亮，贴切生动地映衬出蝴蝶轻盈、快速扇动翅膀飞舞的神态；为配合"抄蝴蝶"的动作，增加了曲牌钹和大铙的伴奏，钹声洪亮，铙声沙沙，形象生动地衬托出顽童扑蝶的淘气举止与欢快情绪。可以说，在音乐与舞蹈的结合上达到了和谐统一。

在密云蝴蝶会的表演中，乐队始终站在表演后区，成一半圆形，这样的安排益处多多：其一，有利于低音锣和底鼓两位指挥者观察表演进度，便于指挥；其二，有利于表演者与乐队人员相互激励，互相感染，引发斗志；其三，乐队的阵容也增加全舞的厚重感，宏大壮观。

◎ 蝴蝶会的乐队与演员 ◎

吵子会的演奏者，以前以男性为主，现在女性也加入进来。女性一般心比较细，感情也较丰富，在演奏打击乐中对音乐的理解力很强，能够很好地把握音乐的节奏与规律，轻重缓急、抑扬顿挫，这使得音乐的节奏和韵律效果更加贴近蝴蝶会所表演的情节与情绪变化，也更耐人寻味。

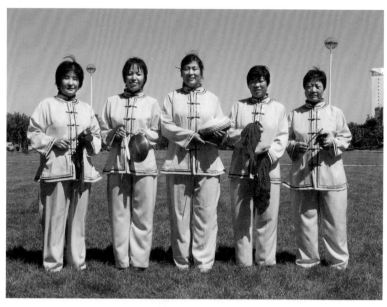

◎ 女性参与演奏 ◎

　　20世纪80年代后，打击乐器又增加了盆鼓、堂鼓及木鱼。这是因为密云蝴蝶会增加了表演人数，原来的乐器便略显单薄，而盆鼓的出现，增加了音乐的厚重感，显得音响效果更加浑厚丰满；而堂鼓及木鱼的加入，使音乐更加清脆，跳跃性及弹性更加显著，使舞蹈欢快活泼的一面更加突出。

　　在整个乐曲的伴奏中，低音锣对密云蝴蝶会的表演与乐曲的转折起

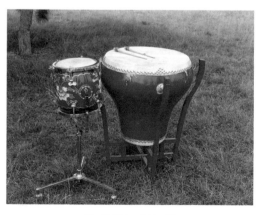

◎ 盆鼓与堂鼓 ◎

◎ 木鱼 ◎

着至关重要的作用。在以前的表演中，因表演场地不固定，有时是在村中最大的场院，有时是在一个商店的门前，有时是在娘娘庙、老爷庙前，有时是走街随时撂摊表演。场地时大时小，表演时间时长时短，所以走队形画面的时间就大不相同了。为了解决这一难题，乐曲多选用了无限反复的特性，而这时大锣就要发挥其指挥作用了。

"哐"，大锣一声鸣响，表演及乐曲同时开始。这时只听得由远而近的"│<u>抄斗</u> 0 <u>抄斗</u> 0│<u>抄斗</u> 0 <u>抄斗</u> 0│"的乐曲响起来，声音由弱到强，洪亮而浑厚，犹如众多蝴蝶扑面而来。腿子听到锣声迅速转身下蹲，小孩做"照"的动作，只见小孩用右手的扇子遮在额前，向远处眺望逐渐飞来的蝴蝶；片刻，乐曲响起"│<u>抄抄</u> <u>抄抄</u>│<u>乙抄</u> 抄│"，这两小节是曲子反复之后的结束句，也是变换乐曲和动作的提示句。腿子听到结束句，便起身急促稳健地按下一个"开花"套路队形行进，蝴蝶则做"行走势"按下一乐句"│叮令 0 叮令 0│叮令 0 叮令 0│"非常贴切地抖动双臂（及双手中的道具）。这两小节是由底鼓、手锣、小钹演奏的，其声音清脆悠扬，犹如蝴蝶轻松自在地飞舞。

腿子走到与乐队面对面成一横排时，"哐"，又一声鸣锣。腿子与蝴蝶做一个"抄蝴蝶"动作，随乐队演奏的下一乐句行进下一"云花"套路队形，以此类推，环环相扣，你呼我应，珠联璧合。

因此，吵子会中的打锣乐手非常重要，不但要熟知乐谱，而且还要熟悉表演套路。在反复的乐曲中，腿子走到什么位置该击锣变换乐曲和下一个表演套路，打锣乐手一定要做到心中有数，指挥明确，否则全场就会乱套。

在走街表演时，吵子会在密云蝴蝶会的后面，边击打乐器，边行进；在打场表演时，吵子会演奏人员站成半圆，前面为表演区。

乐器的操持方法很简单，唢呐为左手在上，用食指、中指和无名指依次按住上方三

◎ 唢呐操持方法 ◎

密云蝴蝶会

◎ 低音锣操持方法 ◎

◎ 小钹操持方法 ◎

◎ 曲牌钹操持方法 ◎

◎ 大铙操持方法 ◎

个唢眼儿；右手在下，用食指、中指、无名指和小指依次按住下方唢眼儿。低音锣：持锣者左手食指弯曲，托住锣柄，拇指与中指、无名指分别掐住锣柄绳子的外侧；右手握鼓槌，敲击锣面正中心位置。小铙、曲牌钹、大钹三种打击乐操持方法相同，首先用长方形红绸布的一角穿进钹眼儿，于钹的里侧系一死结，再于钹的外侧相应位置系一死结；持握时正好将绸子卡在拇指与食指的根部，或用拇指与食指捏住绸带的根部。底鼓为用左手握住底鼓外侧，底鼓其余部分放在小臂上；右手握鼓槌击打鼓面正中心位置。手锣为持锣者用左手拇指捏住手锣边沿外侧（上方），食指和中指捏住手锣边沿里侧；右手拇指及食指、中指、无名指捏握锣槌两侧，用腕部力量使锣槌的一侧，击打锣面的正中心位置。云锣为持云锣者用左手食指与小指置于云锣链的里侧，中指与无名指放置云锣链外侧，掌握云锣的平衡；用右手拇指

◎ 底鼓操持方法 ◎

◎ 手锣操持方法 ◎

◎ 云锣操持方法 ◎

与食指捏住锣槌，用腕部力量敲击云锣的中心部分。木鱼为持木鱼者用左手握住木鱼下端绸带，食指弯曲托住木鱼根部，拇指捏住木鱼根部绸带；右手握木槌下端，敲击木鱼面的上端。盆鼓与堂鼓为一体，由一人

◎ 木鱼操持方法 ◎

◎ 堂鼓与盆鼓操持方法 ◎

击打；击鼓者双手持鼓槌随音乐需要，敲击两种鼓的鼓面或鼓帮。

　　在走街表演时，因是行进过程，没有具体的套路表演，所以吵子会是行在密云蝴蝶会后面的，演奏哪支乐曲也可任意选择。

　　在打场表演时，全体人员就要听从会头指挥。会头要根据现场情况，选择出表演区域，将吵子会占用位置指定出来。吵子会按半圆形或一字形排开，形成前面的表演区。如果地方较小，吵子会可在一侧，但原则是持大锣者必须能看到表演，以便指挥。

密云蝴蝶会的常用曲谱

　　密云蝴蝶会的常用伴奏曲谱主要有三段，称为《曲一》《曲二》《曲三》，现摘录如下，均摘自《北京卷》。

曲　一

$\frac{2}{4}$

中速　轻盈、欢快地

〔1〕……………………………………………………………………〔4〕

锣鼓字谱	0	匡	抄斗 0　抄斗 0	抄斗 0　抄斗 0	抄抄　抄抄
底鼓	0	0	X X 0　X X 0	X X 0　X X 0	X X　X X
低音锣	0	X	0　　0	0　　0	0　　0
手锣	0	0	X X 0　X X 0	X X 0　X X 0	X X　X X
小钹	0	0	X X 0　X X 0	X X 0　X X 0	X X　X X
曲牌钹	0	0	X X 0　X X 0	X X 0　X X 0	X X　X X
大铙	0	0	X X 0　X X 0	X X 0　X X 0	X X　X X

………………………………………………………………………………〔8〕

锣鼓字谱	乙抄　抄	叮令 0　叮令 0	叮令 0　叮令 0	匡　－
底鼓	0 X　X	X X 0　X X 0	X X 0　X X 0	X X 0　X X 0
低音锣	0　0	0　　0	0　　0	X　－
手锣	0 X　X	X X 0　X X 0	X X 0　X X 0	X X 0　X X 0
小钹	0 X　X	X X 0　X X 0	X X 0　X X 0	X X 0　X X 0
曲牌钹	0 X　X	0　　0	0　　0	0　　0
大铙	0 X　X	0　　0	0　　0	0　　0

锣鼓字谱	抄 －	叮令 0 叮令 0	叮令 0 叮令 0	匡 －	抄 －
底 鼓	XX 0 XX 0	XX 0 XX 0	XX 0 XX 0	XX 0 0	X －
低音锣	0 0	0 0	0 0	X －	0 0
手 锣	XX 0 XX 0	XX 0 XX 0	XX 0 XX 0	XX 0 0	X －
小 钹	XX 0 XX 0	XX 0 XX 0	XX 0 XX 0	XX 0 0	X －
曲牌钹	X －	0 0	0 0	0 0	X －
大 铙	X －	0 0	0 0	0 0	X －

〔16〕

锣鼓字谱	抄 －	抄斗 0 抄斗 0	抄斗 0 抄斗 0	抄抄 抄抄	乙抄 抄
底 鼓	X －	XX 0 XX 0	XX 0 XX 0	XX XX	0 X X
低音锣	0 0	0 0	0 0	0 0	0 0
手 锣	X －	XX 0 XX 0	XX 0 XX 0	XX XX	0 X X
小 钹	X －	XX 0 XX 0	XX 0 XX 0	XX XX	0 X X
曲牌钹	X －	XX 0 XX 0	XX 0 XX 0	XX XX	0 X X
大 铙	X －	XX 0 XX 0	XX 0 XX 0	XX XX	0 X X

密云蝴蝶会的音乐

密云蝴蝶会

曲 二

$\frac{2}{4}$

中速较快 轻盈、欢快地

	〔1〕						〔4〕	
锣鼓字谱	0	匡	抄斗 0	抄斗 0	抄斗 0	抄斗 0	抄抄	抄抄
底 鼓	0	0	X X 0	X X 0	X X 0	X X 0	X X	X X
低音锣	0	X	0	0	0	0	0	0
手 锣	0	0	X X 0	X X 0	X X 0	X X 0	X X	X X
小 钹	0	0	X X 0	X X 0	X X 0	X X 0	X X	X X
曲牌钹	0	0	X X 0	X X 0	X X 0	X X 0	X X	X X
大 铙	0	0	X X 0	X X 0	X X 0	X X 0	X X	X X

							〔8〕	
锣鼓字谱	乙抄	抄	叮令 0	叮令 0	叮令 0	叮令 0	匡	—
底 鼓	0 X	X	X X 0	X X 0	X X 0	X X 0	X X 0	
低音锣	0	0	0	0	0	0	X	—
手 锣	0 X	X	X X 0	X X 0	X X 0	X X 0	X X 0	
小 钹	0 X	X	X X 0	X X 0	X X 0	X X 0	X X 0	
曲牌钹	0 X	X	0	0	0	0	0	0
大 铙	0 X	X	0	0	0	0	0	0

〔12〕

锣鼓字谱	抄 －	‖: 叮令0 叮令0	叮令0 叮令0	匡 － :‖
底鼓	0 0	‖: X X0 X X0	X X0 X X0	X X0 X X0 :‖
低音锣	0 0	‖: 0 0	0 0	X － :‖
手锣	X －	‖: X X0 X X0	X X0 X X0	X X0 X X0 :‖
小钹	X －	‖: X X0 X X0	X X0 X X0	X X0 X X0 :‖
曲牌钹	X －	‖: 0 0	0 0	0 0 :‖
大铙	X －	‖: 0 0	0 0	0 0 :‖

〔16〕

锣鼓字谱	抄 －	抄 －	抄抄 抄抄	乙抄 抄 ‖
底鼓	X －	X －	X X X X	0 X X ‖
低音锣	0 0	0 0	0 0	0 0 ‖
手锣	X －	X －	X X X X	0 X X ‖
小钹	X －	X －	X X X X	0 X X ‖
曲牌钹	X －	X －	X X X X	0 X X ‖
大铙	X －	X －	X X X X	0 X X ‖

曲　三

注：齐奏乐器包括底鼓、低音锣、手锣、小钹、曲牌钹、大铙。

密云蝴蝶会的音乐

密云蝴蝶会的人物服饰与道具

第四章

　　密云蝴蝶会的人物服饰与道具是随历史的前进与发展而演变的。历史在前进，社会在发展，相应人们的生活诸方面都在无形中发生着变化。首先，随着知识的普及与科技的发展及国门的开放，人们的文化水平、生活质量以及人们对美好夙愿的追求程度都在提高。其次，一方水土养一方人，地理环境与当地风土习俗养育着一方文化，因此任何事物都不是一成不变的，都会按适合自己的方向发展，只是发展的速度与程度的快慢大小不同罢了。

第一节

密云蝴蝶会的人物与服饰

一、密云蝴蝶会的人物

　　密云蝴蝶会最初的人物就是男青年和小孩。小孩是双重身份，一个是小孩本身，另一个是蝴蝶；男青年肩扛小孩代替其走路，走出各种队形画面，为腿子。除此之外还有替肩。

　　扮演蝴蝶角色的小孩为五名。旧时，因生活条件有限，小孩生长比较缓慢，参加表演的小孩一般为七至九岁的男孩子。如今，生活水平大大提高，小孩生长较快，只能选用五至七岁的小孩，且增加了女童的表演。

　　在五只蝴蝶当中，其中一人脸上用彩笔勾勒出蝴蝶形状，额前印堂处点一红点儿，称为"黑蝴蝶"。黑蝴蝶代表雄性，也代

◎ 下者为腿子，上者为蝴蝶（陈海兰摄）◎

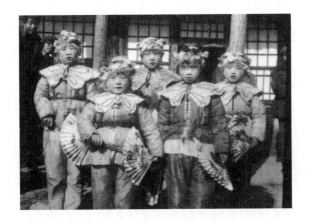

◎ 八家庄村的蝴蝶造型（陈海兰摄）◎

◎ 河南寨乡小学生扮演的蝴蝶，后排为音乐传人、脸谱
化装人曹乃贤 ◎

◎ 滨阳村蝴蝶与腿子造型 ◎

表领头蝴蝶的地位。黑蝴蝶有三种化装方法：其一，只用黑笔在小孩脸上勾画出蝴蝶图案，这是最原始的化装方法；其二，将黑蝴蝶脸谱美化，加大图案的难度，增加色彩；其三，只在额头画一红点儿，保持儿童天然的美。

扮演腿子角色男青年为五名，要求身强体壮，腿脚灵活，反应灵敏，能有足够的体力肩扛小孩，在10多分钟内不但要走出各种队形画面，而且还要表演不同的动作技巧，同时要有很强的爱心和责任心，以保障小孩的人身安全。腿子一般不化装。

扮演替肩角色的男青年为五名，要求与腿子相同。

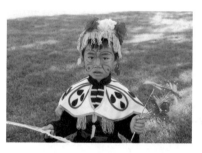
◎ 黑蝴蝶的原始画法，用黑色笔在脸上勾出蝴蝶图案（曹乃贤化装，张永红摄）◎

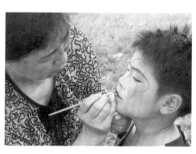
◎ 传人于桂芬在给黑蝴蝶化妆（于桂芬化装，张永红摄）◎

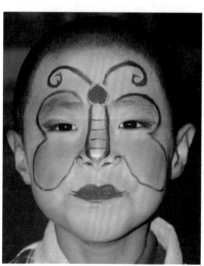
◎ 将黑蝴蝶脸谱美化（于桂芬化装，张永红摄）◎

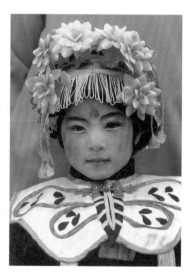
◎ 滨阳村女孩扮演的只在额头画一红点儿的黑蝴蝶脸谱（陈海兰摄）◎

二、密云蝴蝶会的服饰

　　扮演蝴蝶角色的小孩，五人的头饰均用一块彩绸方巾将头发包住，再系一条用花绸布缝制的花环带。系云肩，云肩用双层绸布缝制，前后各缝一只蝴蝶，周围有黄线穗子。云肩有两种样式，可任意选用。上穿带花边的对襟上衣（蝴蝶上衣），下穿彩裤，均系红色绸带，于腰后打

◎ 八家庄村蝴蝶会
蝴蝶服饰 ◎

◎ 河南寨乡蝴蝶会蝴蝶头饰 ◎

一活结。穿绿帮红包头虎头鞋。黑蝴蝶头饰、云肩、衣裤款式同另四名儿童，但服装、腰带均为青色，穿青色虎头鞋。

花环带
① 红花　② 绿底　③ 黄穗

云肩之一
① 朱红底　② 明黄边　③ 黄丝穗子
④ 青蝶身　⑤ 明黄翅边　⑥ 白翅纹
⑦ 青领扣

云肩之二
① 淡绿底　② 白色带花纹的边
③ 黄穗　④ 青蝶身　⑤ 白色
带花纹的翅边

蝴蝶上衣
① 五件分别为浅绿、红、浅桔红、桃红、
青色　② 五件上衣的底边分别为粉
红、明黄、浅蓝、桃红、青色

◎ 传统服饰的款式与制作（摘自《北京卷》）◎

扮演腿子的服饰是头扎白毛巾，于额前系结；穿白色对襟上衣，湖蓝色彩裤；系红绸腰带，于腹右前打一活结；穿青色圆口布鞋。

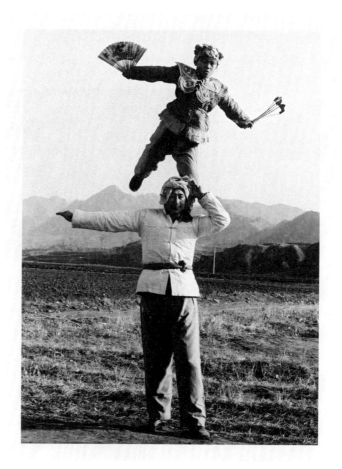

◎ 八家庄村蝴蝶会腿子服饰（陈海兰摄）◎

替肩因只是替换腿子休息，不上场表演，所以只穿略统一的生活装就可以。

1984年，参加全国农民运动会开幕式，密云县文化局为城关镇滨阳村蝴蝶会重新定制了服装，布料色彩更为鲜艳。

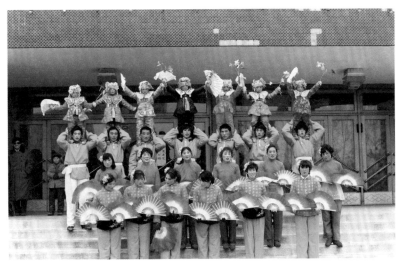

◎ 滨阳村蝴蝶会服饰（密云区文化馆张永红摄）◎

 2004年，密云县文化馆将蝴蝶会传承给河南寨乡村民时又新添了一批新服装，并为乐队也定制了整齐的服装。

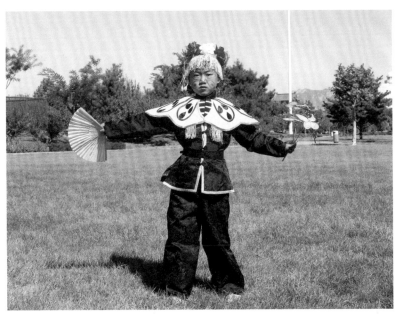

◎ 河南寨乡蝴蝶会黑蝴蝶服饰（密云区文化馆张永红摄）◎

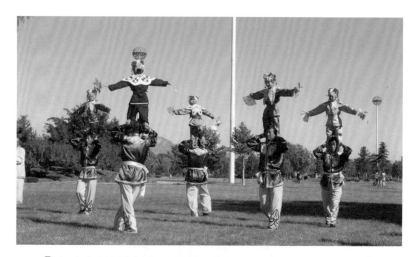

◎ 河南寨乡蝴蝶会腿子与蝴蝶服饰（密云区文化馆张永红摄）◎

◎ 河南寨乡蝴蝶会吵子会人员服装（密云区文化馆张永红摄）◎

2006年，为武术学校排练的蝴蝶会专请服装设计师重新设计了服装，确有焕然一新的感觉。五只蝴蝶服饰也相当美观。

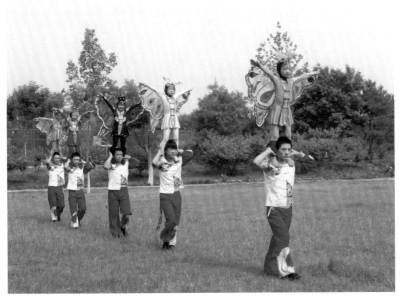

◎ 武术学校蝴蝶会服装（密云区文化馆张永红摄）◎

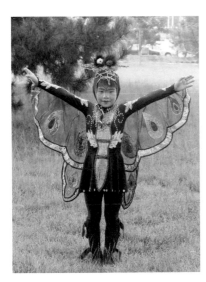

◎ 武术学校黑蝴蝶服装（密云区文化馆张永红摄）◎

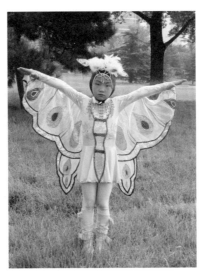

◎ 武术学校黄蝴蝶服装（密云区文化馆张永红摄）◎

密云蝴蝶会

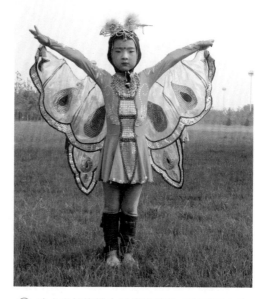

◎ 武术学校蝴蝶会绿蝴蝶服装（密云区文化
馆张永红摄）◎

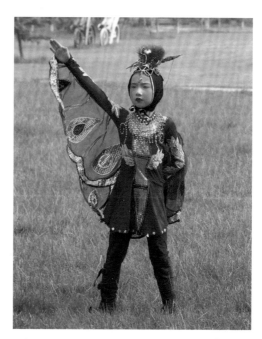

◎ 武术学校蝴蝶会红蝴蝶服装（密云区文化
馆张永红摄）◎

◎ 武术学校蝴蝶会粉蝴蝶服装（密云区文化馆
张永红摄）◎

三、服饰的变化

近年来，虽然服饰多次发生变化，但无论如何变化，都是由生活规律及现实客观条件所决定的。

初始时，腿子穿生活中的粗棉布的长衫，因没有表演动作，只是随走会队伍走街，上庙会进香，所以长衫很适宜；后因动作幅度不断加大，蹲起动作逐渐增多，穿长衫很不方便，所以改为中式衣裤，并沿袭至今。虽然同为中式衣裤，但不同的时代，所用的面料、款式也略有不同。

清代至中华人民共和国成立前服装变化的原因：

第一，密云蝴蝶会都是在冬季活动，所以表演者所穿服装是内穿各自的棉服，外面套穿彩服，虽然不太美观，但是暖和，尤其是不能冻着表演的孩子们；

第二，当时人们穿的都是丏裆裤，就是比较肥大的裤子将裤腰于腹

前一折再系条布腰带就行了，而且无论是棉裤还是单裤都镶有尺宽的白裤腰；

第三，原本穿的都是粗布面料缝制的彩服，受皇封后，都改用了丝绸面料；

第四，腿子的服装不太讲究，一般是有什么穿什么，统一一下就可以了。

中华人民共和国成立后服装变化的原因：

第一，蝴蝶会的表演时间发生了变化，不单是春节期间表演，在不同季节的各个重大节日及隆重的庆典活动都可能参与表演，所以服装就不再是内穿棉服，而是穿统一的彩服，顶多冷了在彩装内加上一身衬衣衬裤；

第二，彩裤没有了白裤腰，也不再是丐裆裤，而是比较宽松的松紧带裤腰，穿脱都比较方便；

第三，现在的面料质地比较丰富，有绸、纺、棉、纱、锦纶、氨纶、丝光绸、亮光布等；

第四，腿子的服装也不再随意了，要按蝴蝶穿着的款式与色彩来搭配，显得协调统一。

蝴蝶服饰云肩是从民间劳动所用垫肩转变而来。人们将各种美丽的蝴蝶图样刺绣在垫肩上，一是出于对蝴蝶的信仰，二是美化了蝴蝶的形象，三是云肩的制作多由村中刺绣手艺好的妇女亲手缝制，从刺绣的图案到刺绣工艺都体现了当地人们的民风民俗和审美追求。

在蝴蝶的上衣下方，原有飞边儿作为装饰，后来因服装的色彩更加鲜艳，再加上飞边儿反而显得太零乱，故此渐渐也被去掉了。

蝴蝶的服装变化很大，从粗布中式带飞边儿和带云肩的上下衣，到色彩鲜艳的绸缎材质所制成的中式裤褂，又到现代氨纶材质制作的紧身似蝴蝶体态的连体服，可谓是随着时代的进步和经济的发展而在不断地与时俱进。

第二节
密云蝴蝶会的道具制作

密云蝴蝶会的道具制作充分体现了劳动人民的智慧。在道具的制作与运用上，可以看出人们的想象力是非常丰富的。

最初，密云蝴蝶会所用的扇子是人们生活中常用的纸折扇。为了表演时的美观，人们在每支扇骨上夹一根公鸡毛，这样不但美观，而且有

扇 子
① 粉红色鸡毛 ② 浅黄扇面

蝶 束
① 彩蝶 ② 竹篾 ③ 布缠把手

◎ 扇子、蝶束样式与制作（摘自《北京卷》）◎

飘逸感，同时又加大了扇子的尺度，远处观赏时也非常抢眼。扇子的运用上也是非常有创意的，如在做"照"的动作时，将扇子遮在额前，作为小孩寻找蝴蝶时的遮阳用具，如此的设计非常自然恰当；再如在做"抄蝴蝶"动作时作为扑捉蝴蝶与之嬉戏的用具，继而在"行走势"动作中又作为蝴蝶飞舞时扑扑扇动的翅膀。

另一个道具就是蝴蝶花束，其制作与运用也是极富幻想的。首先在制作上，人们就地取材，先用旧时人们做鞋常用的布袼褙[1]，剪成大小不一的蝴蝶形状，并在一面儿画上蝴蝶的斑纹，双双合起，中间夹根竹篾儿（将竹竿

◎ 绢折扇 ◎

◎ 农村巧娘制作的蝴蝶花束 ◎

劈成细条，再将外皮及内瓤刮干净，这样剩下的中层部分比较有弹性，能够很好地体现蝴蝶的动态美感），再将五六根扎好蝴蝶的竹篾儿捆在一起，最下端用布条缠住，作为把手。这样，一束生动逼真的蝴蝶花束就完成了。这种蝶束道具的制作方法沿用至2005年。在河南寨乡蝴蝶会的表演中，就启用了当今民间巧娘们手工制作的蝴蝶花束了。这种蝶束采用铁丝做花径，用铜丝做蝶身骨架，用丝袜面料做蝶衣，上面镶嵌亮片，晶莹剔透，五光十色，非常美观。

后来，随着表演人员的增加、阵容的扩大以及舞蹈内容的需要，小孩手中的扇子和蝴蝶花束就显得小气些，于是便在小孩背上增加了五彩缤纷的翅膀道具，去掉了手中的道具，将小孩时而是蝶、时而是顽童戏蝶的双重角色转嫁给了新增加的姑娘。姑娘手持花束或彩扇，时而是花仙子引蝶嬉戏，时而是姑娘们与头上方的蝴蝶追逐，这样的改动显得场面更加丰满，气氛更加活跃。

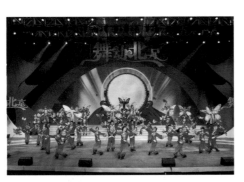

◎ 加大的蝴蝶翅膀与蝴蝶花束演出效果 ◎

特别是在2012年"吉祥彩蝶"舞蹈中，因全舞场上人数为50多人，场面很大，编导们将小孩背上的蝴蝶翅膀再度加大，把原来小孩手中的小蝴蝶花束放大十几倍，由姑娘们双手各持一束（每束上至少有六七只蝴蝶），最后全场上上下下都是蝴蝶。小孩装扮的超大蝴蝶和姑娘们手持的蝴蝶满场飞舞，非常壮观。

注 释

[1] 布袼褙即一般做鞋帮纳鞋底儿所用的原料。其做法为用面糊将破旧的布片一片一片、一层一层地粘在一块木板上，然后晾干，取下备用。

密云蝴蝶会的传承

第五章

第一节

密云蝴蝶会的传承脉系

密云蝴蝶会历史比较久远，但能查到的历史依据屈指可数。密云县文化馆业务干部在1982年民间舞蹈普查中，挖掘有代表性的蝴蝶会队伍共八支，即古北口镇河西村的蝴蝶会、太师屯乡八家庄村和松树峪村两支蝴蝶会、西田各庄乡西康各庄村和卸甲山村两支蝴蝶会、溪翁庄乡尖岩村和溪翁庄村两支蝴蝶会，以及巨各庄乡前八家庄村蝴蝶会。由于一些历史原因，密云蝴蝶会传承下来的只剩下太师屯乡八家庄村的蝴蝶会。八家庄是老村，因1958年修建密云水库，把八家庄的一部分村民搬迁到了巨各庄乡，因此人们渐渐地把原八家庄村称为后八家庄，搬迁到巨各庄乡的村子叫前八家庄。今天记录的虽然是前八家庄村民传承下来的蝴蝶会，但其辉煌的历史则是在太师屯乡后八家庄老村时创立的。

根据密云蝴蝶会申报县级和市级非物质文化遗产名录时的民间调查情况汇总可知，西田各庄乡西康各庄村的蝴蝶会活动到1948年，之后就中断了。2004年采访时，蝴蝶会艺人张希俊（1930年生人）、张成明（1931年生人）仍健在，他们的父亲、祖父都耍蝴蝶。据已知的传承关系可以列表如下：

西田各庄乡西康各庄村蝴蝶会传承关系表

代别	姓名	性别	出生年月	文化程度	传承方式	活动年代	居住地
第一代	张朝焕	男	不详	不详	师传	清代晚期	西康各庄村
第二代	张进一	男	不详	不详	师传	清末民初	西康各庄村
第三代	张希俊	男	1930年	未上学	家传	20世纪40年代	西康各庄村
	张成明	男	1931年	私塾	家传	20世纪40年代	西康各庄村

古北口村蝴蝶会活动的最后年份是1931年。1984年，密云县文化馆业务人员采访了河西村二队的陈国起老人。他曾讲："我从七八岁开始表演蝴蝶会，是我父亲扛着我，当时七个蝴蝶（指七个小孩演蝴蝶，七个大人演腿子，实际是七组），过去的服装都是洋绉的、软缎的和疙瘩绸的。蝴蝶的衣服都是自己做得好看些的花衣服，帽子是帽箍上戴花，两边还带泡珠穗子。每年农历三月十五开始练习，四月十八去娘娘庙上香走会三天。"密云县文化馆业务人员在2004年采访时，当时的蝴蝶演员冯连有（时年87岁）仍健在，而冯连有的祖父就是耍蝴蝶的。据已知的传承关系可以列表如下：

古北口镇河西村蝴蝶会传承关系表

代别	姓名	性别	出生年月	文化程度	传承方式	活动年代	居住地
第一代	冯福明	男	不详	不详	师传	清代晚期	河西村
第二代	冯金魁	男	不详	不详	家传	清末民初	河西村
	陈国起	男	1908年	不详	家传	清末民初	河西村
第三代	冯连有	男	1918年	未上学	家传	20世纪30年代	河西村
	张朝栋	男	不详	不详	师传	20世纪30年代	河西村
	梁玉和	男	不详	不详	师传	20世纪30年代	河西村

太师屯乡八家庄村蝴蝶会是发展得最健全、最完善的，流传时间也是最长的。李光亮（时年46岁）是当年的蝴蝶会伴奏乐手。罗生亮、罗生普当过腿子。他们的父辈、祖父辈都耍过蝴蝶会。1982年，密云县文化馆业务干部采访八家庄村老艺人任守满（1915—2003）时，任守满说："我从六岁起跟村里的李生芝（时年60多岁）学演蝴蝶。李生芝家是祖辈攒会当会头，到他这儿是第五辈，我是第六辈了。"按任守满老艺人提供的线索，八家庄村的传承关系可以列表如下：

◎ 传承人李光亮 ◎ ◎ 传承人王殿明 ◎

太师屯乡八家庄村蝴蝶会传承关系表

代别	姓名	性别	出生年月	文化程度	传承方式	活动年代	居住地
第一代至第四代人资料不详，只知为李生芝家祖上							
第五代	李生芝	男	不详	不详	家传	20世纪初年	八家庄村
第六代	任守满	男	1915年	不详	师传	20世纪二三十年代	八家庄村
	曹大贤	男	1934年	中专	家传	20世纪二三十年代	八家庄村
	付文和	男	不详	不详	师传	中华人民共和国成立前后	八家庄村
第七代	曹大晶	男	1948年	中专	师传	1954—1965年 1978—1983年	八家庄村
	王殿明	男	1934年	中专	师传	1978—1984年	八家庄村
	陈海兰	女	1954年	大专	师传	1982年至今	密云区沿湖小区

第一节

密云蝴蝶会的传承人

在密云蝴蝶会的传承谱系中，任守满、罗克祥等都是有影响的传承人。

任守满，男，原籍密云县太师屯乡八家庄村，蝴蝶会第六代传人，1958年修密云水库时搬迁到巨各庄乡。他从六岁起开始向本村的老艺人李生芝学演蝴蝶，连上了五年的会，18岁改演腿子，直至1948年停会。他是蝴蝶会的表演者、继承人和传播者，成年后一直是蝴蝶会的会头。

他一生热爱蝴蝶会，从学演小蝴蝶，到成人演腿子，再到后来当了蝴蝶会的会头，一直默默地为传承蝴蝶会做着贡献。他最重要的贡献是在蝴蝶会的套路完善与套路冠名上。在他的努力下，将原来蝴蝶会的表演程式逐渐规范化，并对蝴蝶会的队形和名称进行了改革。他根据蝴蝶喜花的特点，把所有经

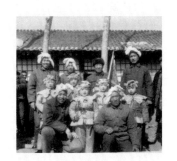

◎ 后排扛旗人为任守满 ◎

他规范的表演套路都起了个漂亮的名字。如把出场时绕场一周的队形称为"开花"，将"挖门"的队形改称为"云花"，将"夹篱笆"改称为"别花"，"散子架"改称为"顶花"，并增加了"裹花""圆花""转花"等新的队形。他的改进，不但与队形路线图极为贴切，使蝴蝶会的队形名称统一并形象化，而且使表演显得更加丰富多彩，深受人们喜爱。

罗克祥，男，蝴蝶会音乐的第六代传人。罗克祥人非常精干，他和任守满关系很好，在蝴蝶会音乐与表演的配合上更是非常默契。他不但对蝴蝶会的音乐了如指掌，而且对蝴蝶会的全套表演程序背得滚瓜烂

熟。他是吵子会的会头，而且是低音锣的乐手，是表演时音乐与表演的总指挥。因为蝴蝶会的表演与音乐的很多环节都是环环相扣的，音乐转换和动作的变化全都要由持低音锣的乐手来掌控，因此罗克祥在当年蝴蝶会中起着至关重要的作用。

此外，密云蝴蝶会的传人还有李光亮、罗生亮、罗生普。罗生亮、罗生普不但是吵子会的乐手，也曾当过蝴蝶会的腿子。

20世纪80年代在搜集民间舞蹈的过程中，笔者曾采访过许多当年蝴蝶会的老艺人，他们中有的是会头，有的是表演者，虽然留存了他们的一部分图片，但未能详细记录被采访的传人经历，有的甚至连姓名都没有留下，也没有将图片中的人物一一核实，以致现存的传承人资料严重不足。但这些老人喜爱民间文化，当年谈起

◎ 古北口镇河西村周焕章老艺人 ◎

◎ 太师屯乡后八家庄老艺人 ◎

◎ 前八家庄村老艺人之一 ◎

◎ 前八家庄老艺人之二 ◎

◎ 白龙潭庙会总会首 ◎

◎ 老艺人之一 ◎　　　　　◎ 老艺人之二 ◎

村里原来走花会的往事往往都滔滔不绝，如数家珍。他们是传统文化最热忱的传承者，是我们的老前辈，我们应该永远记住他们。

　　陈海兰，女，蝴蝶会第七代传人，1954年生于密云西田各庄村，1959年到1963年曾随姨爷爷（西康各庄村老艺人）学习蝴蝶会技艺，成为最早接触民间舞蹈的实践经历，长期从事民间舞蹈工作的重要契因，之后于1970年进入密云县文艺宣传队做舞蹈演员，并于1979年调密云县文化馆做舞蹈干部。1982年起，开始随八家庄村第六代传承人任守满学习蝴蝶会技艺，1984年将八家庄村蝴蝶会技艺传授给密云城关四街大队（今滨阳村）村民。1987年，负责传授并组织蝴蝶会，参加了1988年举办的首届全国农民运动会开幕式表演，还参加了北京市文化局举办的三民比赛，获民间舞蹈类三等奖。同时，还多次参加密云县春节民间花会走街活动。1987年到1992年，借调到《中国民族民间舞蹈集成·北京卷》编辑部做舞蹈编辑，并完成了密云蝴蝶会、密云什不闲两个项目的整理入卷工作。1992年，回密云县文化馆任副馆长，1993年调入北京群众艺术馆，2003年到2009年从事北京市非物质文化遗产保护工作，期间，参与密云蝴蝶会项目申报县、市两级非物质文化遗产名录的工作，并从未间断做好蝴蝶会的传承、传播等工作，并多次举办了蝴蝶会传习班。2012年，参与蝴蝶会改编"吉祥彩蝶"的工作，并获得北京市第八届舞动北京群众舞蹈大赛金奖。2015年，被北京市文化局批准为北京市市级非物质文化遗产项目密云蝴蝶会代表性传承人，现为北京文化艺术活动中心副研究馆员、北京舞蹈家协会

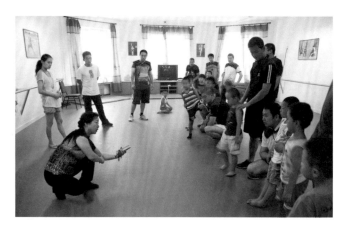

◎ 陈海兰在传授"上肩"动作 ◎

◎ 陈海兰在传授密云蝴蝶会的动作要领 ◎

◎ 陈海兰传授做"探海"动作时的保护方法 ◎

◎ 北京市市级代表性传承人证书（密云区文化馆李娟摄）◎

会员。

此外，自1984年以来，一直致力于密云蝴蝶会保护工作的还有密云县文化馆舞蹈干部穆怀新、王革兰，戏剧干部于桂芬，音乐干部曹乃贤和马春轩、穆怀宇、张雁斌、赵振生、高增禄等。他们在传承和传播密云蝴蝶会的历程中都做出了重要的贡献。特别是穆怀新和于桂芬，利用密云县武术学校的优势条件，将密云蝴蝶会移植并加工提高，使密云蝴蝶会的表演水平有了显著的长进。还有承担音乐传承工作的马春轩，聪明而精干，是个多面手，尤其对打击乐十分精通。

现将密云蝴蝶会新一批传人记录如下：

蝴蝶扮演者（密云世纪英才实验幼儿园）14人，包括张子轩、黄伟

◎ 蝴蝶会打击乐传人，右一穆怀新、右二赵振生、左一张雁斌、左二穆怀宇、左三马春轩 ◎

雄、张自伟、李梓轩、李伟伟、景俊铭、李佳伟、黄文禹、王思泽、王晨瑞、员承佑、齐俊哲、李洪浩、王俊朝（其中替补1人）。

腿子扮演者（密云区城管大队在职人员）15人，包括卢思佳、程亮、姜子谦、胡璞、曹波、李吉龙、贾海明、王旭、张盾、师大锁、吴长亮、冯子龙、孙鹏、郑楠、杨海光（其中替补2人）。

姑娘扮演者（密云世纪英才实验幼儿园老师）20人，包括孙丽红、郭佳、周金容、郑鑫、贾尚青、张美英、曹花、陈晶晶、杨超凡、尚计平、杨晓爽、崔梦梦、刘建超、闫秋美、王书青、巨星、王慧、刘丽莉、王洁、金燕子。

领舞4人，包括刘彦灵（文化馆舞蹈干部）、晨小林（密云世纪英才实验幼儿园）、余骏（文化馆舞蹈干部）、宋小雅（密云世纪英才实验幼儿园）。

密云蝴蝶会的保护价值及发展前景

第 六 章

密云蝴蝶会是中国民间舞蹈的有机构成，它们的产生与作用与其他民间舞蹈样式同出一辙，既有共性，也有不同的个性。从原始社会人们狩猎归来而欢喜得手舞足蹈开始，舞蹈一直是人们表达喜怒哀乐的重要表现形式，是社会生活的真实反映。它在人们的劳动中创造，是人们智慧的结晶；它与人们日常生活息息相关，世代传承；它是祖先留给我们的财富，是人类文化史上灿烂的明珠。然而，我们通常观看民间舞蹈的表演则只是观看表层，没有揣摩深厚的历史文化内涵。正如俗话所言："外行看热闹，内行看门道。"外行人随便看个热闹，体验到节日的红火气氛，娱乐一下就满足了；而内行人观看表演可能评论上几句，那也只是现场见到的皮毛而已。其实民间舞蹈不但具有表层的娱乐性和技艺观赏性，它还有极深层的功能与价值内涵，我们只有仔细地观看、认真地欣赏、细细地品味和科学地研究，才能真正体会其深层内涵和重要价值。

密云蝴蝶会是密云地区民众依据地风地貌、民生民情独创的一种民间艺术表演形式，深受群众的喜爱，具有独特的艺术魅力，同时具有较高的历史文化价值、审美价值和情感价值。

第一节

密云蝴蝶会的保护历程

20世纪80年代以来，传统文化保护越来越受到国家的重视，密云蝴蝶会在这样的大背景下也焕发了新的生命。

1982年，国家文化部发起全国民族民间十大文艺集成（普查、整理、编写志书）保护工程，北京市也成立了十大集成办公室及相应的各个志书编辑部。密云县文化局、密云县文化馆在此保护工程部署下，开始了密云县十大集成的普查工作。1983年，在经过对全县境内民间舞蹈的普查筛选后，决定对比较稀少且处于濒危状态的民间舞蹈项目牛斗

虎、蝴蝶会、狮子会、什不闲、凤秧歌、高跷、竹马、旱船、小车会、五虎棍等再做详细调查，以备上报设在市文化局的北京市民族民间舞蹈集成编辑部。1983年12月，北京市民族民间舞蹈集成编辑部在门头沟召开《北京卷》编写会议，会议上密云县文化馆接到需要重点搜集整理高跷、竹马、旱船、蝴蝶会和凤秧歌五个民间舞蹈的任务。

1983年，在全市民族民间舞蹈筛查中发现，密云蝴蝶会这一表演形式在全北京市具有唯一性。1984年1月，在民间花会蝴蝶会的排练准备期间，密云再次对蝴蝶会进行了深入调查，在参与排练全过程的同时，向任守满、罗克祥等民间艺人学习了密云蝴蝶会的音乐和表演技巧，一招一式，每一个细节，均得到了任守满老人的亲自传授。同时，陈海兰还向许多老人了解密云蝴蝶会的历史，最后将其整理记录下来上交北京市民族民间舞蹈集成编辑部。1983年，北京市民族民间舞蹈集成编辑部的老师们来到八家庄村，为蝴蝶会进行了录像和拍照。八家庄村蝴蝶会第一次留下了珍贵的影像和图片资料。1993年，收录有密云蝴蝶会的《北京卷》正式出版发行。

为了传承和发展优秀的民间文化艺术，密云县文化局、密云县文化馆决定加强对八家庄村蝴蝶会的保护，并制定措施，包括继续挖掘蝴蝶会的历史技艺，对八家庄村蝴蝶会不做任何改动，保持其历史原貌，如若发展应在其周围村庄进行，等等。

1988年，为参加全国农民运动会开幕式，在八家庄村蝴蝶会人员缺乏不能承接表演任务的情况下，经过协商，密云县文化馆舞蹈干部将蝴蝶会表演技艺传授给城关镇滨阳村村民。为了满足现代人的艺术欣赏需求，提高和发展蝴蝶会的表演技艺，也为了适应全国农民运动会开幕式大的规模和场面，密云县对蝴蝶会进行了大胆的加工：将原来传统的五只蝴蝶增加到七只（每一男青年扛一小孩为一组，共七组），并增设12名姑娘手持彩扇与蝴蝶相互呼应。彩扇舞动起来比较灵活，且有飘逸感，以达到姑娘时而成为花仙子引蝶飞舞，时而成为姑娘们与蝴蝶嬉戏的艺术效果。服装款式虽未做大的变化，但其色彩与面料质地均发生了很大的变化。

北京市举办三民文艺调演，密云县文化馆又对蝴蝶会进行了大胆的改革加工，首先在儿童的后背加上了比例相当的蝴蝶翅膀，又增加了16名姑娘双手各持一朵大花束与彩蝶相互呼应，花引蝶，蝶恋花，突出了蝶恋花的自然规律与习性，场景很壮观。该舞蹈参加了北京市文化局举办的全市三民文艺调演，并获得三等奖。

2004年及2006年，密云县文化馆将蝴蝶会分别传授给了河南寨乡及当地的一个武术学校，使其得到了更好的传承及发展。

2005年，国家启动非物质文化遗产保护工作。密云县积极响应，力促密云蝴蝶会申报非物质文化遗产名录，于当年10月召开专家论证会，得到了与会专家的支持和认可，并于2006年6月成功入选首批北京市级非物质文化遗产名录。同年，密云蝴蝶会传统表演套路传承给密云县武术学校，使其传统的技艺部分得到进一步彰显。

2012年，密云县文化委员会（原密云县文化局）、密云县文化馆组建了蝴蝶会创编小组，投入大量人力、物力与资金，动用了城管大队、世纪英才实验幼儿园，组成共50余人的演员阵容，同时外请音乐、舞蹈、服装设计师共同创排蝴蝶会，对服饰道具进行了修饰，又增加了故事情节，以密云蝴蝶会为元素改编成舞蹈"吉祥彩蝶"。经过艺术加工的"吉祥彩蝶"参加北京市文化局和北京电视台举办的第八届"舞动北京"群众舞蹈大赛，获得金奖。

但是由于农村环境的改变，加之传承人的逐渐老龄化和亡故，使得蝴蝶会传统表演形式的传承还是面临着很大的困难，特别是八家庄村蝴蝶会已经处于不断衰微的状态。

第节

密云蝴蝶会的价值与作用

密云蝴蝶会以成人与小孩的相互配合为表演主体，以区域民俗、民间信仰和花会传统为依托，融舞蹈、杂技、音乐、服饰等多种艺术为一体，同时运用了一定的动作技巧和丰富的队形变化，具有重要的价值和作用。

一、密云蝴蝶会的价值

（一）历史文化价值

密云蝴蝶会作为密云人民独创的一种民间艺术形式，自产生之日起就深受人们的喜爱。密云蝴蝶会的出现是一定历史时期社会文化的折射，是人们精神需求和社会现象的必然产物。它的服饰、道具、动作无一不表现出人们对美的想象力和创造力。其形成原因中的美丽传说，体现了中国民众的传统美德，其内容和蕴含的深厚文化内涵，极富历史文化价值，体现了较强的人文精神，也表达了密云人民知恩图报、向往平安幸福生活的精神追求。作为一种文化现象，密云蝴蝶会历经了产生、发展、几近消亡、逐渐复兴的历程，与密云社会发展的历史相依相伴，在一定程度上反映了密云历史文化的特点，对于研究和继承密云优秀传统文化有着十分重要的意义。

（二）智慧与创造价值

民间舞蹈是人们在生活和劳动中创造产生的，是人们生活和劳动的需要，是人们思想理念需求而产生的表达形式，因此具有展示性与实用性。民间舞蹈的产生表现了人民群众的智慧和创造力，正是先人们用敲打鼓面的方式进行围猎，也用敲打鼓面的方式庆祝围猎的胜利，从而形成了表现围猎的鼓舞；后来先人又将鼓用在战事上，用"隆隆"的鼓声来指挥作战阵法和激励勇士斗志，也用火爆的鼓声来欢庆胜利和重大节

日的庆典，因此形成了战鼓和欢庆锣鼓类的舞蹈；此后人们出于对风调雨顺、五谷丰登美好年景的祈盼，以舞龙表演和祭龙仪式来乞求神灵的赏赐，从而创造了龙舞。即使是近现代，舞蹈的产生也是与人们的生产生活密不可分。如陕甘宁边区人民掀起了大生产运动，从而相继出现了收割舞、纺线舞和欢庆胜利的红绸舞。密云蝴蝶会的产生也是如此，正是人们出于对蝴蝶的赞美和崇敬，借蝴蝶会的方式抒发人们对蝴蝶的感激之情。

密云蝴蝶会的表演方式采用儿童站在男青年肩上表演的方式，把儿童设计为"顽童"和"蝴蝶"的双重身份，同时不断丰富和完善表演动作、队形套路，不断改进表演的服饰和道具，从而显示出人们的无穷智慧以及丰富的想象力和创造力。而这种智慧以及想象力和创造力传导给人们的是一种美和力量，是一种积极向上的精神。这种力量和精神作用于人们的生活和工作中，鼓舞人们以积极的生活态度和旺盛的工作态度，为人类创造出更多的精神财富。

（三）审美价值

密云蝴蝶会作为一种民间艺术品种，具有独特的表现形式。它采取成人与儿童叠加上肩的表演形式，拓展了表演空间和表演手法。在表演中音乐与舞蹈的相映相谐，扮演腿子和蝴蝶的演员间的默契配合，高难度的表演技巧，每一个蜿蜒曲折的队形画面及它的每个悦心的套路名称，都非常值得人们观赏与品味。由此折射出来的审美价值，可以给人们以美的艺术享受，也对研究民众的审美情趣与审美标准有重要的参考意义。

二、密云蝴蝶会的作用

（一）娱乐健身作用

从古至今，人们均将舞蹈视为文化娱乐项目，是因为舞蹈所产生的视觉形象美好动人。在舞蹈表演过程中，其表演者与观看者都极为享受，拥有快乐的心情。而快乐的心情会使人心态平和，平和的心态会使人心理健康。这种健康是多方面的：其一是精神娱乐的健康，参与民间

舞蹈活动的人不一定有多高的天赋，但肯定是民间舞蹈的爱好者，能做自己喜欢的事就是一件快乐的事；其二是体能的健康，密云蝴蝶会的腿子从表演开始，不但要走出相当于三里路程的队形路线，还要肩扛一名50多斤重的儿童，同时要表演各种动作技巧，没有相当好的体质是不可能完成的；其三是协调性的锻炼，舞蹈的表演要靠人的手、眼、身、法、步相互配合，还要靠人与道具、人与音乐节奏、人与人之间的相互配合，因此这对人的大脑和肢体的协调性也是一个很好的锻炼；最后是胆量的锻炼，表演蝴蝶的小孩只有六岁左右，站在成年人的肩上去表演对他们来说，首先要战胜的就是胆怯，只有有胆量站在成年人的肩上，才能学习表演动作和技巧，而表演动作和技巧的训练又是对小孩体能最好的强化锻炼。由此可见，密云蝴蝶会具有愉悦心灵、强健体魄的重要作用。

（二）沟通情感作用

密云蝴蝶会作为一个集体表演项目，需要数十人的熟练配合才能进行，特别是腿子和蝴蝶之间更需要极其亲密的情感做支撑。以前的密云蝴蝶会，腿子和一起表演的蝴蝶一般是亲生父子，这样可以保障孩子在训练和演出时的安全以及配合默契。而现在腿子与蝴蝶表演者之间几乎是素不相识，如密云创编的舞蹈"吉祥彩蝶"中，腿子表演者是县城管大队的人员，而蝴蝶的表演者则是世纪英才实验幼儿园的幼儿。从未谋面的一组演员相聚在一起，必须建立起一种不是亲人胜似亲人的亲情关系。因此在排练中，组织方刻意让腿子表演者接受并认领自己的"侄儿"，而每个幼儿也要找到自己新认下的"叔爸"。刚开始，"叔爸"选择"侄儿"时会"挑挑拣拣"，不是嫌弃幼儿身体太重扛不动，就是嫌幼儿身体太软不好把握安全。反过来，作为临时"叔爸"要真正赢得孩子们的认可也绝不是件容易的事。因为从每天见面开始，"侄儿"的安全就记挂在了"叔爸"的心上，无论"侄儿"喝水、打闹，包括做动作，"叔爸"都要上心。特别是到市内彩排与演出，"叔爸"不但要全程负责"侄儿"的安全，还要负责"侄儿"服饰道具的保管，甚至"侄儿"上厕所也要找"叔爸"陪着。在排练与演出中，孩子们一听到"儿

子"（更亲密的呼唤）的喊声，即使不叫名字也能知道是自己的"叔爸"在召唤。听到喊声，孩子们会顺从地跑过去，不是拥抱就是亲吻，有时孩子还会搂着"叔爸"的脖子要求被高高抱起。正是这种一对一的结合，这种如同父子的亲情关系，保障了排演的成功，也感染着队伍中的每一个人。正是由于腿子与蝴蝶的相互摩擦、相互碰撞、相互适应、相互理解、相互信任、相互依赖，才保证了"吉祥彩蝶"表演的成功。

（三）感恩作用

密云蝴蝶会的起源是从感恩蝴蝶为百姓做出贡献而来。人们在参与排练与走会的过程中，对密云蝴蝶会的起源而心存一种感恩之情。如扮演腿子的男青年们，很少谈及训练与表演中的付出与劳苦，而是感谢有这样的机会接触传统文化，学习更多知识，结识更多朋友，同时他们也很感谢辅导老师们的付出，感谢队友们给予的帮助，并为能传承传统文化而感到欣慰与自豪。在人们参与密云蝴蝶会的表演过程中，使大家懂得了相互帮助、助人为乐、知恩图报，从而帮助大家树立起良好的道德观念和人文信仰。

（四）感召作用

民间舞蹈是群体性活动，有一定的感召力，在有形的文化活动过程中，潜移默化地影响和感染着众人。密云蝴蝶会的表演需要几十个人相互交流、相互协作、相互配合，能够增强个人的团体意识，使人们深切感受"齐心成就事业，团结才有力量"的道理。人们从表演中吸取正能量，不仅影响表演者本人，也影响着家人和邻里。密云蝴蝶会也有群体感召力，由群众自发而产生，其架构如同一个个小会，当它们组织起来，可以形成一定规模的民间花会组织。花会活动期间个人都愿意为集体贡献力量，有钱的出钱，有力的出力，不是一家人胜似一家人，这种亲切和睦的关系又会感染众多的邻里乡亲，促进了乡里民风的改善。密云蝴蝶会还有艺术感召力，其舞蹈的形体动作、队形变化以及服饰道具、音乐旋律、故事情节、演员表演等无不给人以美的享受。爱美之心人皆有之。艺术之美又会感染众多的民众参与其中，成为其忠实的观众。锣鼓一响，不但表演者情绪亢奋，也会吸引全村人前来观看，使人

们在潜移默化中受到艺术熏陶，从而去追求和创造生活中的更多美好。

（五）教化作用

　　密云蝴蝶会具有教化作用，主要表现在对民间舞蹈技艺的传承以及思想伦理道德的传承。非物质文化遗产很少用或很难用文字记录，常常靠言传身教、耳提面命、口授心传来进行传承。因此，密云蝴蝶会的老艺人一般都是通过口头讲述和亲身示范的方法将舞蹈表演技巧、音乐演奏曲牌教授给下一代，使其得以有效地传承。同时，密云蝴蝶会也同其他民间花会一样，有着严格的仪程及行为规范，讲究会礼会规。据村里老人们讲，过去村里家家和睦，邻里相敬如宾，且无人员犯罪记录。由此说明，传统文化所具有的行为规范及伦理道德能在潜移默化中感染群体，起到不可估量的教化作用。

　　正因为密云蝴蝶会同所有民间艺术一样有着娱乐自我、服务他人、感召群体、创造文明、推进人类文化进步的重要价值与作用，才使得它虽然经历了产生、兴盛、逐渐衰落、濒危的过程，但仍可在复苏之后得到进一步的兴旺和发展。

密
云
蝴
蝶
会

第三节

密云蝴蝶会的现状与保护

伴随着几百年中国社会历史的沧桑变化，密云蝴蝶会的传承与兴衰无不留下社会历史发展的痕迹。客观地说，民间舞蹈的发展与走向受社会政治、经济、文化、生活水平及地理环境的影响很大，不断变化的政治形势，不可预估的经济兴衰，以及外来文化的冲击和影响，都可制约传统文化的传承和发展。而不同地理位置及经济发展水平的差异也会影响民间舞蹈的不平衡发展。

目前，密云蝴蝶会的传承和发展受到的制约因素很多，具体来说有以下五个因素。

一是经济和社会的发展改变了传统生产方式和人们的生活方式，人们对文化艺术的消费选择逐步增多，审美观念也随之发生了很大改变。历史上曾经是以娱神敬神为显著特征的密云蝴蝶会，显然难以成为人们文化需求的主要选择。

二是密云蝴蝶会的蝴蝶演员要求年岁较小，而20世纪80年代以后大多数家庭都是独生子女家庭，父母舍不得让自己的孩子去参加这一训练难度较大又很艰苦且有一定风险的活动。

三是密云蝴蝶会的表演技巧难度较大，学习掌握困难。一支队伍能够达到表演水平需要排练很长时间，而一支成熟的队伍因蝴蝶演员的更替只能保持二三年。扮演蝴蝶的孩子一旦个子长高了，必须得重新选拔孩子组队排练。同样，扮演腿子的人年长了，体力不支，也需要重新选拔人员，因此队伍人员的稳定性不强。

四是身处密云农村的大部分年轻人都愿意进城学习、工作或定居，村里留守的大多是老人和小孩，很难组织年轻力壮的年轻人参加密云蝴蝶会表演。

五是演出机会少。即便费尽周折组织起来一支队伍，也演出不了几

场，如若间隔时间过长，演员可能又会不断调整和更替，为保证表演质量必须重新排练。即使有演出机会，也因孩子要上幼儿园，年轻人要上班而无法坚持很长时间。

面对以上困难，要使密云蝴蝶会这一独具特色的民间舞蹈形式得以传承下去，必须根据其现状和自身情况采取有针对性的措施。具体说来，主要有下列几个方面：

一是建立传承体系。从组织上明确传承单位和传承人，建立相应的传承基地。2006年，北京市非物质文化遗产保护中心正式批准密云县文化馆为密云蝴蝶会传承单位。同年，密云县文化馆确认河南寨乡河南寨村为密云蝴蝶会传承基地，并要求不定期地恢复一支表演队伍，以保障密云蝴蝶会的传承。在某种程度上，这些都为密云蝴蝶会的传承提供了组织保证和责任分工。

二是充分履行责任。作为传承单位的密云县文化馆，有责任对密云蝴蝶会的传承履行督促、管理责任，完善传承保护计划并参与传承保护措施实施的全过程。特别是对传承蝴蝶会有较大影响的八家庄村，要不断提高村民对传统文化的认识，帮助他们解决现实困难，使传统的蝴蝶会在古老的村庄再放异彩。

三是编写出版读物。制订完善的计划，进一步挖掘、整理、编印密云蝴蝶会的文字和音像资料。为做好在中小学校园的普及宣传和教育，还可尝试编写乡土教材和校本教材，在辖区内相关村落、学校开设实验课程。

四是建立项目展厅。选择合适的场所开设密云蝴蝶会项目的展览厅室，除了常设的宣传展示基地外，还要将密云蝴蝶会生成、发展的历史一一呈现，让区域内的年青一代了解祖国的历史文化，了解先辈的非凡创造，宣传和弘扬先辈知恩图报的传统美德，从而热爱和发扬中华民族的传统文化。

五是组建志愿者队伍。利用设在密云县文化馆的非遗工作室，通过报刊、电视、网络等媒体，宣传并招募密云蝴蝶会专项文化志愿者，并因地制宜地组织培训活动，在培训的基础上选拔密云蝴蝶会的传承力

量，创造条件组建一支密云蝴蝶会表演队伍，按照"铁打的营盘流水的兵"的架构进行组织设计，保证队伍的长续发展。只要培训不间断，后续力量就会不断补充，充足的后备力量会使密云蝴蝶会的传承得到有效的组织保障。

六是开展文化"联姻"。密云蝴蝶会的表演需要成年人和儿童，因此密云县文化馆可作为红娘，为有文体需求的单位和幼儿园"联姻"，分别作为密云蝴蝶会的传承基地，组织他们开展合作，定期进行表演排练，待时机成熟时便参与相关演出，逐渐形成完善的传承机制。

七是打造旅游品牌。在保持传统韵味的基础上，将密云蝴蝶会打造成具有旅游观赏价值的文化产品，与具备一定的基础条件且热心于传承传统文化的单位合作，帮助其组建密云蝴蝶会表演团队，并为其传授密云蝴蝶会表演的相关技能，为地域旅游服务。

八是扩大传承区域。一花独放红一点，百花齐放春满园。在强化密云蝴蝶会及区域内各种传统文化资源扶植与传承力度的同时，逐步做到分散保护、整合利用。除巩固已有的传承基地外，还应扩大密云蝴蝶会的传承区域，必要时可随时调整传承基地，直接扶持和管理相关的传承队伍，从而把密云县非物质文化遗产的精华串联起来，打造和推广地域文化品牌。

传统文化是一个民族发展的符号，是这个民族进步的动力与精神支撑。如果没有自己的传统文化，社会就没有生机，没有生机就会窒息。如今，各级政府及人民群众越来越重视传统文化的传承，为传统文化及非物质文化遗产的传承发展营造了良好的社会氛围和广阔的发展空间，激发了人们对伟大祖国的热爱之情，让人们同心同德地去实现中华民族伟大复兴的中国梦。

附录一 密云民间舞概况（1984年）

李善文 陈海兰

一、密云概况

密云是北京的远郊县，位于北京的东北部，县城至市区65千米。北面和东面与河北省的滦平、承德、兴隆三县交界，西面和南面与怀柔、顺义及平谷接壤。

密云北部是重峦叠嶂的山地，古老的长城蜿蜒其间。南部是犬牙交错的丘陵，潮白河流贯全境。密云总面积为2219平方千米，占北京市总面积的13.5%，是北京市面积最大的县，全县有22个乡，2个镇，346个行政村，1196个自然村，境内有1853个地名，其数量之多亦居全市首位。密云有40万人口，居民多数为汉族人，也有少数回族人、蒙古族人、满族人及朝鲜族人。密云的檀营乡即为满族蒙古族乡。

大约在6000年以前，人类就已经生活在密云这块肥沃的土地上了。从河漕、燕落寨等村出土的鬲、簋等古代文物可以证实，3000年前，密云已经是当时文化比较发达的地区之一了。

商周分封诸侯，密云为燕国所属。秦统一中国后，设渔阳郡，即密云西南地方。汉代渔阳郡领要阳、安乐、白檀三县。东汉末年，曹操历白檀，破乌桓为柳城，即今密云地区。齐废郡，要阳、白檀划为密云。隋代开皇元年（581年），置檀州郡领密云。后晋石敬瑭割幽云十六州给辽，檀州亦在其中。明代先设檀州，后改为密云，延续至今。

关于密云名称的来历，有许多优美的传说。其中之一，说密云原来阴气弥漫，草木不生，战国时齐人邹衍来到这里，吹律以温地气，因而草木繁荣，百姓乐居，后人故称密云为"燕府天国"。

密云地处燕山与华北平原的交界处，是连接华北、东北两大平原的要冲，"左瞰沧海，右枕居庸，南当怀顺，北倚长城"，自古为兵家必争之地。墙子路、石塘路、白马关及古北口等长城关口为雄关要塞。特

别是古北口，从公元前三四世纪的春秋战国时，即成为由北京小平原通向燕山山脉以北的两条交通咽喉之一。清代，"京师北控边塞，顺天所属以松亭、古北口、居庸三关为总要，而古北尤为冲"。清康熙三十年（1691年）在古北口设提督官职，统领绿营守卫。皇帝狩猎围场，去承德离宫避暑都要穿越密云全境。而密云县城，古北口及石匣（1958年修建密云水库拆迁，北移至丘阳建新村，仍沿用旧称）等处则是必经之路。

中国历史上许多重要事件，都充分反映了密云的特殊地位和作用。秦末陈涉、吴广因被征去渔阳戍边误期而率众起义，渔阳即今密云地区；西汉末年绿林赤眉起义，密云人盖延、王梁成为义军重要首领；明末李自成军自陕入豫，密云驻军纵火焚署以做响应；清末义和团运动，密云遍地设坛，焚烧教堂；1933年日本侵略者向我长城各口进犯，中国军队奋起抵抗，古北口长城抗战威震中外；1938年中国共产党创建平北抗日根据地，涌现了人称"小白龙"的白乙化等无数抗日民族英雄。

据清光绪七年（1881年）《密云县志》记载，历代文人歌咏密云山川风物者甚多，最早的有唐代陈子昂谒邹子祠诗，宋代苏辙咏龙潭诗，以后还有欧阳修、韩琦、李鸿章等，连康有为也有咏龙潭的诗句。譬如唐代苏拯《邹律》诗曰："邹律暖燕谷，青史徒编录。人心不变迁，空吹闲草木。世患有三惑，尔律莫能抑。边苦有长征，尔律莫能息。斯术未济时，斯律亦何益？争如至公一开口，吹起贤良霸邦国。"诗人既咏叹密云山川风物，又寄托了富国强兵的爱国忧民的深情。

综上所述，可见密云历史悠久，山川富丽，地势险要，文化发达。密云民间舞蹈与此有着深刻的历史渊源。

二、密云民间舞蹈沿革

据《密云县志》记，邹子吹律以暖地气。律即古代乐器，这是密云民间音乐的最早记载。宋代著作郎许亢宗在《宣和乙巳奉使金国行程录》称："自良乡六十里至燕山府……北有楼烦、白檀……水甘土厚，人多技艺，民尚气节。"这里说密云"人多技艺"，应包括民间舞蹈。《密云县志》记载："傧俎豆兮伐鼓钟……辟蚩尤兮御丰隆"；"送

神"一章称"援北斗兮挹上尊，鼓吹杂兮铙歌烦，陈部曲兮昔所喷"。而该书又记载"密云即渔阳之西都也。自唐天宝以进宋元兵气未靖民俗日偷"。从这些记述中可见唐代时密云的民间舞蹈已经很是繁荣了。

根据各村会首回忆，密云县的民间舞蹈大多建于清乾隆年间，其中许多花会会档得过皇帝赏赐的銮驾。只有个别会档是明代建的会。东白岩村民白龙潭庙会总会首曹金发（生于1913年）回忆说："八家庄的会有年头了。'唐朝塔，宋朝轩，明朝留下大佛殿'。八家庄的东大庙、西大庙是明朝建的，那时候就有花会了。"八家庄村艺人付文荣也说："西大庙是明朝建的，叫'龙凤寺'，后迁到白龙潭，叫'龙泉寺'。"

据《密云县志》载，龙泉寺在八家庄村西，元代至正年间建立。根据艺人回忆和《密云县志》记载推算，八家庄村花会应起于元末明初，距今已有600余年了。

在密云的花会会档中，有许多号称自己受过皇封，并留有半副銮驾，有的甚至有满副銮驾。如八家庄村的集缘轩会。据该村花会元首曹天印第七代子孙曹洪孝介绍，清乾隆年间皇宫丢失御马，在山东发现，但无法要回，皇家贴榜招贤，请人找回御马。曹天印正在穷困潦倒之时，揭榜应征。到山东以后，见盗马人正在梅花桩上练武。曹天印见他们人多势众，没法下手，于是用腿扫平梅花桩，吓退盗马人，才要回御马。曹天印从此声名大振，被封为"外班马快"，后又被封为"引路侯"。某年，乾隆皇帝到围场狩猎，经八家庄村到白龙潭。乾隆皇帝见白龙潭年久失修，便传旨重修，封曹天印为总监。第二年三月三开潭日前竣工，乾隆皇帝再来，曹天印率本村花会迎驾。乾隆皇帝大悦，欲再晋封，曹天印拒受，甘做家乡花会会首。于是，乾隆皇帝赐曹天印一对金棍和满副銮驾，金瓜、钺斧、朝天蹬、旗、罗、伞、扇，样样俱全。后有大臣（据传为刘墉）启奏，称娘娘出宫只半副銮驾，恐曹天印后有不轨，遂追回半副銮驾。据该村老艺人马春福、赵林合称，他们都曾亲眼见过皇棍、銮驾及乾隆皇帝御批。之后，八家庄村花会被称为皇会，每逢走会，金棍开路。按当地会规，白龙潭庙会时，八家庄村花会未到，任何会档不能上山，而且龙泉寺要用接驾的规格迎接八家庄村花会。

密云花会受过皇封的还不止八家庄村一处，还有北甸子的隆福老会、古北口的福缘善会、上甸子的四合会以及康各庄、溪翁庄、蔡家洼的花会等。如四合会是由下甸子、涌泉庄及大开岑等村的花会组成。下甸子是清代皇帝到热河的必经之地，皇帝到时，都由这档花会接驾，于是皇家赐其半副銮驾。又传，一年夏天，乾隆皇帝去热河遇潮河涨水，下甸子花会接驾到该村，因之该村遂改名为到皇店。

康各庄村民李振如（1908年生）介绍说："我村范家姑奶奶是西宫娘娘，我村花会是娘娘赏的半副銮驾。"康各庄村有清康熙年间兵部尚书范承勋墓。据此墓出土文物考证及《密云县志》记载，范承勋是随清兵入关的老臣，汉人，娶妻穆奇觉罗氏，封一品夫人。县志记载范家有女为西宫。范承勋不是康各庄人，但祖坟选在了此处，范承勋年年都来扫墓，在小石尖还为村民打了井，称为"范公井"。

古北口花会由北甸子、北台和汤合三村花会组成，原名隆福会。传说某年乾隆皇帝去热河，遇潮河涨水受阻。而此时隆福会却谢雨过了潮河。乾隆皇帝惊奇有神相助，遂封为隆福老会，赐其半副銮驾及银两。古北口河东、河西两村组成的福缘善会晚于隆福老会，但会档多，技艺高，慈禧太后很赏识，用自己的胭脂粉钱扶持此会。

密云的民间花会直到20世纪20年代末还一直活跃在城镇乡村。1933年日本侵略者侵占古北口以后，到第三次国内革命战争期间，全县民间花会几乎全部停止活动。1948年密云解放后，第一个春节期间，密云城乡万民欢动，几乎所有花会一齐出动。县城及乡村除表演传统会档外，还增添了霸王鞭、腰鼓、扭秧歌及地排子等会档。特别是地排子，按高跷扮装，不要腿子，加进现实生活内容和人物，如斗地主情节以及戴帽盔穿马褂的地主、拿算盘背梢马的账房先生、受苦难受剥削的长工、持枪的民兵等角色，边走边表演，十分活跃。以后，在农历正月初五、十五及九月庙县城的物资交流会期间，县城及乡村也都组织花会活动。1958年提辖庄村的大鼓还应邀到北京参加演出。

后因历史因素，密云民间花会沉寂下来。1976年，密云民间花会再次活跃起来。起初，是各村自发组织活动。1980年，县有关部门为满足

群众要求，于农历正月初六至初八，调集10个公社3个大队花会进城表演。不少乡村，如古北口、高岭、太师屯及东邵渠也在当地组织了花会表演。

三、民间花会的种类及分布

据1982年密云地区民族民间舞蹈普查时的不完全统计，密云过去曾有民间花会39种形式，约335个会档，包括：1.高跷会42档；2.什不闲33档；3.大鼓32档；4.吵子会29档；5.中幡会24档；6.音乐会20档；7.狮子会18档；8.小车会19档；9.少林会16档；10.开路会11档；11.大头和尚逗柳翠9档；12.霸王鞭4档；13.龙灯会4档；14.地秧歌4档；15.二人夺魁4档；16.老汉背少妻4档；17.蝴蝶会8档；18.旱船4档；19.小秧歌3档；20.大头会20档；21.门标会3档；22.大筛会2档；23.竹马会2档；24.灯场2档；25.跑驴2档；26.杠子会1档；27.号佛会1档；28.皇箱1档；29.杠箱官1档；30.凤秧歌1档；31.八炎旗1档；32.牛斗虎1档；33.傻柱子接媳妇1档；34.社火1档；35.莲花落1档；36.罗汉会3档；37.龙王驾1档；38.香尺1档；39.五虎棍1档。

密云花会分布如下。

1. 古北口镇两支花会队伍

（1）福缘善会由河西、河东两个村子组成，会档有高跷会、狮子会、旱船、大头和尚逗柳翠、老汉背少妻、中幡会、轧鼓会、音乐会、吵子会、竹马会、少林会、地秧歌、蝴蝶会、杠箱官、龙灯会、什不闲、凤秧歌、号佛会，上会人员约300人；

（2）隆福老会由北甸子、北台、汤合三个村子组成，会档有高跷会、中幡会、轧鼓会、吵子会、什不闲、少林会，每村两档会，上会人员约120人。

轧鼓：20面大鼓，每个鼓有40多斤重，鼓带斜挎肩，边走边击鼓。鼓声隆隆，惊天动地（摘于《密云县志》第四节"群众文艺"——民间文艺第547页）。

2. 高岭公社四支花会队伍

（1）万缘善会由东关村和石匣镇组成，清代建会，距今约150多年，会档有轧鼓会、中幡会、龙灯会、狮子会、高跷会、罗汉会、开路会、大头和尚逗柳翠、霸王鞭、小车会、旱船、音乐会、吵子会、少林会、什不闲、地秧歌、龙王驾、香尺；

（2）遥亭村9档会，包括吵子会、高跷会、中幡会、罗汉会（大头和尚逗柳翠）、旱船、大鼓会、什不闲、跑驴、狮子会；

（3）东关村4档会，是从前缘善会传过来的，包括龙灯会、中幡会、狮子会、大鼓会；

（4）石匣大队2档会，包括高跷会、罗汉会。

3. 新城子公社五支花会队伍

（1）由蔡家甸、崔家峪、东沟、石沟峪四村组成。会档有高跷会、狮子会、音乐会、吵子会、什不闲、轧鼓会、少林会、中幡会、秧歌、大筛会共10档会；

（2）大角峪村花会4档会，包括高跷会、中幡会、轧鼓会、少林会；

（3）巴家庄花会4档会，包括吵子会、轧鼓会、地秧歌、霸王鞭；

（4）吉家营村花会5档会，包括吵子会、中幡会、轧鼓会、旱船、高跷会；

（5）新城子仁义会7档会，包括中幡会、狮子会、轧鼓会、高跷会、吵子会、什不闲、音乐会。

4. 北庄公社一支花会队伍

和顺圣轩花会10档会，由北庄村和东庄村两个村子组成，清代建会，会档有高跷会、中幡会、狮子会、社火、什不闲、大头和尚逗柳翠、音乐会、吵子会、轧鼓会、莲花落。

5. 四合堂两支花会队伍

（1）莫岭村花会7档会，包括高跷会、小车会、什不闲、音乐会、吵子会、轧鼓会、灯场；

（2）对营子村花会8档会，包括高跷会、小车会、什不闲、音乐

会、吵子会、轧鼓会、二人夺魁、开路会。

6. 卸甲山三支花会队伍

（1）康各庄村花会9档会，包括高跷会、什不闲、蝴蝶会、吵子会、轧鼓会、音乐会、龙灯会、竹马、开路会；

（2）卸甲山村福善圣会6档会，包括高跷会、什不闲、轧鼓会、音乐会、吵子会、蝴蝶会；

（3）河北庄村花会4档会，包括小车会、音乐会、轧鼓会、少林会。

7. 穆家峪两支花会队伍

（1）西穆家峪村8档会，包括高跷会、音乐会、门标会、什不闲、开路会、少林会、吵子会、轧鼓会；

（2）下峪村9档会，包括高跷会、小车会、少林会、罗汉会、音乐会、狮子会、地秧歌、什不闲、霸王鞭。

8. 河南寨四支花会队伍

（1）提辖庄村6档会，包括大鼓会、高跷会、什不闲会、小车会、吵子会、开路会；

（2）平头村2档会，包括少林会与什不闲；

（3）宁村1档龙灯会（两条龙，另有50名儿童手持荷花灯同舞）；

（4）河南寨村1档少林会，全会人员约200人，能表演十八般武器。

9. 太师屯有六支花会队伍

（1）桑园村11档会，包括大头会（唐僧、孙悟空、猪八戒、沙和尚四个角色戴大头道具，唐僧骑一竹马道具，其余三人各持自己的棒、耙、钗、担子，表演《西游记》里的故事情节）、龙灯会、高跷会、竹马会、二人夺魁、大头舞（头戴画有童男童女脸谱的大头道具，实为大头娃娃舞）、少林会、地秧歌、跑驴、什不闲；

（2）上金山村1档会，即狮子会；

（3）松树峪村宝善圣会10档会，包括中幡会、轧鼓会、高跷会、少林会、二人夺魁、什不闲、音乐会、吵子会、蝴蝶会、灯场；

（4）前八家庄村9档会，包括大鼓会、小车会、什不闲、高跷会、中幡会、蝴蝶会、吵子会、音乐会、狮子会；

（5）上庄子村1档会，即大头和尚逗柳翠；

（6）东田各庄村6档会，包括中幡会、高跷会、什不闲、灯场、少林会、大鼓会。

10. 大城子三支花会队伍

（1）由北沟和南沟两村组成，共5档，包括高跷会、中幡会、什不闲、开路会、吵子会。

（2）墙子路村花会2档会，包括狮子会、小车会；

（3）高庄子村公议圣轩花会，共4档会，会档有高跷会、吵子会、什不闲、大鼓会。

11. 溪翁庄两支花会队伍

（1）尖岩村献花圣会11档会，包括高跷会、什不闲、少林会、中幡会、小车会、轧鼓会、狮子会、大头、二人夺魁、蝴蝶会、吵子会；

（2）溪翁庄村花会10档会，包括高跷会、狮子会、小车会、龙灯会、蝴蝶会、吵子会、轧鼓会、什不闲、开路会、音乐会。

12. 西田各庄六支花会队伍

（1）大辛庄村5档会，包括高跷会、杠子会、开路会、小车会、竹马会；

（2）西田各庄村4档会，包括老汉背少妻、什不闲、少林会、高跷会；

（3）疃里村1档少林会；

（4）仓头村2档会，包括大头和尚逗柳翠、二达子摔跤；

（5）韩各庄村1档高跷会；

（6）董各庄村11档会，包括狮子会、门标会、高跷会、什不闲、吵子会、音乐会、小车会、开路会、中幡会、轧鼓会、大头和尚逗柳翠。

13. 石城两支花会队伍

（1）王庄子村花会共8档，包括高跷会、小车会、中幡会、八炎旗

（八面大旗：有由皇帝控制的正黄旗、镶黄旗、正白旗，这是上三旗。有由诸王、贝勒统辖的镶白旗、正红旗、镶红旗、正蓝旗、镶蓝旗为下五旗）、轧鼓会、音乐会、吵子会、狮子会；

（2）石塘路意和圣轩会共12档，包括高跷会、狮子会、什不闲、吵子会、中幡会、轧鼓会、小车会、龙灯会、牛斗虎、音乐会、旱船会、秧歌会。

14. 东庄禾一支花会队伍

令公村花会共7档，包括音乐、中幡会、什不闲、高跷会、吵子会、狮子会、轧鼓会。

15. 冯家峪两支花会队伍

（1）西庄子村花会共12档，包括高跷会、中幡会、大头和尚逗柳翠、小车会、狮子会、大鼓会、吵子会、二人夺魁、什不闲、老汉背少妻、门标会、开路会；

（2）下营村花会共10档，包括高跷会、轧鼓会、中幡会、狮子会、小车会、什不闲、开路会、音乐会、吵子会、老汉背少妻。

16. 东邵渠两支花会队伍

（1）西邵渠村重兴老会，明末建会，距今640余年，共8档会，包括高跷会、小车会、什不闲、五虎棍、大筛会、轧鼓会、凤秧歌、吵子会；

（2）石峨村花会共2档，包括高跷会和吵子会。

17. 不老屯两支花会队伍

（1）不老屯村花会共5档，包括小秧歌、什不闲、旱船、霸王鞭、高跷会（表演孙悟空三打白骨精的故事情节）；

（2）燕落村花会共11档，包括高跷会、中幡会、轧鼓会、音乐会、吵子会、什不闲、狮子会、罗汉会、小车会、开路会、傻柱子接媳妇。

18. 上甸子四合会

由上甸子、涌泉庄、大开岭、下甸子四个村组成，共7档，包括中幡会、狮子会、轧鼓会、吵子会、音乐会、高跷会、什不闲。

19. 密云县城三支花会队伍

（1）南菜园花会2档会，包括高跷会、小车会；

（2）一街花会1档会，即高跷会；

（3）二街花会2档会，包括高跷会、小车会。

20. 半城子乡北香峪村花会

少林会1档。

21. 十里堡三支花会队伍

（1）清水潭村花会1档会，即霸王鞭；

（2）岭东村花会1档会，即霸王鞭；

（3）庄禾屯村花会1档会，即高跷会。

22. 巨各庄两支花会队伍

（1）八家庄村花会10档会，包括蝴蝶会、中幡会、音乐会、吵子会、狮子会、大鼓会、大筛会、高跷会、什不闲、小车会；

（2）蔡家洼村花会4档会，包括少林会、什不闲、高跷会、开路会。

四、密云民间花会的风俗习惯及传说

关于密云民间花会的会规，至今尚未发现文字记载，大多则是约定俗成，既有一致性，也有地区性，许多都是根据地区特点，多年自然形成，或者是各会档自己制定，地区性很强。

（一）统一的会规

密云蝴蝶会遵循民间花会各会档共同遵守的规矩——会规。这种会规大体包括起会、表演序列、供桌前表演、拜会、走会时超越其他会档、传呼与催会、请会等方面的规矩。

1. 起会规矩

过去起会讯号大多用炮，也有用火枪代替的，只有西邵渠花会用大筛。一般第一声炮响为化装讯号；第二声炮响为穿戴整齐，准备出发讯号；第三声炮响为起会讯号，喜乐齐鸣。

2. 表演序列规矩

一般规矩是皇会显首，在前边；没有皇会称号的，依会史排列，资

格老的在前面。再有的方法是按榜排列。准备出会时在庙会之前张榜公布，公布早的排在前面。一般情况下，三月三白龙潭庙会是八家庄村花会领先；古北口庙会则是隆福老会领先。

3. 供桌前表演规矩

在走会前，预放供桌的主家，要事先与花会总会首联系，总会首会根据摆放供桌的情况安排走会路线。摆桌主家可点会（指名要哪档会在自己家门前表演），被点到的会档在主家门前打场表演，没有被点到的会档自行离去。各会档设专人收敛供桌摆放的点心、花生、瓜子、烟、酒等物。规则是谁在主家前打场表演谁收。富裕的主家为了多看表演，食物也会随时增添。

4. 拜会规矩

村与村之间相互拜访时，被拜访的村子倘若拒绝，则要用两面花会的三角会旗十字交叉立在村口表示。拜访者被拒绝，感到是对自己的羞辱而一定要求进村表演时，可在村口起乐三通，并表演最精彩的会档，直到对方会首出村交涉，允许或说明拒绝缘由才罢。一般情况下，受拜访村都是热情迎接拜访者。

5. 走会时超越其他会档规矩

行进表演时，后面会档如需超过前面会档[1]，无论什么原因，均需会首出面与对方会首协商。经同意后，前面会档停止表演，列队两厢，让出中间，后面会档偃旗息鼓，会首在前拱手道谢，迅速穿过。倘若不遵守此规矩，会引起纠纷。

6. 传呼与催会规矩

各会档在第一遍讯号后化装，但动作肯定快慢不齐，会首如果发现迟缓者就要催装。而有的会档又不愿催装人进门，于是便事先在本会门口插面本会档会旗，催会人见旗不能直接入内，只好在门口轻击大筛以示催促，另外再拿香尺旗在门口等候，门内人见此，方肯放人入内或派人出门交涉。

7. 请会规矩

密云庙宇数量甚多，在清代皇帝赴热河的御道两旁，就有庙宇近

百座。其中石匣有庙40余座，古北口有庙40余座。在这些庙宇中，农历三月三白龙潭庙会、三月十四黍山庙庙会、四月二十八天齐庙庙会、朝都庄[2]庙庙会、五月十三关公庙庙会、五月二十八马庄子庙庙会、九月二十五药王庙庙会、九月二十七真武庙庙会、十月初九石匣娘娘庙庙会、古北口正月十八玉皇庙庙会、正月十七火神庙庙会、四月十八娘娘庙庙会、四月二十八药王庙庙会及四合堂四月二十三娘娘庙庙会等都有民间花会活动。

从密云香火最旺的几个庙会看，其中也有个规律，即庙会时间大多是在农闲期间，除春节期间娱乐性花会，三月三龙潭庙会、九月二十七真武庙会均在农活不太忙的季节。龙潭庙会正是春播用水时，祭祀龙王以求风调雨顺，这是农民的普遍愿望。

如遇旱年需要增加祈雨活动，而大户人家有婚丧嫁娶庆典事宜时也要请会，同时要负责请会的伙食，如果是许愿请会，则由请会者承担会档伙食及费用，一般要先与会首协商，可承担全部费用，也可部分承担。

（二）地区性会规

密云民间花会除要遵守各会档都要遵守的规矩外，还要遵守一些属于地区性特有的会规，如属于各庙会或会档约定俗成的规矩。

1. 三月三龙潭庙会以八家庄村花会为首

凡是来参加龙潭庙会的会档，一律都要在山门外等候。八家庄村花会也不直接入内，需龙泉寺和尚下山到山门口迎接。龙王驾在先，和尚要向龙王驾施礼，请驾进山，接驾到庙中以后，由香尺进香、升表、演唱之后，各会档鼓乐齐鸣，方可上山表演。

2. 八家庄可以教训和尚

据传说，白龙潭的龙泉寺属八家庄村，因此这里的和尚统归八家庄村管辖，倘若有和尚不服管理的，八家庄村可以教训（打）和尚。据该村老年人回忆，这种情况在中华人民共和国成立前曾出现过三次。

3. 三月三龙潭庙会送活猪

一般三月三龙潭庙会前，八家庄村都是预先把粮、肉等食品送到庙

中，倘送猪肉，必须是小猪。两头活猪赶上山，由村民在寺外树林中宰杀，杀后先上供，然后由和尚做成熟食，供八家庄村花会所有人员享用。而其他村花会的食物则由自己解决，和尚不管。如石匣的花会是自己花钱买饭，东田各庄花会自己派人做饭。

4. 八家庄村的狮子带崽儿

据传，有一年，八家庄村花会到平谷丫髻山庙会走会，在和外村花会比狮子舞时，八家庄村的狮子被外村的狮子给骑上了，意为交配。按民间花会会规，从第二年开始，八家庄村的狮子必带幼崽出会，取生了小狮子之意。以后不仅走会带幼狮，但凡八家庄村的师傅被外村请去传授狮子会时，也必传授带幼崽的狮子舞。这也是民间花会中艺人们认可并严守的会规。

5. 石塘路规矩

石塘路花会的狮子，必须是一青一黄两色（根据待查）。每年农历正月初十至正月十五的六天里，唱戏三天，走会三天，花会在戏台前广场表演，其中狮子、牛斗虎两档会最为活跃，它们可以在戏台旁翻上滚下，甚为壮观。

6. 隆福老会先行的规矩

据古北口上甸子村村民传说，在乾隆年间，皇帝由热河回京路过古北口，正值北甸子村花会赴黑龙潭谢雨回来，乾隆皇帝问是何会，答曰北甸子老会；乾隆皇帝便问了句"是老会"？因此，该村花会回村后即改名为"隆福老会"。"隆福"二字是借乾隆皇帝洪福，"老"字则是借乾隆皇帝的金口玉言。此后，隆福老会资格老于皇会，朝顶拜庙两会相遇时，隆福老会在先，皇会于后，渐渐形成了规矩。

7. 杠箱官权力大

此会是花会中的一档，二人抬一根皇杠，一人扮成县官样子，骑在杠上，称杠箱官。装扮的三班衙役跟随其后，甚是威风。在走会期间，以他为首，权力很大，除指挥花会，地上的治安也由花会维持。杠箱官对扰乱秩序的人，可令手下衙役罚、打甚至关押。可是会期过后，杠箱官则要到大小衙门去谢罪。

8. 其他礼节与规矩

此外，还有一些其他的礼节和规矩，如请外村的花会来本村表演，要提前差人送达请帖，迎会时要到村口击鼓相迎；两会相遇时，要互换拜匣，相互问好，寒暄之后，新会（新成立的花会组织）要让老会先行；凡入会者必须服从统一指挥，随叫随到；不允许参与赌博，不许酗酒；共餐时，吃多少拿多少，不允许浪费粮食；走街表演时，主人门前摆放的食品绝不允许收取；如有人违反了会规，会受到严厉的批评，不接受批评的会立即开除。

五、密云民间花会的传说

密云民间花会形成久远，会档众多，庙会频繁，所以，有关民间花会的传说也很多。谨举一些典型事例以示一斑。

1. 助毅军救慈禧

清咸丰皇帝病故承德。慈禧被肃顺软禁后，密令驻古北口城守营（俗称元营）毅军速往救驾，捉拿肃顺。传说，毅军接旨后，扮作花会，除少林会外，军械都藏在花会衣箱内，12个小时急行180千米路，从古北口赶到承德离宫，救了慈禧。慈禧大加封赏，把该营赐名为"飞虎军"。慈禧又从自己的胭脂粉项下拨给银两，健全当地花会，以供驻地官兵娱乐，并定为皇会。在杠箱官会档中，有慈禧特许的飞虎旗执事。

2. 戏警察巧脱身

1928年，方振武队伍在古北口开庆祝会，有花会表演。沿街机关、商户摆茶设点以示欢迎。警察局三分局局长王玉峰门前不设茶点，会档上的人很不满，当时什不闲会档上的朱朝栋（外号猪头冻）身背锣鼓架，小丑模样，见景生情随口编唱了些戏谑之词。王玉峰带老婆及警察数人正在门口看表演，什不闲故意开他的玩笑："紧打锣鼓慢把锣磕，我把今晚的事儿说一说，警察你别看我长得丑，一定得给警官当个小老婆。"观众无不捧腹大笑。王玉峰十分尴尬，恼羞成怒，他即令停会。会止后时间不长，少林会档的人以及一些群众，打着"打倒王玉峰"的小白旗，包围了三分局。警察见势不妙，由后墙化装逃跑。

王玉峰依仗伪冀东防共自治政府主席殷汝耕是其舅父，找密云伪县长告了状。伪县长派人到古北口欲抓会首惩办。会首请本地人张锡元（在察哈尔当过都统，曾捐资创建古北口小学，颇有声望）的哥哥张慨然出面。张慨然自称为会首，衙役们不敢惹，最后伪县长从中调停，这场官司打了几年，不了了之。

3. 弄假成真

一年，一个姓崔的杠箱官表演非常滑稽，他的小舅子见其在杠上丑态百出，随口骂了句"看你这德行"。杠箱官听了心里不是滋味，便利用"职权"命衙役把小舅子押起来，其本意不过是一个玩笑，教育一番，抖抖威风。不想会务事太多，杠箱官把关押小舅子的事给忘记了，会期有权押，会后则无权放人。最后，杠箱官不得不托人具保，请官府放人。

4. 杠箱官斩凶犯

传说一年走会时，古北口外的三个恶棍把一个看花会的蒙古族姑娘抢走，杠箱官当即派少林会20多人追捕。抓获后，杠箱官审问属实，下令正法，枭首示众。会后，杠箱官将此案呈报提督，就算了结了。

5. 最出名的高跷公子

提辖庄高跷会在丫髻山庙会上，与外县高跷会比艺背剑跳礓磋，即将小腿向后抬起，手臂屈肘在肩上方握住跷腿，用单腿跳行上山的42级台阶，再跳下来，往返至少要12次，这是高跷中最为精彩的部分。高跷会中扮演公子的人要用此方法将会档中的12个角色一一请上山。在请的过程中，公子不但要一级级跳台阶，还要不断表演技能，取悦名角色，如遇角色中的老座子故意为难，那公子可就惨了。他就要几上几下，直到老座子满意同他上山为止。在本次比赛中，提辖庄高跷会公子取胜，高跷会和公子都出了名。

6. 邵渠轧鼓叫得响

一年，在丫髻山庙会上，西邵渠轧鼓会队伍被庙会拥挤的人群冲散，四散的鼓手们鼓点不停，响声一致。凭借鼓声，踩着鼓点，四散的鼓手们从山上山下聚拢而来，硬是一个不差地找到了自己的方阵，自此

得到"邵渠轧鼓叫得响"的称赞。

7. 蝴蝶会另一来历说

据传，八家庄村建会时原没有蝴蝶会。有一年，八家庄村人人闹眼病，皇帝跟曹天印说，你们成立蝴蝶会，子孙后代的眼睛被"糊"住了，就永不闹眼病了，于是就有了蝴蝶会。此后，村里的人还真的没再闹过眼病。

8. 消灾祛病一法

据传，如果谁家的小孩子养得娇，或总闹病，怕立不住，可将小孩子从狮子会中的狮子口中送进去，再由其肚子下方抱出来，就可以消灾祛病，健康无忧。

9. 尖岩拜师

一年走会，八家庄村村民看到尖岩村蝴蝶会表演，八家庄村村民说了句"尖岩蝴蝶是死的"，这话被尖岩村会首听到，不答应，硬要八家庄村演活蝴蝶看看。被逼无奈，八家庄村蝴蝶会上场，演得活灵活现，于是尖岩村蝴蝶会现场拜八家庄村蝴蝶会为师。

10. 无言的信守

传说，蝴蝶会的表演必须是单数蝴蝶，这是祖辈传下来的嘱托，谁也不敢冒犯。所以，密云区内的蝴蝶会均由3、5、7单数人员组成，无一破例，无言信守。

六、重点会档的表演风格及程式

密云的民间花会表演，归纳起来八个字即可概括，就是走、扭、逗、唱，跑、跳、翻、打。前四个字为趣味性的表演，后四个字为技巧性的表演。这些表演又因所处的地理位置不同，受外界花会影响程度不同以及当地的风俗习惯不同等众多因素的影响，各自形成了自己独特的表演风格和在不断改革中求得变化、发展的表演程式。

民间花会俗称"走会"或"扭会"。走和扭在密云高跷会上体现出两种不同的风格特点。例如古北口、东田各庄及八家庄等地的高跷会，因常为去热河避暑的过往皇帝表演，备受皇家恩宠，并有赏赐扶持花

会，封为皇会，这些花会受皇家经过时声势浩荡的皇威感染，因之从声势到动作也有不可一世之威风。他们的服饰多为绫罗绸缎所制，整体观看，富丽堂皇。器乐配备齐全，节奏平衡而鲜明，声音洪亮而庄重。步伐扎实，动作舒展大方，走起来犹如圣人方步，给人盛气凌人之感。扭起来又文质彬彬，给人以轻松、游闲自得之感。然而，河南寨、西邵渠、蔡家洼、松树峪、大城子、新城子等地的高跷会，因当地武术少林的盛行，在走与扭的表演中，则突出了矫健、豁达的风格特点。步伐略起跳，步与步之间为跨越行，并加有大量的翻打技巧动作，使表演内容更加丰富，且高人一招，受人喜爱。

高跷会又因所表演的故事情节不同，因而所表演的动作风格及表演程式也就有所不同。例如最原始的故事情节为12个精灵吃一个打柴的青年（密云地区现仍有大部分表演此内容），其动作风格来源于12个精灵所变的人物形象。有的会档改为宝莲灯的故事，有的表演白蛇传的故事，还有的改为孙悟空三打白骨精的故事。由于故事内容发生了变化，因而表演程式也就随之变化。而角色的变化也使风格随人物性格特点而相应发生变化。

再如什不闲会档。此会档几乎每支花会队伍中都有，然而他们的表演风格及程式却是五花八门，各有各的高招儿。西邵渠村的什不闲由八个人表演，即先生、丑婆、捞毛的、青头、两个颠锣的，还有两个打霸王鞭的。舞蹈中主要的逗场表演由捞毛的来完成。他的动作幅度大，步伐轻捷，多是前踢步和摇船步。上身稍后仰，双膝弯曲，双肩随步伐不时地上下耸动，头随之左右甩动，神态滑稽可笑。捞毛的表演不受场中固定行走路线的限制，可自由穿梭在各角色之间。这样，使捞毛的表演起来更加灵活、洒脱，活跃着场上气氛。丑婆的表演与捞毛的动作成鲜明的对比，其表演拘谨、细腻，多是羞涩动作，步伐似是缠足女人，小而稳，不抬脚，在正步基础上，一步步前蹭行进，故多为蹭蹭步或半步挪。其动作主要在双臂上，大臂与小臂为略大于90°的夹角，前后舞动，除"叫扇"和一个"羞扇"动作外，从始至终双臂没有过肩的舞动表演，而是沿着一个固定的路线逆时针起圈。两名颠锣的，步伐为十字

步或进退步，双手边击锣，边带锣上、下、左、右飞舞，很有朝气。两个打霸王鞭的不时地从各角色中环绕，舞出各种路线图案，也为整体效果增辉不少。在唱腔逗场中也不拘先生一人演唱，每个角色都有单唱、对唱及合唱，使演唱部分丰富多彩，明快而热烈。什不闲架子位置固定，由青头从始至终地敲打架子上的器乐。

高庄子什不闲的角色与西邵渠村的略有不同。他们是先生、丑婆、两个妞、捞毛的、傻柱子及一个扛架子的小生，一个颠锣的和两个打霸王鞭的。两档会的表演套路大致相同，然而高庄子的开场表演却有自己的特点。即在开场前，两个打霸王鞭的翻着跟头上场，然后表演"飞脚""旋子"等技巧动作。扛架子的小生也用"飞脚"等技巧动作上场，其余随上。这样的开场吸引观众，为以后表演做了较好的铺垫。另外，捞毛的表演风格也截然不同。西邵渠村捞毛的是手持毛扇于右侧胸前扇动；高庄子捞毛的则是右手拿把碗口大的笊篱，上面系有小铃铛，右臂向前平伸，一拍一下，用腕力点动笊篱，其步伐为双膝微屈，上身前倾，后踢步和向左、右方向的横跨步，头随后踢步而伸缩，随跨步而左右甩动。表演机械滑稽，耐人赏悦。舞蹈中的逗场部分是由捞毛的、傻柱子、丑婆及两个妞五人间的互逗，人物复杂，表演中趣味横生。

东庄禾乡令公村的什不闲，由一丑婆一俊婆相互扭逗，一小生扛架子从中烘托来完成整个表演过程，后由先生演唱。

古北口地区的什不闲，由两个丑婆，一个老汉，一个先生和一个扛架子的来表演。

西穆家峪的什不闲，由两个挑逗的，一个小姐，一个先生和一个扛架子的扭逗表演。

太师屯乡松树峪村的什不闲，表演内容为"施公遇难"的逃难途中情节。其角色为施公（先生）、施公妻（丑婆）、丫鬟（傻丫头）、脚夫（扛架子的）及一个小丑五人进行表演。先生从始至终为四方步随另二人走队形，扛架子的做进退跨步或横跨步与丑婆挑逗。二人不时地搭肩调情，背靠背嬉闹并绕场追逐。最有风味的表演还是丑婆这个角色。

她右手持个带荷包的旱烟袋（做吸烟姿态），左手提帕叉腰，动作特点为顺、颠、扭、拙，即抬左脚时左侧身体随之上耸，同时弯右侧腰，面部转向左肩方向；左脚落地时，左侧身体一并落下，落下的瞬间有颠动之感；再接做反面动作，整体观看身体为笨拙的三道弯扭动，加之丑婆的装束及夸张的眼神表情，表演滑稽之极。表演完后，由先生一人即兴演唱。

由以上多种什不闲表演程式可知，在密云地区已形成了多种独特的表演风格及程式，各尽其美，耐人品味。

密云地区的旱船表演也独具特色。遥亭村为表演两条船，两名妇女坐船，两个渔翁划桨，没有唱腔，只靠队形的变化及一些走漩涡、误船等情节用身段来完成表演。而古北口河西村表演两条船，角色则为两名俊姑、一个渔翁、一名男青年。他们不但有队形及情节身段的表演，且有"小四景"等唱腔及数板相伴，载歌载舞，更加赏心悦目。

高岑乡东关村的龙灯会是由两条巨龙和40～50名儿童手持荷花灯相伴起舞的。其人数之多，场面之大，表演起来极具特色。荷花灯围成一个大圆圈，单数人顺时针方向，双数人逆时针方向，同时行走成"别篱笆"状，两条巨龙在圆圈中飞舞，表演"盘玉柱""打滚""戏珠"等技巧动作。此场景在夜间，龙灯、荷花灯照亮半个天空，犹如真龙再现，甚是宏伟壮观，引人入胜。

八家庄村的蝴蝶会表演，在密云地区独占鳌头。此种形式在北京地区也仅密云尚存。它分布在密云县的康各庄村和卸甲山村、古北口河西村、溪翁庄乡尖岩村和巨各庄乡八家庄村。它们的表演大同小异。尖岩村的蝴蝶会原无动作，后请八家庄教师教会。康各庄、卸甲山、河西三个村的表演套路风格相同，只是人数不等。但无论人数多少，只出单数，即三、五、七人表演，另备一人当遇特殊情况替补。原始的表演套路有"挖门""夹篱笆""散子架"等。动作有"行走势""照""抄蝴蝶""狗撒尿""后仰"等。然而八家庄花会在此基础上有了重大突破，无论是动作技巧、队形设计还是画面名称，都给予了正规化的发展，使之更加完美，居于各村之首。

蝴蝶会的表演形式为五至十岁的小男孩装扮成蝴蝶形象，左手持假蝴蝶道具，右手持有带公鸡毛的纸折扇站在男青年（称腿子）肩上表演舞蹈。这种舞蹈很适合在广场和庙会等人多的场合表演。远看不见腿子行走，只见一群五彩缤纷的蝴蝶在人群上空穿梭飞舞。稚幼的演员形象和斑斓的角色形象煞是喜人，令人倾慕。近看腿子的圆场步伐，似彩云流水，飘然顺畅。蝴蝶做"行走势""探海""顶花"动作时，其姿态舒展平稳，似彩蝶展翅飞翔，呈现出静态的美。蝴蝶做"照""抄蝴蝶""后仰"动作时，实为顽童扑蝶，活泼、敏捷、惊险。蝴蝶会的表演给人以"蝶飞人无影，人来戏群蝶"的美好艺术形象，使人赏之、品之、悦之故而醉之。

东田各庄的灯场活动盛况空前，远近闻名，是当地十里八屯男女老幼喜爱参加的大型群众性娱乐活动。据该村村民刘继有介绍，该村清代时传下来的灯场，用秫秸栽成双路灯场，秫秸顶端插蜡烛，设出口、入口，一进一出总长约1500米。当地谚语说："走遍佛像灯，来年四季安。"晚间，各档花会及观众穿越灯场，人中有会，会中有人，景象十分动人。灯场做法是用秫秸扎成捆，构成367根立竿，表示一年365天及一个太阳，一个月亮。立竿上插面彩色三角旗，一个荷花灯，依次排列。再用秫秸按方阵路线连接起来，扎出50个90°拐角，形成九个小方斗，故而得名"九斗灯场"。灯场占地面积为303.6平方米，全程1500米。夜间点燃184盏荷花灯，拔掉守门立竿后鞭炮齐鸣，锣鼓喧天，花会及人群走入迷宫阵。此时，人们忘却一年的烦恼，尽情玩耍，嬉戏。婆娑起舞的荷花灯火与张张笑脸及五彩缤纷的人群交相辉映，欢腾雀跃，灯火通明的人间与满天星斗及月宫相连，真让万物陶醉。

在密云县偏僻的山沟里的四合堂乡末岑沟村曾有一种古老的灯场玩法。文化馆退休干部张继江介绍四合堂乡正月十五的灯场是用桦

◎ 九曲黄河阵图 ◎

木杆挑起驴箍嘴（用铁丝编成斗状，戴在驴或骡子嘴上，以防止它偷吃庄稼的农具），内装烧红的木炭和碎锅铁片，由身强力壮的男青年摇起来，飞舞在空中的驴箍嘴恰似火球，飞溅出来的木炭火星又似流星。配合表演的还有十几名男青年手提萝卜制成的油灯打场，走出各种阵图。勇敢的观众跑进灯场内，躲闪着萝卜灯碰撞，偶尔有被炭火烫疼的发出尖声吼叫，惹得围观者捧腹大笑。

据《日下旧闻考》所记"石瓮记"中描写"燕俗"为"三元正会，酺乐灯火，奥若连山，状于六鳌，生花舞鸟，闭机其中，举火树者万万计"，正是上述两个灯场的表演情形。

古北口汤合村的竹马也很有特点。清代古北口设提督，驻有旗兵，兵中有满族人，也有蒙古族人。古北口还专设了处理蒙藏事务的衙门——理藩院。据当地人回忆，理藩院经常处理蒙古族人的诉讼，所以古北口与蒙古族人常有交往及文化方面的交流。直到今天，古北口仍是汉族、满族、蒙古族、回族等多民族聚居的地方。竹马会档中，五个都督均为蒙古族人装束，一人骑骆驼，一人骑骡子，三人骑马，五个马童均短打扮。表演时，先由骑骆驼的和骑骡子的两个都督打场，开拓出一片表演场地之后，由马童用戏剧中的翻跟头技巧上场，之后表演"飞脚""旋子"等技巧动作，然后下场依次接出都督，逆时针方向绕场两周。而后，骑骆驼的老都督于台中场站立，骡、马于台前均分两边为卧势，老都督和马童念白，接着是众唱，边唱边走场表演。

河西村的杠箱会，据传是乾隆皇帝观赏了河西村的花会之后被赏赐了四箱金银，之后，人们为了炫耀荣誉、以壮威风，才增加的会档。八人抬四个木箱，箱上各插四面三角彩旗。抬箱人跨跳步行走，身体扭动，肩耸动之，并不时将头从杠下钻来钻去，滑稽可笑。由于抬箱人舞动，箱子随之颤颤悠悠，使彩旗上带有弹簧的木疙瘩不时地敲击箱帮，发出"铿叮铿叮"的音响。抬箱人步调一致，木箱按节合拍。箱会后面有个骑在杠上的杠箱官，蓝色官袍，顶戴花翎，跟有四个随从（扮成衙役）。尽管杠箱官当时的权力与地方衙门的县官平等，并可处理前来告状的冤案，但抬杠人仍可随意将其从杠上颠下来，这也是杠箱官表演技

巧的机会。

石城乡石塘路村的牛虎斗，在密云是仅有的一档会。由两人披牛皮道具，一人披虎皮道具表演。道具极为逼真，眼、耳、舌、下巴都会动，牛尾是真尾，虎尾是钢丝拧成螺旋状后缠布而成，可来回甩动。表演技巧有"虎窜牛背""虎骑牛""虎就地十八滚"等。还有一滑稽表演如"虎撒尿"，即用猪尿泡装水，表演者用手挤出水喷向观众。围观者大笑四逃，十分有趣。

七、密云民间花会的特点及其风格

密云有许多民间花会表演内容及方法有其特殊性，如古北口河西旱船不仅有唱，还有数板，演、唱、说三者结合。古北口的竹马一律为男角，穿蒙古族服装，也有唱和数板。

密云的龙灯会，除了两条巨龙外，还有40个左右的小孩举灯同舞。

（一）皇会多

密云主公路——密古路在清代是皇帝赴热河的必经之路，很多花会都有迎接皇驾的历史。如卸甲山、康各庄、八家庄、溪翁庄、新城子、上甸子及古北口等地的民间花会，均称自己受过皇封，并得过半副銮驾。八家庄的集缘轩、北甸子的隆福老会、古北口的福缘善会等会档，也都传自己受过皇家赏赐。

（二）民间花会在人民日常生活中起着重要作用

民间花会在人民日常生活中起着重要作用，包括祭祀作用、娱乐作用、健身作用及政治作用等。密云民间花会除春节娱乐大规模活动，主要是参加庙会祭祀活动。

位于平谷县（今平谷区）的丫髻山，在密云、平谷交界处，距密云县城仅五十华里。所以，每逢农历四月二十八娘娘生日时，密云的八家庄、提辖庄、宁村及东、西邵渠等许多村的民间花会都要到丫髻山朝拜进香。此活动为民间技艺交流搭建了平台，增进了友谊，强健了体魄。

另一重要活动就是三月三白龙潭龙王庙的求雨、谢雨等祭天及农贸集市活动。该活动使民间信仰得以释怀，也是一方地域文化及农贸发展

的衍生之场所。

（三）群众基础雄厚

密云的民间花会群众基础十分雄厚，不仅组织规模大，参加人数多，而且广大群众对花会活动给予了很大支持。如西邵渠村花会，服装道具平日均分散存放在各家各户，从未受过损失。走会期间，本会档人员各家轮流管饭。据1980年调查时村干部介绍，该村六七十岁以上的人，90%走过会。

（四）组织严密，会规严格

不但各档会有会首，而且全村或数村联合的花会还有总会首。走会期间，会旗即为令旗，由总会首指挥。

（五）延续着古老的燕侠民风

各档花会的会首和每个会员都保留着燕侠民风，具有好胜的心态。这不单是为了出名，更主要的是为了受到尊重。在某些情况下，如果一旦败在别人手中，则要永远服输，尖岩拜师、八家庄的狮子带崽儿就是很好的例证。

八、表演方面的特点

1. 扭逗为主。如高跷、小车会等会档。

2. 说唱为辅。如高跷的曲牌演唱均在表演之后收场之前进行。

3. 音乐助威。如压鼓、响声震天，传送数里之外。

4. 技艺表演。民间花会的整齐服装，艳丽色彩，自然会博得喝彩，但影响声誉的主要还是技艺的高低。如八家庄的狮子，因技低一筹，而成了永远带崽儿的会档；蝴蝶会则因技高而被拜为师父。由此可见，密云的民间花会非常重视技艺的表演。八家庄的高跷表演中，有一个叫"堆香山"的特殊程式。晚上，演员手持香火，用桌椅搭出层次。渔翁、陀头在最上面，两边文武及锣鼓成掎角之势。远看由香火构成山字，十分壮观。这在密云数十档高跷会档中是独一无二的。八家庄花会之所以受尊重，在白龙潭庙会中能享受特殊待遇，主要是因为他们掌握的表演技巧十分高超。

纵观密云300余档民间花会，表演上各有其特点。有的是内容需要而突出了特点。如高跷的表演之后的曲牌演唱，不可能在木腿上边做着强烈动作边表演边演唱，那样既有危险也不易唱齐，只能在平缓之后进行。小车会本身就富于浓厚的生活色彩，扭逗起来使这种生活色彩更加强烈。其表演过程能充分表现故事情节，舞蹈语汇相当丰富。一方面观众通过其表演已经领会了其全部故事情节，另一方面小车又不像高跷演员人数多，高高在上。如在强烈的表演动作之后进行演唱，就是画蛇添足了，所以扭逗就成了小车会的特点。再有就是地区的生活反映到花会中后也形成了表演特点。如深山区的石城，"牛虎相斗"原是当地传说的民间故事，一牤牛与虎斗红了眼，每夜半必越出围栏与虎相斗。数日相持，牛凌晨必归，大汗淋漓，疲惫不堪。主人疑惑，细观之后，在牛角上绑缚尖刀，虎终于被杀。主人得虎剥皮绷于房山干墙上，一日牛见虎皮，猛抵而亡。这个故事移植到花会中，开成了密云的特有会档，其生动、逼真的情节表演又形成其特殊的表演特点。又如四合堂乡的灯场，驴箍嘴也为花会道具，利用木炭迸溅出火花，构成优美图案，这是山区生活于艺术生活中的再体现。

1984年3月

注：本文为1984年密云县文化馆配合北京市编写"北京民族民间舞蹈集成"时对密云县民间舞蹈情况进行调查后撰写的报告，由李善文、陈海兰合作撰写。从现在来看，该报告极具史料价值，故附录于后。

注 释

[1] 超越前面会档通常有两种情况：一是后面的会档要到前面供桌主家去表演；二是后面的会档因回村路途遥远，需提前收会。

[2] 据《密云县志》第47～48页记载："1954年，全县设9个区，125个乡镇，镇下领386个行政村。"朝都社为七区后朝都庄乡的后朝都庄、前朝都庄的总称。

附录二 北京市民间舞蹈现状调查 报告（2009年）

　　北京市民间舞蹈的发展与走向受社会政治、经济、文化、生活水平及地理环境影响很大。迅速发展的经济及外来文化严重地冲击着传统文化，城区和郊区经济发展及地理位置的不同直接影响着民间舞蹈的不平衡发展……众多因素造成北京市民间舞蹈发展的多样性和复杂性。

　　此次向本市18个区县文化馆发送了北京市民间舞蹈现状调查数据表，至今共收集上来9个区县的数据表，我们认为这不能代表全市整体现状，于是又对2007年18个区县各自完成的《非物质文化遗产资源普查汇编》进行了汇总。经统计得出，截止到2007年年底，全市18个区县的《非物质文化遗产资源普查汇编》共记录北京市民间舞蹈会档班社27个，舞蹈377个，其中舞种有52个（包括武术杂技类）。与《北京卷》相比较，舞种消失1个，新发现的舞种3个，2000年以来新兴的舞蹈形式有4种。

一、北京市民间舞蹈发展现状

　　北京市委、市政府及市文化局一直非常重视群众文化工作，举办了多期文化广场系列活动，以及春节文化庙会评选、国际文化交流等活动，为民间文化艺术搭建了更广阔的平台，使民间舞蹈有了展示和发展的机会，表演水平相应也大有提高。特别是北京市文化局普及与推广的三批"北京新秧歌"和"星火工程"，以及与北京电视台联合举办的"舞动北京"舞蹈大赛，不但为广泛开展群众性民间舞蹈起到极大的促进作用，而且为全市民间舞蹈整体水平的提高起到了关键性的、决定性的作用。同时，在全市非物质文化遗产保护中，民间舞蹈列入北京市市级非物质文化遗产名录的有13个舞种，共29个节目；列入国家级非物

质文化遗产名录的有两个舞种，共4个节目。非物质文化遗产保护工作大大激发了民间艺人的保护意识和传承热情，使濒危的民间舞蹈得到抢救，使活跃在人们生活中的民间舞蹈有了更加鲜活和强健的生命力。然而传统民间舞蹈在传承与发展过程中也有不太乐观的现象，例如演出机会少，好不容易排练出来的节目，没演几场就散伙了，第二年还要重新培养；人才稀少，培养出来的人才没用多久就走了（指参加工作）；城市拆迁造成表演人员居住分散，也使民间舞蹈的组织受到影响；村里大部分年轻人都有工作单位，排练时间不好调配；中小学生只能在寒暑假时排演，周末时间用得过多，家长会有意见；购置服装道具乐器昂贵，经费来源是个难题；演出过程中发生的用餐、交通费及排练时发生的伤残、交通意外问题都是困扰组织者的焦点问题。这些现实困难对民间舞蹈的发展产生了一定的影响。

（一）目前北京市发展较好的传统民间舞蹈

北京市传统民间舞蹈中有代表性且发展较好的有京西太平鼓、花钹大鼓、武吵子、狮子舞、龙舞、旱船、高跷秧歌等。

这些民间舞蹈表演风格鲜明、气氛欢快热烈，道具造型独特美观，音乐大部分用的是打击乐器，能够营造沸腾火爆的气氛，并很好地抒发人们热爱祖国、赞美祖国的情怀。更重要的是这些舞蹈形式很容易与现时代接轨，只要增加表演人数，服装略加装饰，队形画面稍加变化，就能营造出阵容强大、气势磅礴的欢乐场面，成为各种庆典活动中必不可少的节目。

发展较好的民间舞蹈除自身优势外，各地区民间艺人和文化馆舞蹈干部在传承与发展上也起到了极其重要的作用，使民间舞蹈得到相应的提高和更广泛的普及。例如成为首批国家级非物质文化遗产名录项目的门头沟区京西太平鼓，经过舞蹈工作者和民间艺人的努力，编排出适宜不同人群表演的舞蹈，并在多种舞蹈大赛中获奖，还多次到国外进行友好交流演出。其主要有三种不同类型的舞蹈，一种为适宜中老年人表演，这种形式基本保留了传统太平鼓的原貌，属大众普及型；第二种为适宜中学生表演，这种表演形式是在原太平鼓的基础上给予了提高，动

作动律更强调青年人的活力和爆发力，属于舞台型；第三种为适宜小学生表演，本着教育从娃娃抓起的原则，将小学设为民间舞蹈京西太平鼓的传承基地，在小学生中进行太平鼓基本知识的教育和动作的训练，让孩子们潜移默化地接受和了解传统艺术，同时还编排出儿童舞台舞蹈，让孩子们感受传统民间舞蹈经升华后所具有的艺术美感，这属于传承型。再有昌平区后牛坊村花钹大鼓，从20世纪80年代至今，区文化馆干部刘士增与传承人高如常、郝维栋多次参与各项文化赛事和大型艺术表演，并不断修饰与完善，使花钹大鼓沿袭至今，仍备受人们的喜爱，并成功地申报为国家级非物质文化遗产名录项目。

北京市这样的舞蹈干部和民间艺人很多，正是由于他们的努力，才使得传统的民间舞蹈很好地承接过来、传承下去。

政府的倡导与支持也给民间舞蹈极大的生存与发展空间。2001年，北京市文化局曾出资25万元，由北京群众艺术馆舞蹈干部及文化馆舞蹈干部组成编导组，对花钹大鼓进行加工提高，并请北京舞蹈学院的专家一起研究修改方案，使该舞蹈在队形变化上和舞蹈的动作上都丰富了许多，服饰更加鲜明，道具鼓的运用更加灵活多变，彰显其舞蹈的活泼气势。在全国"山花奖"鼓舞大赛中，花钹大鼓获得最高奖项"山花奖"。

北京市文化局还出资开展全市民间舞蹈大赛、文化广场系列文化活动、五月鲜花群众舞蹈大赛、春节文化庙会评选、星火工程、"舞动北京"舞蹈电视大奖赛、北京新秧歌大赛等文化赛事，及非物质文化遗产保护工程所开展的相关传统文化活动，均为民间舞蹈的生存和发展提供了适宜的土壤和广阔的平台，使传统民间舞蹈得以有效地传播和发展。

（二）北京市消失和部分消失的传统民间舞蹈

本次调查并不是很深入、细致。有的民间舞蹈是失传还是仍有老艺人在世，不好断言。为此，将把握不准的民间舞蹈用"消失"一词表示。

据不完全统计，北京市民间舞蹈自《北京卷》一书出版后，相继消失和部分消失的有牛斗虎、藤牌五虎、大头和尚逗柳翠、老汉背少妻、

怕老婆顶灯、太少狮、九狮同居、杠箱、蝴蝶会、什不闲、扑蝴蝶、跑竹马、童子棍会等。像牛斗虎、藤牌五虎近30年来从未见过，基本可以说是失传了。大头和尚逗柳翠、老汉背少妻、怕老婆顶灯、太少狮、九狮同居也很少见了，有的是改变了表演形式，有的是艺人还在世但无人表演了。其他几个民间舞蹈均存在地区性消失的现象。

1. 20世纪80年代民间舞蹈消失情况

（1）在《北京卷》普查阶段，由于基层担任舞蹈普查的人不完全是舞蹈干部，舞蹈知识和记录水平均有限，所以收集的舞蹈不够详尽，这可能就丢失了一部分。（2）在编撰《北京卷》时，因人力、经费有限，只是将具有共性、代表性、特色鲜明的舞蹈编入卷内，那些独具特色但挖掘起来较困难的民间舞蹈很遗憾地被省略了，这也造成了一部分民间舞蹈的消失。（3）《北京卷》1992年编辑完成后，本应趁老艺人还在世，将这项工作延续下去，继续做补救工作和研究工作，但遗憾的是，市群众艺术馆舞蹈干部和借调的业务干部组成的专题编辑部随《北京卷》的出版而解体，对北京市民间舞蹈的深度挖掘、研究及开发利用等后续工作也同时搁浅。转眼至今近20年了，未入卷的这部分民间舞蹈恐怕随老艺人的故去而完全消失了。（4）忽略了戏曲类节目中的民间舞蹈成分，也造成人为的消失现象。如什不闲，当年在北京市大部分区县都有这一表演形式，但叫法不同，表现也各异。有的类似于传统戏剧，有的是带有故事情节的小剧目表演，有的是即兴演唱加表演，有的是以一先生携家眷家丁在逃荒路上的凄惨情景为演唱和表演内容。前两种表演形式可归于戏曲类，而后两种形式人们通常都将其认为是曲艺类，但实际上后两种形式的表演舞蹈成分占比较强，有固定的表演套路，有鲜明的人物个性动作，有完整的表演程式。例如什不闲，它有多种人物角色，有固定的表演套路，又有各自不同风格的特定动作，舞蹈成分及表演韵味很浓，因此，《北京卷》编辑部将其按民间舞蹈记录在书中。然而，即兴演唱加表演的什不闲就没有被收集上来，更没能入卷。从本次调查情况来看，大部分仍没有将什不闲这一表演形式列入民间舞蹈中来。非常可惜的是，据本人了解，在顺义区什不闲表演中，先

生戴的是弹簧帽，表演起来非常风趣幽默，而现在从顺义区的现状调查表中却找不到这种表演形式了。其他几个区县此次调查也没有调查上来，这可能是调查者不了解节目的具体表演方法，仍认为是曲艺节目的缘故吧。

2. 民间舞蹈在不同地域的消失情况

例如杠箱，在西城区、朝阳区、丰台区、大兴区、通州区、密云县都曾有过，然而20多年过去了，朝阳区杠箱仍在活动，当年原崇文区没普查到杠箱这一表演形式，现今也将其恢复了，并列入了北京市级非物质文化遗产名录。其他四个区县的杠箱已消失了。再有花钹大鼓，昌平区、丰台区、门头沟区、怀柔区、海淀区同为成年男子打鼓，儿童舞钹，但各自的表演风格却差异很大。昌平区的花钹大鼓儿童情趣很浓，从始至终使用欢快的跑跳步步伐，动作也比较舒展大方，队形变化也很丰富，沿袭至今，无论是表演动作，还是传承方法，以及会档的组织管理越来越好，已进入国家级非物质文化遗产保护名录；门头沟区的花钹大鼓（也叫"锅子会"）表演套路非常严谨，鼓点节奏明快，套路丰富，表演动作以翻筋斗等技巧动作为主，也进入了北京市级非物质文化遗产保护名录；丰台区的花钹大鼓在《北京卷》记录中有气势磅礴的仪仗队伍，即队伍最前面是四个人挑着"笼幌"（五层圆形屉状，上面插有四面黄底儿蓝边儿三角旗，旗头儿对角用绳子连接起来，上面系有小铃铛儿，随扁担颤动发出悦耳声响），后面是八名男子手持龙头拐式的"沉子"乐器，随大鼓和花钹的鼓点敲击节奏，再后面是十六名舞花钹的儿童在六名男子高举的"文帐"（用粗布缝制装点成的遮阳工具）下表演，最后才是十名青壮年威武地挥槌击鼓。怀柔区的花钹大鼓（也叫"花钹子"）从服饰到表演都有浓厚的武术味道，动作舒展敏捷，与其他地区区别很大。海淀区的花钹大鼓是文钹子和武钹子相混合的表演，有自己独特的表演风格。以上几个地区的花钹大鼓，虽然同属鼓钹类舞蹈，也都叫"花钹大鼓"，但表演风格各异，程式不同。怀柔区花钹大鼓虽进入《北京卷》，但现实表演没有了。更可惜的是海淀区文钹子和武钹子相混合的花钹大鼓也不见了。北京市像杠箱、高跷、太平鼓、狮

子舞、小车会、旱船、蝴蝶会等都存在部分地区整个舞蹈消失的现象。这些民间舞蹈虽名称和表演形式类似，但表演风格各有独到之处，消失令人非常惋惜。

3. 民间舞蹈中还有演唱部分和道具消失的现象

如京西太平鼓，自明代开始在北京流传，到了清末，在北京地区已经很普遍。传统表演形式有两种，即边打边舞和边打边舞边唱。而今，有的地区仍保留了边打边舞边唱的形式，有的地区演唱部分没有了，只剩下舞蹈成分的表演了。高跷这一舞种在一些地区也出现了如此现象。

过去，民间舞蹈所用道具都是民间的扎糊匠和铁匠们制作的，由于地区不同，艺人们的手艺不同，所以扎制出的道具也风格各异，各具特色。如今会扎糊和打铁的艺人少了，且购买很方便，购买来的龙、狮造型也很美观，便逐渐替代了原来的龙、狮道具，但由此却造成了民间舞蹈道具的千篇一律，失去了原有的风味和各自的特色。如门头沟区的京西太平鼓所使用的道具——太平鼓，曾用过蒲扇形、八角形、桃形、芭蕉形四种样式，现在只留下蒲扇形一种，另外三种已经消失。龙舞、狮子舞道具变化也非常大，在《北京卷》普查时，房山区龙舞道具是短粗形，平谷区为"蛇"形，而现在房山区龙舞道具造型见不到了。房山区现有一对保存了200多年的狮子造型，狮头是用牛皮制作的。密云县有一对保存了近100年的形似虎狮造型的狮子舞道具。这两个地区的狮子造型都已绝版，制造其道具的艺人均已过世，其技艺也没能传承下来。密云县文化馆已把该道具收藏保护起来，并购置新的狮子道具代为表演。目前除通州、平谷、延庆等地区个别村的龙、狮道具造型保留原样外，其余的原貌都已消失了。

（三）发展与创新的民间舞蹈

1. 民间舞蹈在发展中逐渐演变

如大头和尚逗柳翠被逐渐演变成大头娃娃舞，表现不同时代的应时题材。老汉背少妻也被演变成神话题材的独舞——《猪八戒背媳妇》和现时题材的儿童舞蹈《上学路上》（反映背残疾孩子上学的互助精神）。跑竹马被提升为舞台舞蹈，在参加全市选拔"群星奖"评比

中获一等奖，获"群星奖"优秀表演奖。另外，民间舞蹈武吵子被移植加工为反映武警战士军魂精神的"战钹"，也获得"群星奖"优秀表演奖。这些改革与演变都是在发展中以不同形式延续着民间舞蹈的生命。

2. 民间舞蹈的精华元素在利用中不断提升

为了提高民间舞蹈的表演水平和解决街头秧歌的扰民问题，北京市文化局组织部分舞蹈骨干，创编了三批"北京新秧歌"，在全市进行普及，受到群众的认可和喜爱，许多外省市的群文干部也来京学习。这些北京新秧歌充分利用了民间舞蹈的动作精华元素，同时注入了一定的时代文化气息。使全市的民间舞蹈有了新的生命，大大丰富了群众的文化生活，提高了群众文化的欣赏水平。

北京市民间舞蹈专家董敏芝老师，从民间舞蹈高跷秧歌中提取了动作素材，并把扇子的绸子部分加长，创作了新的民间舞蹈《迷人的秧歌扭起来》，获得了文化部第六届"群星奖"金奖。从此，这一道具的使用在北京地区乃至全国传播开来。

3. 传统的民间舞蹈表演水平在不断提高

京西太平鼓2006年列入第一批国家级非物质文化遗产名录，之后石景山太平鼓、丰台区怪村太平鼓在2007年也列入了第二批国家级非物质文化遗产名录。昌平区的花钹大鼓在第二批国家级非物质文化遗产名录也榜上有名。这两个舞种，在北京地区声誉很好，已相继发展出多种广场及舞台舞蹈的表演节目，水平有所提高，能适合不同观众的欣赏品位。

4. 用民间题材发展创新的民间舞蹈

在非物质文化遗产的挖掘整理与名录确认的前提下，一些手工技艺项目被舞蹈编导所青睐，创编成民间舞蹈，并得到专家的赞许，也被广大观众所喜欢。例如通州区民间玩具大风车在当地很盛行，民间艺人梁俊是扎风车能手，人称"风车大王"，2007年这一项目列入北京市级非物质文化遗产名录，梁俊也成为北京市级代表性传承人。通州区文化馆舞蹈干部根据本区内这一特色，创编的民间舞蹈《扎风车》，在北京市

第四届"舞动北京"电视舞蹈大赛中荣获一等奖。同样情况所创编的民间舞蹈《捏泥人》在第五届"舞动北京"电视舞蹈大赛中荣获一等奖。

由此可见，传统的民间舞蹈可以提取精华去发展与创新；同样，丰富的传统民间艺术也是我们民间舞蹈取之不尽的表现题材。

传统民间舞蹈在当今得以很好的发展，其原因有五：第一，传统的民间舞蹈形式深深地扎根于民众之中，是当地百姓最热爱的娱乐方式，因而世代相传；第二，动作简单易学，又不受表演场地、表演人数的限制；第三，改革开放后人们的思想解放了，在老艺人和舞蹈教师的相互配合下，对民间舞蹈进行大胆的加工提高，适应了时代的审美要求；第四，得到了当地政府和文化主管部门的重视，给予了相应的政策和资金、人力支持；第五，欢快热烈的舞蹈形式，是北京市大型文化活动必不可少的表演内容，而每次活动的参与都使民间舞蹈表演水平得到了进一步提高。

（四）传统民间舞蹈在发展进程中所发生的变化

1. 组织形式发生了变化

1992年出版的《北京卷》综述中指出："中华人民共和国成立前，大多数活动是群众自办、由会头组织的；中华人民共和国成立后各种会档虽仍有会头，但许多活动都由基层政权和各级政府出资同文化部门共同组办，也有与企、事业单位共同筹资举办的。"如今新中国成立后的这种模式更加明显，并有一定数量的商业机构组织演出团体活跃着文化市场。

2000年前有60％的传统民间舞蹈是由村民们自发组织活动，即由三里五村的多种民间花会会档组成一个香会组织，有总会名称，有严谨的会规礼仪，有严格的管理制度。香会会头是由大家选出在当地较有威望的长者担任，另有几位热心的人成为香会成员，他们各有分工，有负责收集钱粮的、有负责保管道具服饰的、有组织"会档"（即表演形式）排练的、有负责对外联络的，他们自筹资金，并自己联系赴外村的演出等诸项活动。如今，除有20％的远郊区保留了原有的自发组织形式，大部分已形成由各村村委会负责管理，由村委会决定花会组织的筹建，

并决定排练、购置服饰道具、参加人员、到什么地点以及为什么场合演出。因为村委会可以协调村中参与人员的各项工作安排，可以从村办企业抽出部分资金购置服装道具，甚至可以发给参加表演的人员一些劳务补贴。更重要的是组织管理和资金投入的力度加强了许多。

北京市各区县有文艺团队400多支，其中包括民间舞蹈类的团队200多支，这些团队活跃在基层，每年有演出任务20场，市政府及财政给予每场2000元的补贴，他们长年利用业余时间排练节目，有演出任务时召集起来去演出，属于公益性质的团体，主要是丰富社区与乡村的文化生活，也参加政府的政治活动和节庆活动，这些队伍一般由区县文化部门负责组织与管理。

北京市还有一些商业性质的演出团体（市文化局批准，工商部门领取演出营业执照）。现有登记注册的演出团体130个，演出经纪机构281个。这些团体由文化主管部门审批后，个人出资自主经营，如原宣武区学明艺术团，他们将表演性较强的民间舞蹈狮子舞、中幡、五斗斋高跷、赛活驴、二贵摔跤等与其他艺术结合在一起进行商业性演出，使民间舞蹈也走入了文化市场。

2. 文化空间发生了变化

过去民间舞蹈很普及，几乎村村都有，大部分平时都是在庭院、场院、宽敞的街道表演，顶多也就与相隔十里八里的友好村庄相互交流一下，个别村的民间舞蹈也参加丫髻山、妙峰山等庙会活动。现今全市建有村文化大院2562个、文化广场1091个。村民们一般都是在村里的文化大院、文化广场等公共场所活动与表演，相互交流的范围也跨出了乡、镇、区县、省市，甚至有的民间舞蹈还随国家及北京市的领导人到国外进行友好交流演出。例如京西太平鼓、高跷、狮子、龙舞、旱船、北京新秧歌等舞蹈曾去美国、芬兰、俄罗斯、泰国等许多国家进行友好演出，平谷区的龙舞曾接受日本友好城市邀请去做教学活动。

过去只是在冬闲时排练，春节期间表演，春耕开始活动就停止了。如今，不但是春节期间搞得热火朝天，各种文化节、文化赛事、"五一"、"十一"、端午节、重阳节及大小庆典活动中都有民间舞蹈

密云蝴蝶会

的身影，有的甚至每周都要活动两到三次。

自1992年开始北京城内外的大街小巷、各个公园内都出现了扭秧歌和健身舞的热潮，人们身穿五彩服装，手持扇子、手绢、霸王鞭或是易拉罐、空竹、健身球等，在欢快热烈的锣鼓伴奏下或是在录音机播放出来的悠扬乐曲中兴高采烈地挥舞着跳跃着，吸引了众多的过往行人，有的现场群众主动参与进来，成了北京城一道亮丽的风景线。

表演场地和活动时间的变化，使群众文化活动空间开阔了许多，有利于民间舞蹈的传承与发展。

3. 表演形式发生着变化

由于时代的发展，人们的文化需求和审美都发生了变化，表演形式也随之发生着不同程度的变化。如高跷，旧时表演内容大多是十二精灵、白蛇传的故事等，其中有唱曲儿、有舞蹈、有技巧表演，在春节和庙会期间，表演时间不受限制，一个完整的高跷套路表演下来需要几个小时。如今大部分表演都是一些文化赛事和庆典活动，表演时间受到很大限制。因此，个别高跷的表演从舞蹈语言、结构和体裁上都发生了变化。高跷以数名男子和女子来展现，只选择保留了舞蹈动作和技巧的精华部分，人物角色发生了变化，动作幅度也加大了，从叙事性舞蹈演变成了抒情性舞蹈。

又如，朝阳区一支秧歌队表演的地秧歌与过去相比发生了很大的变化，首先人物角色由12人增至二十几个人表演，有的角色增为双角，使舞蹈场面更加红火热烈，特别是丑婆、傻柱子、瞎子先生的表演增加了许多极其夸张、幽默滑稽的表演和技艺动作表现，情趣更加浓厚，更具娱乐性和观赏性。

4. 表演群体也在发生变化

在经济飞速发展的时代，农村大部分的年轻人都外出工作，留下的一部分也在乡镇和村办企业中忙碌；市区内的年轻人更是忙于读书和上班，娱乐大多也是对健身俱乐部和歌厅感兴趣。因此，以往老、中、青、童共同参与民间舞蹈的局面已很少见了，表演者大多数都是45岁以上的中老年人，他们参与的目的主要是娱乐和健身。

另一部分参与的群体是中小学生。近年来人们对非物质文化遗产保护意识不断提高，部分区县已把列入市级非物质文化遗产名录项目由当地中小学来传承。学校一方面将传统文化的基本知识作为素质教育课程的内容，另一方面，选拔优秀的学生成立校舞蹈队，排练出成品舞蹈，不但丰富校园文化生活，而且参与校外的重要文化活动，扩大了宣传传统民间舞蹈的空间，有利于传统民间舞蹈的传承和发展。

5. 表演音乐、服饰与道具也有不同程度的变化

（1）在舞蹈音乐表现手段上丰富了许多。现如今不但演奏老的曲目，而且增加了现时代比较流行的歌曲和乐曲。如旱船就选用了《纤夫的爱》等欢快热烈和喜庆的乐曲，太平鼓就选择了和着乐曲节奏边打边舞的表演形式。另外，为了解决锣鼓声扰民的问题，有的舞蹈采用了录音机播放歌曲和乐曲的伴奏形式。

（2）在服饰上也讲究了许多，过去服装大都是粗布所制，花色也很简单，现在随着经济条件的好转，大都是购置服装，材料绸缎，做工精细，色彩与图案也很鲜明美观。在装饰上，过去妇女头上扎的是绒花或红头绳，现在用的是绢花或亮片组成的花色图案，就连男女服装上都缝有光闪闪的亮片，表演起来甚是光耀夺目，给舞蹈平添了异彩。

（3）在道具的问题上，龙、狮、驴等道具大部分是购置的，虽失去了各自道具所持有的特色，但外观整齐划一，造型也还美观。那种较特殊的舞蹈道具如旱船和"十二相"（民俗中的十二个属相），仍采用由当地能工巧匠制作的方式，他们在不断进行着道具骨架的改革，以使其更轻巧且结实耐用，最后，以铝合金管替代了原来的比较沉重的木质骨架。

（五）北京市民间舞蹈在发展中存在的问题

1. 对传统民间舞蹈的认识还有偏差

就目前来讲，主要是太注重民间舞蹈的水平，甚至要求每一个民间舞蹈的创作和表演都要达到专业演出团体的表演水平，而忽略了民间舞蹈的初始意义，是群众性的、大众化的、人民日常生活中自娱自乐的文化形式。

2. 对传统民间舞蹈的研究不够

对传统民间舞蹈的生存土壤、周围环境、娱乐对象、服务群体以及其在不同历史时期的生存、发展、规律缺乏认真研究，因而使目前的民间舞蹈出现了两极分化的情景，形成改革的民间舞蹈专业化，未被改革的民间舞蹈在退化。

3. 对某些传统民间舞蹈的保护没有提到日程上来

传统民间舞蹈是靠民间艺人口传心授的，随着艺人的故去，一些优秀的民间舞蹈也随之失去，这是非常遗憾和值得引起高度重视的问题。

4. 缺乏民间舞蹈知识的普及

随着时间的推移，20世纪80年代曾做过民间舞蹈调查的文化馆的业务干部大部分已退休，现任的文化馆干部有的并不完全了解本地区的民间舞蹈。本次调查就有区县业务干部说"我们这儿没有民间舞蹈"，当她知道"春节走街表演的民间花会里大部分属于民间舞蹈"时，才醒悟地说"那我们再了解一下吧"。文化馆干部是我们群众文化的业务指导者与管理者，对本地区的民间舞蹈缺乏最基本的了解和知识，谈何指导和管理呢？这种现象真让人为民间舞蹈的生存而担忧。由此看来，区县业务干部民间舞蹈知识的普及和提高是非常必要的。

5. 思想有待于解放

有个别地区仍存有保守观念，把自己地区的民间舞蹈视为"家宝"，不愿意别人来学习，也不接受老师指导，总怕别人抢走"属于自己的传家宝贝"。这样不利于民间舞蹈的发展与提高。

6. 民间艺人因缺少演出机会和资金短缺而困惑

相对而言，现在农村不存在更多的冬闲时间，空闲和可利用的时间而是周末及节假日。因此，为传统春节准备的节目，只能在春节期间演出已不能满足人们的文化需求，希望政府及相关机构能给予更多的演出的机会。对于随着经济社会的发展，昂贵的服饰、道具、乐器、交通、演员用餐的经费和人身安全问题，也是民间舞蹈发展进程中的大难题。如过去用粗布或生活用品自制的服饰就满足了，道具也是自制的，自得其乐；现在生活水平提高了，人们的审美观也提高了，要购置与时俱进

的服饰、乐器和道具就需要很多的资金；针对有儿童演员的节目，那就更有说不完的苦衷，有位艺人曾说过，现在的孩子是"金蛋"（意思是"金贵"，实际是说孩子太娇气），有的家长担心出意外，还让你给孩子上人身保险。

7. 重购道具丢失本土特色

大量的重新购置道具造成原本色的特色失传，也是令人非常担忧的事情。

二、对北京市民族民间舞蹈发展的一点建议

民间舞蹈是靠口传身授来传承，随着老艺人的相继故去，传统的民间舞蹈如得不到很好的保护与传承，将会随之消亡。对此应引起高度重视，尽快采取必要的保护措施。

（一）采取有效的保护措施

1. 建立研究机构

建议首先成立专家小组，对本市民间舞蹈进行全面研究，确定哪些是亟待抢救的，哪些是可以大范围传承推广的，哪些是要改进和提高的，哪些是可以作为品牌加强对外交流的，哪些是可以整合发展的，并拿出具体实施方案，进行有计划、有目的的实施。

2. 尽快进行保存性抢救

对于亟待抢救的民间舞蹈，组织专业人员，利用现代摄像技术和文字记录手段，将现存的传统民间舞蹈进行有选择性的记录（摄影、摄像、录音、文字编辑等），并以高质量的光盘和图书形式珍藏起来，留给后人继续研究。就像十大集成志书工程一样，随着历史的推进才越显其成果的珍贵。

3. 举办民间舞蹈大赛或恢复文艺会演形式

北京市曾举办全市文艺会演和民间舞蹈大赛，特别是北京市文化局与原崇文区举办的全国龙潭杯民间花会大赛，这些文艺活动与赛事不但引起广大文艺工作者对民间舞蹈的关注，而且使民间舞蹈在不断角逐中得到质的升华、量的扩展以及生命的不断延续。

4. 打造民间舞蹈品牌

集中精英力量对可塑性较强的民间舞蹈进行改进和提高。具体办法为：（1）锁定各地区特色鲜明的舞种，分别给予加工提高，并把不同地区而相同类型的舞蹈精华部分提炼出来，集中在一个节目或多个节目中体现，组成优良精致、特色更加鲜明的品牌舞蹈；（2）为便于保护和管理，以民间舞蹈发展较好的地区为基地，由区县进行组织排演，并做长期性的保护与传承工作；（3）上级文化部门为其多提供演出和对外交流的平台，使其在社会政治经济舞台上发挥其应有的作用。

5. 多种渠道解决资金困难

第一，市财政每年拿出一定的资金支持民间舞蹈的抢救与研究工作。第二，每年的非物质文化遗产保护经费可做一些民间舞蹈传承人的保护与培训工作；第三，与实力企业联姻，即企业用宣传经费扶植民间舞蹈，民间舞蹈团队则做企业的形象大使，在对外文化交流的同时宣传企业形象，从而达到文企双赢。

6. 共同打造文化氛围

这里首先要提到的是政府号召与提倡。政府要看到民间文化在构建和谐社会、娱教于民、繁荣文化市场、搭建经济平台、沟通世界友好桥梁等众多优势，号召民众共同打造民族文化品牌，弘扬传统文化，提倡保护传承弘扬传统文化是每一公民的义务与责任，激发起民众更强烈的热情。民族文化是一国之魂，只有政府与民众上呼下应地共同创造，才能使民族文化得到振兴与繁荣，才能带来国家的昌盛与强大。

（二）搭建发展平台

为传统文化搭建平台，主要靠政府、文化主管部门和当事者三方的共同努力，也就是合唱三部曲。第一部曲是要靠当事者自己，也就是民间舞蹈的组织者与表演者，靠自身的努力将民间舞蹈不断地传承下去，发扬光大，使其在本地区的重要文化赛事中占一席之地，这样才能引起当地文化部门的重视，为其提供发展平台。第二部曲是由当地文化主管部门主唱。首先要了解和熟悉本地区的传统文化资源，并为本地区优秀的传统民间舞蹈多组织培训、指导和演出活动，并大力宣传、推广自己

本地区的优秀传统民间文化。第三部曲是由政府来唱，主要是"倡导与支持"。倡导和支持弘扬传统民间文化，把保护和弘扬传统民间文化提到日程上来，为其提供一定的活动空间。还要有目的地打造文化品牌节目，让其发挥光和热。

（三）在节日期间宣传民间舞蹈

近两年国家非常重视传统节日，有的传统节日被定为法定假日，这为传统民间舞蹈提供了广阔的生存与发展空间。我们要充分利用传统节假日，开展相应的、丰富多彩的文化活动，让我们的民间舞蹈有的放矢。例如北京是全国人民的首都，有得天独厚的优势，可在中秋节举办全国性的民间舞蹈节。中秋是民间传统的团圆节，利用这一节日全国各地各民族人民欢聚首都北京，在舞蹈的欢乐海洋中共享大家庭的幸福与温馨，这样不但各地各民族的民间舞蹈得到相互交流与学习，同时也会促进舞蹈事业的提高与发展，还会增进民族间的友谊与团结，舞蹈盛世的到来是和谐社会的最佳体现。

在春节期间组织北京市民间舞蹈节。舞蹈节内容和形式可多种多样，可按舞蹈形式分类进行比赛，可有文化交流形式的表演，可有群众自由发挥式的娱乐舞蹈园地，可有舞蹈技艺擂台等。

（四）多元化发展

允许民间舞蹈的不同组织、不同节目、不同的演出形式存在，并给予关注，对发展过程中出现的不良趋向及时遏制，对有利于民间舞蹈发展的良好形式给予积极倡导。

（五）构成传统文化普及教育与培训提高相结合的发展格局

传统文化要世代传承，要做好普及与提高的教育工作。1.民间艺人口传心授的传承方式是其中的一种形式。2.编著适应不同人群阅读的传统文化书籍，画册，并利用网页及在文化场所建立数字触摸屏等诸多形式进行宣传。3.文化系统举办民间舞蹈长期培训与提高班，对有积极性、有热情、有需求的民众进行有偿与无偿相结合的各种普及与提高的授课活动。4.要在文化系统的业务干部中进行传统文化知识的普及教育，使每个基层文化干部了解本地区的传统文化资源，并对他们进行一

定的业务培训。只有业务干部了解了资源，掌握了传统文化发展规律，才能更好地服务于大众，才能有利于传统文化的传播与发展，才能保证历史文化在我们这代不至于断档。

（六）大力倡导改革与创新

在社会飞速发展的时代，我们的传统文化也要随之发展，只有不断进步的文化，才是时代的强音，才具有号召力和感染力。为此，要提倡改革与创新，定期组织民间舞蹈大赛，给予展示机会；对有成就和贡献的人给予奖励，设改革奖和创新奖，包括对保护民间文化做出贡献的企业、组织者都要奖励。

北京市的民间舞蹈在市文化部门的直接指导下，在党中央和市政府领导的支持与关怀下，正健康有序地发展。相信在奥运会和祖国60周年国庆大典的盛会后，会给北京市的民间舞蹈带来又一次的繁荣。

注：本文为作者陈海兰2009年受北京市艺术研究所委托，做北京市民间舞蹈现况调查时独立撰写的调查报告，反映了当时北京市民间舞蹈现状的一般情况。本调查报告对当今读者和以后的研究者都具有现实意义和历史参考价值，故收入本书。

后记

密云蝴蝶会的创立是密云劳动人民智慧的结晶，是经过历史长河沉淀的文化精品，是饱含着我们祖辈们艰辛汗水和艰苦付出的遗产果实，是先辈们在劳动与生活中寻求到的无上信仰和快乐，是精神上的无限寄托，是生活中最撩心的玩伴，是人们现实生活中文化娱乐的重要组成部分，是祖辈们留给我们的宝贵财富。因此，笔者崇拜祖辈们的智慧，坚定继承文化遗产，立志传播文化遗产，为使文化遗产在我们这一代发扬光大而尽职尽责，不遗余力。

在这里，笔者最要感激的，一是倡导发起中国十大集成普查、搜集、整理工程的冯骥才先生，是他的先见之明才使得这些宝贝得以留存；二是要感谢北京市文学艺术界联合会、北京民间文艺家协会组织的"非物质文化遗产丛书"的编辑出版工程，这又是一次"功在当代，利在千秋"伟大使命的延续。非常庆幸的是，笔者自参加工作就有了接触民间舞蹈的机会，在与民间舞蹈的"摸爬滚打"中，又与密云蝴蝶会结了缘。更值得骄傲的是，笔者参加了中国十大集成"北京市民族民间舞蹈集成"的编写和编辑工作，今天又能有机会参加《密云蝴蝶会》的编写，更让笔者高兴不已。机不

可失，2013年笔者欣喜地接受了这项任务。然而事不如愿，家中出了一系列让人痛心疾首的事，真感到天塌下来一样，压得笔者透不过气来，之后笔者也重病在身，只得放弃编写任务。

2015年，笔者的身体有了好转。这时蝴蝶会传承单位密云县文化馆根据蝴蝶会传承现状的需要，将笔者30余载传承蝴蝶会的事例上报北京市非物质文化遗产保护中心，使笔者于2015年9月被批准为"市级非物质文化遗产项目密云蝴蝶会代表性传承人"。对此，笔者非常感激各级领导对笔者工作的认可，同时也感到肩上的责任更重了。以前笔者是靠工作热情去传播蝴蝶会，现在笔者是有责任和义务去传承蝴蝶会，而且是必须要做好，做到位。于是带着一个蝴蝶会传承人义不容辞的责任，笔者找到了民协领导，申明了理由和决心，开始了第二次编写《密云蝴蝶会》。

在编写过程中，笔者认真地回顾了这30余载的传承路程，有快乐、有困惑、有感激。快乐的是，在每次传承蝴蝶会时，笔者都非常珍惜，认真投入，全身心地去传授，并享受着过程和成果中的苦与乐。困惑的是，每次都要重新培训一批新人，没有长期且稳定的基地与队伍。感激的是，密云蝴蝶会自1982年以来传承至今多亏有高瞻远瞩、恪尽职守的各级领导的鼎力支持。他们是原密云县委宣传部部长谭有为，现任区文化委员会主任李洪仕，原文化委员会副主任张滨江、现任文化委员会副主任李冬雨（现挂职于河北省承德市隆化县副县长，主管文化旅游），现任密云区文化馆馆长宋歆鑫。笔者在工作实践中体会深刻，他们用实际行动在人们心中立下了丰功伟绩。记得谭有为部长曾说过："传统文化是我们文艺工作者的根，要古为今用，才能开花结果。"在他任县委宣传部部长期间，年年组织春节民间花会走街活动，为传统民间艺术的延续搭建

生存的平台，不但活跃了山区百姓的文化生活，而且传承并保护了传统民间文化。再说李洪仕主任，他干一行钻一行。他说："只要是对群众文化有利的事儿，我都支持，有困难找我。"这是多么给力的领导啊！李冬雨、张滨江两位领导都有股认定的事儿不服输的闯劲儿，他们深知保护非物质文化遗产的重要，与濒危的文化抢时间，亲自下基层采访，与老艺人面对面交谈、倾听、记录，在密云蝴蝶会申报市级非物质文化遗产代表性项目的工作上亲力亲为。宋歆鑫是名年轻的女馆长，从小喜欢文艺，是北京戏校分校河北梆子专业毕业的青衣高才生。在她清秀俊俏的脸上，有着柔韧与刚毅。她的细心稳重、聪明伶俐、运筹帷幄，充分体现在2012年"吉祥彩蝶"的全过程中。她默默地为蝴蝶会的传承备好资金、谈妥传承单位、联系好合作的舞蹈编导及一切前期准备工作的人员分工，有条不紊，并时时关心每个排练细节，陪同排练、走台、彩排。最终，"吉祥彩蝶"获得了金奖。

◎ 现任河北省承德市隆化县副县长的李冬雨在给演员化装，后面抱服装的是原文化委员会副主任张滨江 ◎

以上笔者谈到的几位领导，他们身先士卒，让人敬佩。说他们是非物质文化遗产传承的引领者，一点儿也不为过，是他们为非物质文化遗产的传承铺路，是他们为其劳心付出，才使得密云蝴蝶会

得到有效的保护。其实，更确切地说，他们是非物质文化遗产保护项目密云蝴蝶会当之无愧的保护者。

其实笔者还要感谢在蝴蝶会传承的过程中，与笔者共同奋斗的全体参与者，包括表演者和工作人员。说实话，一个再好的编导，没有表演者去展现，没有工作人员去服务，都是完不成作品的。感谢他们艰辛付出与无私奉献，他们是八家庄、河南寨、滨阳村的村民，还有城管大队、世纪英才实验幼儿园的全体领导及同人们，以及可爱可敬的众位家属们。

笔者还要特别感谢的是笔者的恩师董敏芝老师，她对北京市的民间舞蹈了如指掌。30多年前就是她带领《北京卷》编辑部同志亲自来八家庄村录制了密云蝴蝶会。她给予笔者很多很多帮助，如今80岁高龄，仍然不辞辛苦为这本《密云蝴蝶会》的书写序。再有石振怀副馆长，他是北京市非物质文化遗产保护工作的开拓者、管理者，也曾经是笔者的直接领导。凭着他对工作的韧劲儿、执着劲儿，不但在全市非物质文化遗产的保护上、申报上都取得了极佳的成就，而且得到了各区县群文工作者的认可。他常常鼓励笔者，坚强能战胜一切。他在百忙中还抽时间修改笔者的《密云蝴蝶会》的书稿，且不厌其烦，笔者发自内心地感谢他！

最后笔者想说的是，由于笔者的写作水平不是很高，再加上退休多年很少提笔，且身体状况不是很好，种种原因，使笔者在本书撰写中可能会出现这样或那样的不足与错误，因此，如发现本书中出现的不妥之处，敬请多多指正与见谅。

陈海兰

2017年2月